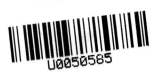

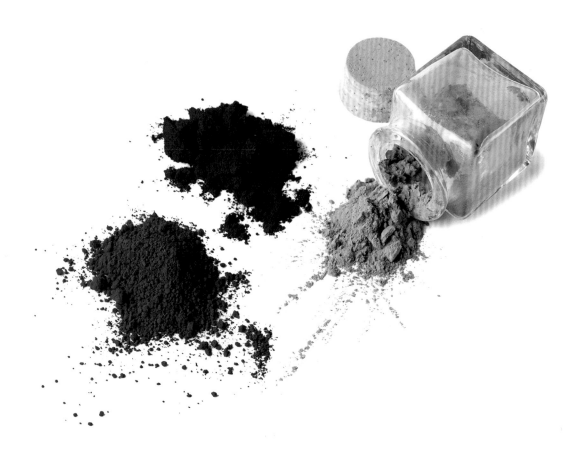

繪畫技法系列-1

乾筆技法大全

藝術家不可缺少的隨身手冊

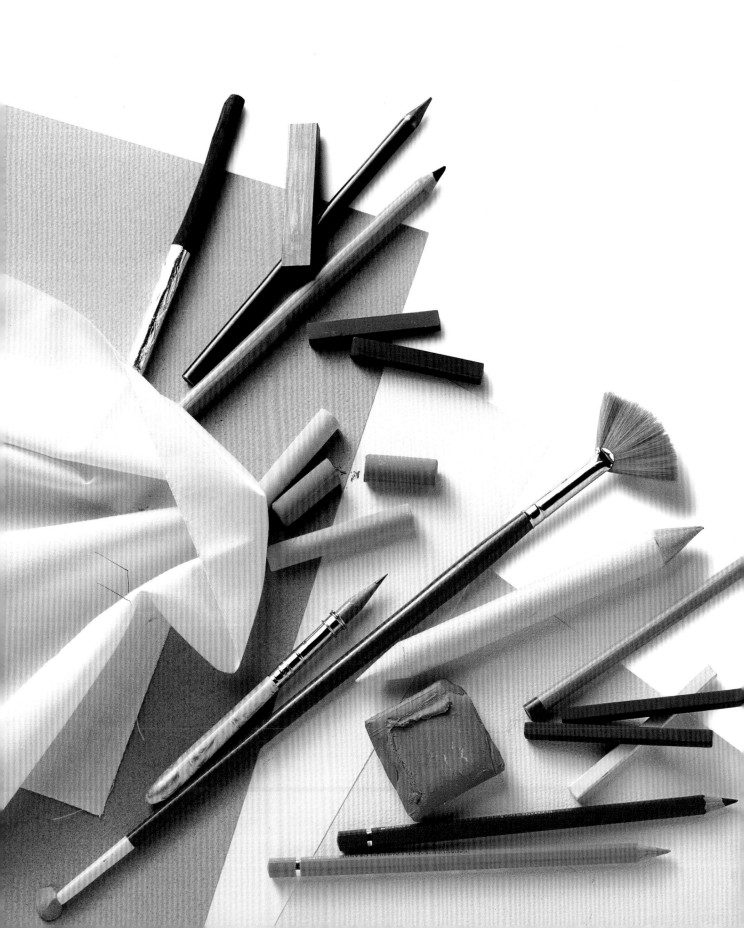

乾筆技法大全

藝術家不可缺少的隨身手冊

目錄

本書涵蓋了素描所需各式媒材的所有資訊，包括：炭筆及其相關衍生畫具，血紅色蠟筆，粉筆，乾性粉彩，鉛筆，彩色鉛筆，以及油性蠟筆與粉彩等。在此所討論的所有媒材，都可用來描繪線條，上調子（使用炭筆及鉛筆的情況下），以及上色。將這些媒材塗設在底材上，通常是紙張，接下來再以一系列所謂乾筆技巧處理。雖然它們具有一些相同的特色，不過也各自有些相去甚遠的差異性以及所呈現出的效果。不同的媒材與效果，再結合每位畫者個人的操作風格，凡此種種皆成就了各種表達，詮釋的可能性。

在本書中所談及的所有媒材，每種都需要發揮良好的素描技巧與對於色彩的精通熟練。逐步操作的練習為大家說明了如何描繪繪畫題材，如何呈現與評估不同的媒材，同時也陳述了基本色彩理論。

雖然涵蓋了那麼多不同媒材是事實，卻不意味這本書失去了焦點。恰好相反的是，對於所有進行素描與繪畫所需的各個層面，提出了全面性的論述。根據觀察繪畫題材的課程，本書分析了每幅畫作，指導讀者如何有計畫性地配置明暗區域，以及塑造份量所需的色調與明度變化。乾性媒材非常適合處理寫實的呈現，因在學習階段中，其操作與技巧皆強調深度的重要性。

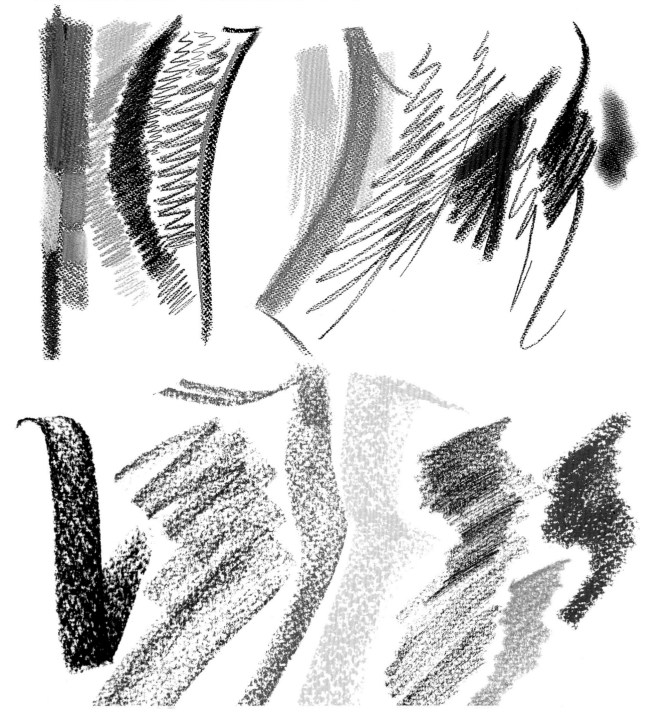

乾筆技巧

法蘭契斯科‧克瑞斯波(Francesc Crespo)以炭筆畫的大型靜物，其中使用了血紅色蠟筆增加了些許色彩。

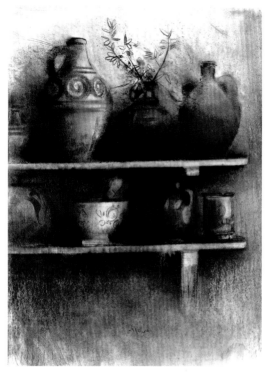

有一些媒材在塗設時無需再加入添加物或輔助材質物品，例如：炭筆、血紅色蠟筆、粉筆，與軟性粉彩等。不過，像是鉛筆、彩色鉛筆、油性蠟筆以及油性粉彩等，因為其中含有油質或蠟等材質，同樣被視為油性基底的媒材。在這些媒材之中共通的技巧包括：線條變化，上調子（明度變化）或上色，產生漸層，融合混色，以及拓印法。這些技巧以及其他非共通類型技巧，所能產生的效果與最後成果，則應視使用的媒材而定。若整體檢視以不同的媒材所共同完成的比較性作品，就能夠釐清其間的差異。

打稿媒材

顯然，用來完成畫作的媒材也用可來打底稿。不過，當然也會有不同的情形；因為某一種媒材的特性，會造成它可能適於作為另一種媒材的初始底稿。舉例而言，炭筆鬆散的特性，是其最常用來打底的原因。

雖然一件作品可以百分之百以炭筆、血紅色蠟筆、粉筆、粉彩、鉛筆、彩色鉛筆，或是油性粉彩等任一媒材來完成，但事實上，經常是將這些媒材拿來作為另一種媒材畫作的初始底稿。炭筆、粉筆，與軟性粉彩等，時常用來當作油彩或壓克力顏料的打底。另一方面，水彩則需鉛筆或彩色鉛筆，甚至是水性的鉛筆或彩色鉛筆來打底。至於油性粉彩能溶於松節油或溶劑汽油中，可作為油畫的打底媒材。線條刻劃是打底稿中常見的方式，在底材上零散地劃出代表繪畫題材的要素與主要形狀。

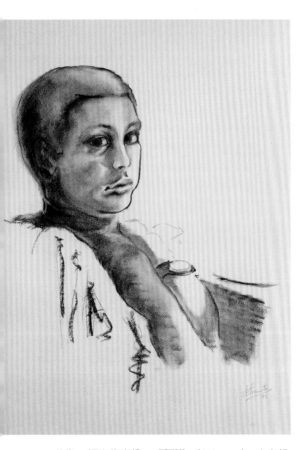

此為一幅人物肖像，「阿諾」（L'Arnau），由布朗斯坦（M.Braunstein）以炭筆完成，所使用的基本技巧包括：線條變化，漸層處理，以及拓印法。

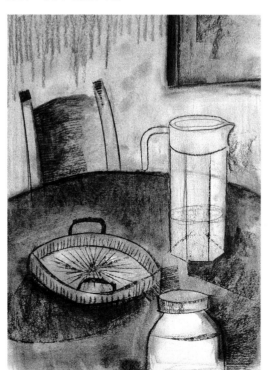

加伯列馬丁(Gabriel Martin)使用炭筆與黑色粉筆畫的「靜物」。

用來打底稿的完美媒材

炭筆、血紅色蠟筆、粉筆,粉彩、鉛筆、彩色鉛筆、油性粉彩等媒材,可以線條、陰影與色彩等技巧呈現繪畫題材的光影,來完成底稿。另外,漸層與混色的技巧可用於一些更為詳盡的底稿上。底稿分為無色(炭筆或鉛筆)、單色(血紅色蠟筆、粉筆、乾性或油性粉彩,或彩色鉛筆),或是多色。

鉛筆是一種很有意思的工具,因其可使一張小小的圖上表現出許多細節。

乾性媒材可互相配合使用

白色粉筆可用來強調炭筆作品;烏賊墨用來加深血紅色蠟筆,而白色粉筆可使其變淺。古老的技術「三色素描法」混合了炭筆、血紅色蠟筆與白色粉筆;能夠完美地達成份量的呈現。炭筆、血紅色蠟筆與彩色粉筆,軟性粉彩彼此間非常合適混搭使用;同樣的情況也發生在軟性粉彩、彩色粉筆與硬性粉彩間,沒有什麼組合能夠比得上它們的表現。

血紅色蠟筆、粉筆或粉彩,可與炭筆合用,共同將一件底稿完成。不論任何情況下,使用炭筆作畫動作應維持輕巧,以免將後上的媒材弄髒。

女孩頭像,格樂茲(Jean Baptiste Greuze)所畫,呈現出三種鉛筆畫技巧:炭鉛筆、血紅色鉛筆,以及用白色粉筆處理高光。

這幅肖像畫是以「銀針」完成,其為一種極為古老的媒材,畫上後不能有所更動。光滑紙張上了一層薄薄的不透明水彩,待其乾後再作畫,使用的是銀針與夾在夾筆器的銅線。卡蘭特(Carlant)所繪。

乾性媒材與油性媒材

即使媒材本身及其衍生物皆各有特色，彼此間具有些微的差異；但其實炭筆、血紅色蠟筆、粉筆、乾性粉彩等媒材經混色或拓印處理後所產生的效果非常相近。不論蠟質或油質的油性粉彩，拓印法能夠增添其特殊的立體感；然而，鉛筆或彩色鉛筆經混色或拓印處理後的效果，則與筆芯的品質和硬度有直接關係。使用彩色鉛筆時，拓印法甚至僅需以在上面劃影線或是在有色彩區域塗畫即可完成。也就是說，上色的工具就能處理拓印；然而針對一般乾性媒材而言，通常上色或劃好線條之後，再用手指或混色棒（錐形擦筆）處理。等到實際練習時，你就會知道，假如不想要將畫作弄髒，就不要總是選擇使用這些技巧。

軟性粉彩所製造的漸層很有特色，使得這幅人像的塑造如此充滿感情地真確，並充分呈現了畫者的個人風格。為奧斯卡森奇(Oscar Sanchis)所畫。

在大幅的紙張上用粉筆來畫速寫不是不可能的；只要學習放鬆手腕，使用非常廉價的材質，讓自己對於手畫線條產生信心。由布朗斯坦所畫。

塑型

由於媒材色調、色彩與漸層會產生極大變化，乾性媒材能夠將主題的基本形式呈現，並完美地塑造出來。只需在繪畫工具上或多或少施加一些氣力，然後觀察其在底材色彩上所產生的效果，就能以本書所提及的任一種媒材，創造出單色或多色的色調變化；底材色彩有可能是白色或其他任何顏色。乾性媒材（炭筆、血紅色蠟筆）可用白色粉筆增加色調變化。使用粉筆，乾性和油性粉彩，彩色鉛筆等製造色彩與色調的變化。使用漸層技巧處理這些變化，能夠塑造基本形式；進而在平面的底材上創造出立體感。

血紅色蠟筆很適合用來畫就快筆速寫，正如同此幅作品，由奧斯卡森奇所畫。本例中畫者以人體表現與透視法完成畫作。

媒材及其衍生物

炭筆作品可再以壓縮炭條或炭鉛筆加強。這兩種炭筆衍生物的特性與樹枝炭條不太一樣。壓縮炭條會在底材上塗以較多的顏色，也不如樹枝炭條消散性那樣高。至於炭鉛筆因為較油，是在所有炭筆衍生物中消散性最小的一種，顏色也最深。所以很多畫者在知道這其間的差異性後，會在同一幅畫作中使用一種以上的媒材類型也不足為奇，那是為了使其更有深度，表現更多樣的質感變化。

血紅色蠟筆與血紅色鉛筆和各種炭筆間的差異不太一樣。不過，劃影線是以鉛筆較為容易，蠟筆色條則是較適於塗設大範圍的顏色。

粉彩鉛筆的筆芯近似於硬性粉彩，而彩色炭鉛筆的筆芯則與壓縮炭條的硬度一樣。這些媒材對於表現對比，描繪清晰的輪廓都十分好用。

市面上有很多種產品，各種學生用或專業人士用的品質分類，最好自己對它們做過系統性的研究；判斷每種不同產品的特性。也許你會從中發掘到很大的趣味性，再找出哪些媒材及技巧對自己最有用處。

奧斯卡森奇以軟性粉彩，使用一種劃不透明線條的技巧，創造出影線與視覺上的色彩混合效果。

乾筆技巧與作品詮釋

詮釋是所有藝術創作的一環。它有可能是形式或色彩，或兩者兼具的綜合體或抽象產物的總合。無色媒材，如炭筆、鉛筆，或單色作品中的詮釋，包含了畫者對於形式的定義與光影的展現。至於以有色媒材而言，個人主觀的抽象表現，可導致色彩區塊或是形式上的變形產生。

「野罌粟田」一畫中，布朗斯坦展現了油性蠟筆的可能性，使用了原底、拓印法與刮痕法等技巧。

布朗斯坦使用粉筆在棕色包裝紙較粗的一面作畫，「煙斗角落」中強烈的色彩與對比十分突出。

炭筆

毫無疑問，炭筆(Charcoal)是用來處理作畫最初階段中最傳統的一項媒材。更進一步地說，不論是簡單的速寫或是完整的作品，炭筆是最通用的作畫工具。它的線條有一種特殊的鮮活感，特別是對於大型的畫作而言。分有炭條、炭鉛筆或炭粉等型式，以其線條、陰影、質感間濃度之對比豐富了藝術作品。

炭筆可分為：樹枝炭條，有各種不同粗細尺寸；炭鉛筆，壓縮炭條，有天然的也有人造材質的；也有筆芯狀或圓柱狀。

原料與成份

炭是最古老的媒材，遠自上古時代人類就使用炭來繪製漁獵或風俗的圖畫，或有裝飾作用。塗上去的顏色若與某種油脂混合後就相當耐久。現代的炭則為一種植物碳，需經過繁複的烘燒程序製作而成。

類型

炭筆共可分成有：樹枝炭條(Vine Charcoal)、壓縮炭條(Compressed Charcoal，譯按：亦稱炭精條)、炭鉛筆(Charcoal Pencil)與炭粉(Powdered Charcoal)等類型。了解每一種產品成份的特性，非常重要，因為它們產生的效果與所畫的筆觸有絕對的關係。

樹枝炭條

樹枝炭條長度從5到6英吋（13到15公分），直徑範圍從小到3/32英吋（2公釐），最大到3/4英吋（2公分）。盡量選擇最直而結節最少的。最常見的材料以柳樹、椴樹與胡桃木的細枝為主。碳化過程必須十分統一，以確保整支炭條硬度的一致性，也才能保持處理調子漸變時一定的品質。最為知名的品牌有：Koh-i-Noor、Grumbacher、Lefranc 以及 Taker。依據其原料與碳化過程，樹枝炭條分為軟性、中性與硬性；而其黑色濃度較炭鉛筆與壓縮炭條為淡。

壓縮炭條

也是條狀炭筆的一種，將炭粉用模型壓製，成為硬度一致，外形規則的圓柱體。因為價格低廉，且沒有天然炭條不方便的不規則狀，它們非常地好用。作畫時若用上太大的力量，樹枝炭條的結節與瑕疵會使其較易斷裂。有的壓縮炭條加入了少許黏土作為黏結劑，市面上有直徑約為1/4英吋（7到8公釐）的圓柱形，Pitt和「繪寶」（Faber-Castell）有售此種產品；並且有各種不同的硬度。最軟的黑色最濃，而每一種的著色力皆各有其特色。因此可用於各種不同的目的。

樹枝炭條，不僅有各種不同的粗細尺寸，也有各種不同的硬度。

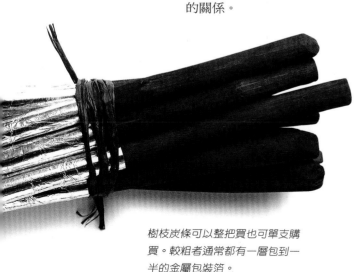

樹枝炭條可以整把買也可單支購買。較粗者通常都有一層包到一半的金屬包裝箔。

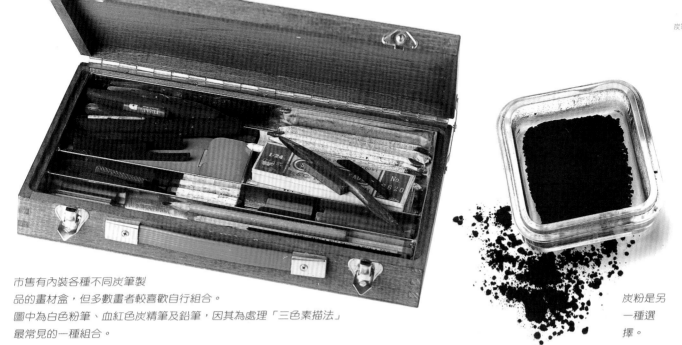

市售有內裝各種不同炭筆製
品的畫材盒，但多數畫者較喜歡自行組合。
圖中為白色粉筆、血紅色炭精筆及鉛筆，因其為處理「三色素描法」
最常見的一種組合。

炭粉是另
一種選
擇。

炭鉛筆與筆芯

炭鉛筆為樹枝
炭條的衍生物，也稱
為孔特鉛筆（Conte'
pencil）或炭筆。由
含有植物炭與黏結劑
製成的筆芯，其外覆
有木質表殼保護。孔

特鉛筆共有六種硬度
等級，從軟、中一直
到硬。純筆芯（譯
按：亦稱炭精鉛筆
芯）的成份相同，而
以配合夾筆器使用功
能最佳。以孔特皮耶
黑鉛筆（Conte'
Pierre Noire pencil

）最油，且對於融合
混色與拓印最具耐受
力。

炭粉

樹枝炭條、壓
縮炭條甚至筆芯都可
自行以美工刀或砂紙
研磨成粉末，不過這
種方法所得的炭粉品
質並不是非常穩定。
另一方面，工廠製造
的炭粉分子細緻，對
於需要精細的混色，
會有較好的表現。

艾瑟洛黎蓋茲（Esther
Rodriguez）所畫「披
著圍巾的婦女」使用了
壓縮炭鉛筆。

彩色炭鉛筆

另外也有彩色
炭鉛筆。這是一種有
趣的產品，因其在炭
筆易發散的特性上增
加了色彩。比較彩色
炭鉛筆、粉筆與硬性
粉彩鉛筆等所各自產
生的效果十分有趣。
前者非常容易混合與
推開色彩；而後者上
色力以及黏著力較
強。

易碎的樹枝炭條

雖然貴，但最好
買品質好的樹枝炭
條；作畫時，才能
夠仰賴其線條的品
質與色彩濃度。更
進一步來說，由於
樹枝炭條極易碎
裂，應該用硬度最
為穩定的。唯有完
全信賴自己所用的
工具時，才能畫出
好畫。

炭筆衍生物所產生的
「黑色」濃淡不一，效果
也不一。

血紅色彩色筆

血紅色彩色筆(Sanguine譯按：亦稱磚紅色碳精筆)是用來呈現人體的最佳媒材，不管其為蠟筆或鉛筆形式。自從大約西元1500年起，人們就開始使用，一直到今天。它是所有的美術學校，在開始使用樹枝炭條素描後，典型使用的媒材。血紅色彩色筆具有較佳的覆蓋力，同時由於其較炭筆不易發散，需要畫者更能控制線條與色彩，以避免犯錯及事後做修改。

市售有各種盒裝的血紅色蠟筆及鉛筆組合；其中還會加入黑白兩色的粉筆。

成份

傳統的血紅色筆是條狀或蠟筆狀。其成份為含鐵的黏土，或是氧化鐵或過氧化鐵，而且通常還有少量的白堊。使用血紅色筆時，通常會搭配色彩較深的蠟筆，例如烏賊墨。事實上，有一系列的粉筆與血紅色筆合用，包括：白色、兩種黑色，與烏賊墨。

類型

血紅色筆有蠟筆及鉛筆形式，另外也有呈圓柱體的或筆芯狀的。應對於各種類型多加練習與熟悉，才能在不同的狀況下使用最為合適者。

一系列血紅色彩色筆，蠟筆及鉛筆形式皆有；白色用來畫高光，黑色與烏賊墨，則是用來上調子或是描繪輪廓。

蠟筆型

血紅色蠟筆為約3英吋（8公分）長的條狀立方體。至於邊寬，每種品牌則各有不同，從1/5到1/4英吋（5到7公分）不等。硬度與覆蓋力亦因其品質及製造過程中烘烤時間長短各不相同。

鉛筆與筆芯

血紅色鉛筆由筆芯與保護用的木製外殼組成。較粗的筆芯呈圓柱狀，一般皆與夾筆器合用。血紅色筆不像炭筆，需要較多的黏結處理來加強筆芯，不過孔特製法需經一些烘烤過程。鉛筆有血紅色、烏賊墨，白色等。

另外還有一種油性血紅色鉛筆，請勿將其與普通的血紅色鉛筆搞混了。油性血紅色鉛筆的線條可用做原底，後來再以乾性血紅色鉛筆上色。

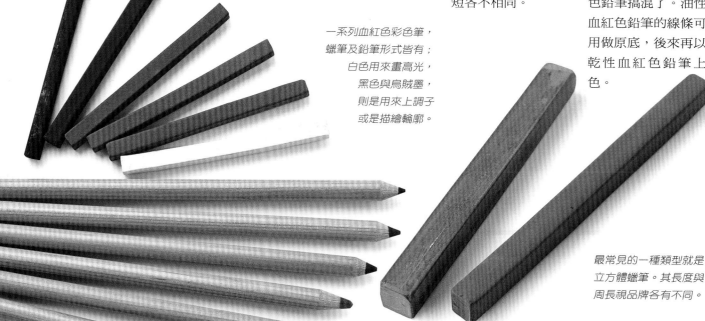

最常見的一種類型就是立方體蠟筆。其長度與周長視品牌各有不同。

碎塊

一旦使用血紅色筆作畫，你會明顯地發現，雖然硬度比炭筆高，但它其實相當容易碎裂。不過，這些碎塊還是可以再加利用。側邊可用來劃寬線條或為較大的區域上色。另外也有一種非常好用的方形夾筆器，將碎塊夾住；在需要精確徒手作畫時，會有較好的操控力。

粉末

以血紅色筆上色，卻不想留下明顯的條紋痕跡，有一種處理的方法：就是用蠟筆側邊上色。另外也可以用粉末達到相同的效果。只需利用一支蠟筆與美工刀就可輕易的做出這種粉末。動作若夠輕巧，可以產生同質性相當高的粉末。甚至於在削尖血紅色鉛筆時所掉下來的筆芯屑，都可以再加入粉末中，製造一些小小的變化。此外，還可以用一種織物將粉末過篩，去除其中較大塊的部份，最後就能夠得到很細的粉末。

色彩與特性

每種類型的血紅色筆都各自有其特性，若能將它們同時全用於一件畫作當中，而將其所有的特色盡數展現，這樣的創作會很有教育意義。例如，血紅色蠟筆有良好的遮蓋力，若以較大的力量上色，就很難擦掉。不同硬度的血紅色蠟筆在色彩濃度上多少也會產生差異性。非油性的血紅色鉛筆較血紅色蠟筆更乾更硬，可以用得很久。另一方面，油性的血紅色鉛筆，則遮蓋力不佳。

不同的品牌會呈現出不同的色彩；但在蠟筆、鉛筆及油性鉛筆等不同形式間的差異性卻更為明顯（從左至右：不同硬度的兩種蠟筆，鉛筆及油性鉛筆）。

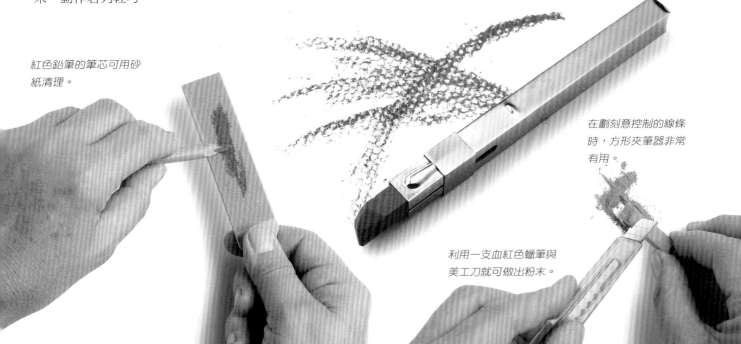

紅色鉛筆的筆芯可用砂紙清理。

在劃刻意控制的線條時，方形夾筆器非常有用。

利用一支血紅色蠟筆與美工刀就可做出粉末。

粉筆

起初白色粉筆(Chalk)是用來處理炭筆與血紅色筆的高光。黑色粉筆也是一樣,是為了要加深血紅色彩色筆。後來更多種顏色的粉筆一一問市。時至今日,粉筆經常被稱做硬性粉彩(Hard Pastel),但色彩數量遠不如軟性粉彩(Soft Pastel)來得多。

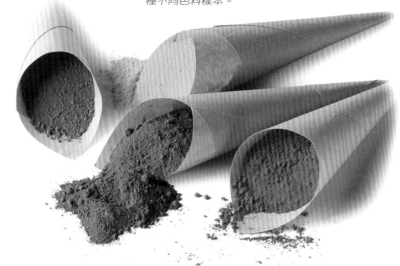

用來製造彩色粉筆的各種不同色料樣本。

儘管粉筆色彩數量遠不如軟性粉彩來得多,但一盒24色的粉筆,對於繪圖與上色而言,絕對足以達成良好的效果。

雖說方形粉筆條最為普遍,市面上也有圓柱狀粉筆可供選擇。除了硬度與品質上有許多等級,粉筆條的尺寸大小也有極大的變化。

成份

白堊是一種白色或灰色的石灰岩,白堊紀時期於頁岩中形成。現今的配方需將一種糊狀物稍微烹煮後置入模型中乾燥成為立方型。剛開始的時候,粉筆的顏色僅限於白色、黑色、烏賊墨與血紅色。經過一段很長的時間,才加入了色料而產生了多種其他色彩的粉筆。

類型

通常為四方形條狀,長度至少在2 1/2英吋(6.5公分)以上,邊寬則從1/5英吋(5公釐)到1/4英吋(7公釐),甚至更寬。不過因為現在市面上有許多產品,所以這些尺寸只是參考用。另外也有圓柱形者。

粗的圓柱形筆芯直徑約為1/5英吋(5公釐)有一端較尖,所有傳統顏色都有,再加上少許的幾個顏色。筆芯因於施力時極易斷裂,應配合夾筆器使用;不過輕輕上色時可直接使用。

粉筆鉛筆基本上就是硬性粉彩;其筆芯較不加木殼者更細,直徑通常為1/2英吋(3到4公釐)。

市面一般通常會做出兩
種不同系列的灰色調，
一偏寒，一偏暖。

更多其他色彩

因為彩色粉筆
不如軟性粉彩，色彩
數量上的選擇較少，
所以值得我們費些工
夫用兩支粉筆的粉末
製造出新的顏色。可
以將這些粉末均勻混
合，所形成的色彩同
質性就會很高；或者
形成兩個顏色視覺上
的混合。

根據一項有趣
的記錄指出，以粉筆
粉末製造出條狀粉筆
應該是可行的；只需
加入黏結劑，然後在
家中的爐子或煡窯內
烘烤即成。

灰色系列

起初白色與黑
色組成簡單的色彩組
合。漸漸地，加入了
各種灰色。到了今
天，有許多不同色調
與品質的灰色系列。
圖畫可以各種暖色灰
或寒色灰呈現，為這
種簡單的色彩組合提
供更多不同的選擇。

盒裝或單一
的色條

市售盒裝粉筆
有分12色、24色或
更多色組合。若要毫
無限制地畫圖，則至
少需24色的組合。
專業級的粉筆也有以
條狀各別出售的；一
旦能夠掌控繪圖技
巧，設計出自己的色
彩組合是很好的作
法。

可以單支選購的專業畫
家級粉筆，乃是根據個
人使用上的喜好排
列；通常黑色與白
色會分開擺放，暖
色系與寒色系也會
清楚地分開。

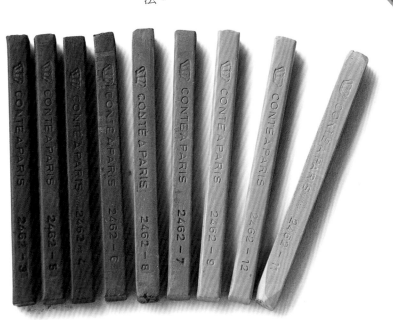

毫無疑問的，灰色系擁有最龐大的陣容；其色度變化之豐
富，好像只有將它們排列在一起時才能分辨得出來。

粉筆顏色通常直接在紙張上混合，做法是將一色加
在另一色上。不過也可以刮下兩種或兩種以上顏色
來做混合；本例為藍色與洋紅混合在一起，成為紫
色。

粉彩

由於粉彩(Pastel)不僅可素描，亦可用來繪畫，也難怪許多人都對它有相當的偏好。在十七世紀粉彩出現之前，一般慣用粉筆為炭筆素描上色。不過，在粉彩發展出來後，就成為繪製全色彩傑作的媒材；並以其令人驚嘆的明暗表現法享有盛名。

粉彩條與粉彩鉛筆

一般而言，軟質與半軟質粉彩為圓柱形，硬質粉彩是做成四方形條狀。

軟質粉彩有好幾種大小；典型的圓柱條為2 3/4英吋（7公分）長；直徑則由2/5到1/2英吋（1到1.3公分）。半軟質粉彩的直徑通常比軟質粉彩細。

直徑特別粗的軟質粉彩是為了大型底材上色所製。在為了裝飾或廣告用的樣品上著色或打底稿非常好用；其直徑約為1 1/4英吋（3.5公分）。

粉彩鉛筆的筆芯則比典型蠟質彩色鉛筆要粗得多；其直徑至少為1/8英吋（3公釐），而成份與硬性粉彩相同。

成份

粉彩的成份，基本上除了包含表現色彩用的色料外，還有作為黏結劑的阿拉伯膠。在軟質粉彩中所含有的黏結劑份量極少，因此相當易於碎裂。

至於硬質粉彩與美術用粉筆，皆是由白堊所製成；且需經過一段短時間的烘烤，以達成使它們變得較硬的目的；這也就是為何硬質粉彩條較軟質粉彩或半軟質粉彩更細的原因。同時，正也因其硬度夠，硬質粉彩條可以做成四方形條狀，而能夠在畫紙上畫出極細的線條。

市面上可購買到各種不同的盒裝粉彩，還搭配有保護用的分隔匣。

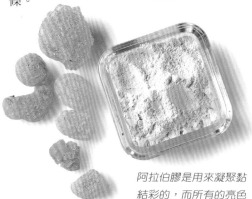

阿拉伯膠是用來凝聚黏結彩的，而所有的亮色中都含有白堊。

色彩種類繁多

專業的好牌子粉彩提供非常多色彩選擇，尤其是軟質粉彩的部份。這是因為用粉彩混色的技巧受到乾筆技巧運用的限制，例如將乾淨與直接塗設的色彩做調合混色或拓印處理。所以最好還是準備許多色彩，好從中選出最合適的色調。

製造粉彩時所使用大量的色料，說明了它們色彩之所以濃厚的原因；特別以軟質粉彩為最。

粉彩色彩選擇真的非常多，建議大家一開始可以準備40到50色。

自行製作粉彩粉末很好用，然後可將不同顏色的粉末均勻混合，但不混合亦可。想要繪製出色彩條紋，利用自己製作的個人色粉，是很好的一種方法。

實用的建議

為使粉彩條維持在良好狀況下，有必要將其保存在一種特殊的盒子中，而不會相互碰撞。因為它們基本上就是以色料製成的，軟質粉彩更是十分易於碎裂。只要兩支筆互相接觸到，就會染上另一支的顏色。最好的解決辦法，就是將其放在一個可每支單獨存放的置物空間中。但若真發生一支筆沾到另一支的顏色之情況，則可用乾淨的棉布拭淨。

保護紙

雖然不是每種牌子都有一層保護紙，但一般而言都會有。這種保護紙有幾種功能：其一，避免粉彩條弄髒；另外，也保護畫者的手指不會髒掉；最後，可使掉落的粉彩屑黏在粉彩條上。

粉彩條上通常有一張印著其顏色相關訊息的保護紙；在你用完後，想再買相同顏色時很有用。不過隨著作畫進行，粉彩條越來越短時，這張紙必須要撕掉。

不過保護紙在作畫時會多少造成一點麻煩；可根據實際需要撕去部份或全部。

要點提示

絕對要小心，避免掉落或振動各種的軟質、半軟質、硬質粉彩條與粉彩鉛筆。粉彩條會斷裂，而藏在鉛筆中斷裂的筆芯，在刨筆時你就會發現了。

盒裝數色粉彩通常用泡棉包裝保護；若是單買，自己最好準備類似的保存物，以免其相互碰撞或染色。

鉛筆

石墨鉛筆(Graphite)發明以前,素描是用金屬刻筆。金、銅、銀針所劃出的是溫暖的色調,而鉛針所劃出的是灰色的。自從十七世紀石墨為世人所發現,並成為繪畫工具以來,金屬刻筆的使用隨即沒落。

有一些專為不同大小的筆芯所設計的特殊筆芯專用夾筆器:分有粗、中、極細等,極細者為1/64英吋(0.5公釐)。

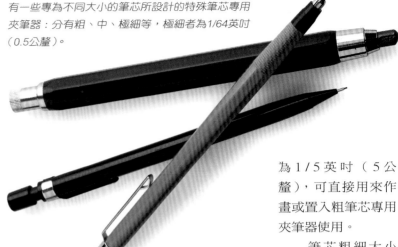

為1/5英吋(5公釐),可直接用來作畫或置入粗筆芯專用夾筆器使用。

筆芯粗細大小有非常多種的尺寸,素描用最細者直徑僅有1/64英吋(0.5公釐)。

鉛筆則是圓柱狀筆芯外覆以木質保護殼;其粗細則視硬度而定。直徑從非常軟的筆芯約為1/8英吋(3公釐),到1/16英吋(1.5公釐)的硬筆芯皆有。

石墨條(筆型鉛條)有圓柱形也有六角形的。

石墨條、筆芯與鉛筆

石墨條有分很多種形狀,其中有一種呈六角形,一端削尖。長度最長者有3 1/4英吋(8公分),其粗約2/5英吋(1公分)。另一種呈圓柱狀,也有一端削尖。也有筆芯直徑粗達1/3英吋(8公釐)並製成鉛筆,與普通鉛筆大小相同。筆芯外會包有一層保護用塑膠膜,作畫時應去除。還有其他種類的筆芯,長約2 3/4英吋(7公分),直徑約

成份

有天然成份的石墨,也有人工合成的;其為一種結晶碳,外表看來帶著金屬光澤的油性物質。今日所有已知的類型,包括石墨條、筆芯與鉛筆,都是天然的石墨粉與黏土混合後經烘烤而成。不同產品的硬度,根據其中黏土的份量與烘烤時間而定。

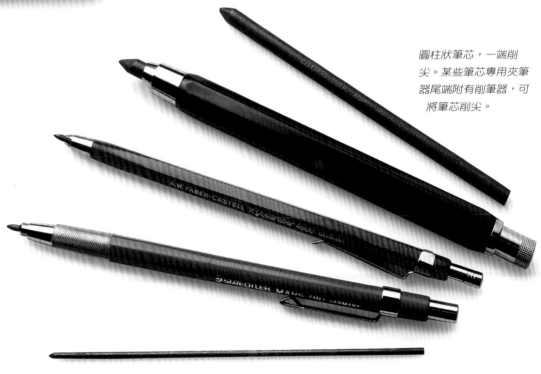

圓柱狀筆芯,一端削尖。某些筆芯專用夾筆器尾端附有削筆器,可將筆芯削尖。

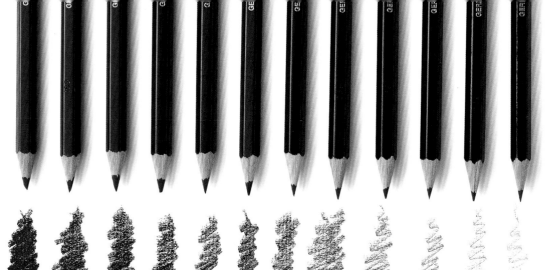

與石墨條一樣，鉛筆也有不同的硬度，建議大家最好事先測試它們所畫出的深淺不一的黑色或灰色。

有一種細筆芯專用的小型削尖器。

筆芯很硬的鉛筆，可畫出非常細的線條；因此，易於看出三種作畫表面上不同的紋路。

質筆芯則從H到9H（最硬）。也有中等硬度鉛筆，代號為HB和F。

削筆

　　削實心石墨條時，先要以美工刀將塑膠外殼拆掉。石墨條和粗筆芯可用砂紙磨尖並塑造其形狀。鉛筆則使用削鉛筆器或美工刀。另外有一種細筆芯專用的小型削尖器。首先要將筆芯從夾筆器中推出一點點，然後將夾筆器尾端的金屬蓋取下，此金屬蓋是將其按壓以裝卸筆芯用；其內部有一個小型的錐形槽，將筆芯置入轉動削尖。最後，再蓋回金屬蓋，調整筆芯，準備作畫。

硬度

　　對於繪圖者而言，選擇鉛筆特性的重點應在於，良好的品質與作畫過程中適宜的堅硬程度。軟質鉛筆筆芯所劃出的效果非常濃、黑；筆芯本身消耗地很快，而且不管你削得再勤，畫出來的線條常常還是不夠細緻。相反地，硬質鉛筆所劃的線條就非常地細，而顏色很淺。硬質筆芯

在變化調子時功能不佳，也無法劃出深色線條，而總是呈現出灰色。

　　對於硬度的等級，畫者有很多可以選擇——總共有19種。每一支鉛筆在尾端都有一個代表其筆芯硬度的字母，B代表其為軟質鉛筆，H而代表其為硬質鉛筆。

　　字母的旁邊還有數字，軟質筆芯從B到8B（最軟）；硬

要使用功能良好的削筆器；若刀片不夠利，就不能正確地削掉木製外殼，筆芯也會受到損害，最後會斷裂。

粗的石墨條外覆有一層厚的塑膠外殼，削筆時應先除去，因其會磨擦到畫作或產生一些你所不需要的刮痕。

彩色鉛筆
全色彩媒材

正如同其餘乾性媒材，彩色鉛筆(Colored Pencils)是一種直接的媒材。不過以彩色鉛筆的特性，可畫出充滿許多細節的全色彩畫作。然而對於這種媒材而言，一定要選擇最合適的開數大小；其畫作最好都是小型的，如此在創造濃烈的色調有其困難性，而在線條長度與影線的精確性上亦有其限制。

不同組合的盒裝專業級彩色鉛筆成套出售。推薦大家使用四十八色的組合，有足夠的色相畫出具品質的畫作。

成 份

彩色鉛筆筆芯是以色料為主的一種混合物，其結合了高嶺土與少量的粘土。因此筆芯頗為堅固，硬度適中，恰好可以很容易地削尖。然而其成份中的粘土與高嶺土，意味著彩色鉛筆必須用來表現線條及影線，至於上色，其色飽和度的表現就不如其他媒材了。

每種顏色皆可分開購買，以建立起特殊的色調組合；且應依照順序排列其色度，相關色系者應擺放在一起。

品質與硬度

彩色鉛筆中只有專業級的具有良好上色功能；有幾家牌子提供不同的組合，硬度則分為兩種：硬質者用來畫非常精確的作品，而半硬者較適合在大型表面上，為求或多或少的統一性上色表現。

毫無疑問地，水溶性彩色鉛筆筆芯較半硬者更軟，因此，色彩濃度就更高。很多畫者用此種水溶性彩色鉛筆來呈現一些要素，與傳統彩色鉛筆所上的色彩形成對比；傳統彩色鉛筆的色彩濃度沒有那樣高。

彩色鉛筆的筆芯也有好幾種不同尺寸。硬質或半硬質筆芯較細，外形呈六角形。水溶性彩色鉛筆筆芯較粗，外形一般為圓柱形。不過也有硬質鉛筆筆芯做得很粗。

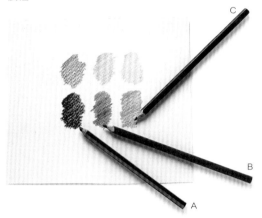

筆芯

彩色筆芯也有幾種不同的粗細；只有最粗的可以不必使用筆芯夾筆器。最細的筆芯直徑為1/64英吋（0.5公釐），可用來做非常精確的描繪；而因其特殊的尺寸，需要一種專用的筆芯夾筆器。

以不同硬度的彩色鉛筆輕輕上色的效果。A水溶性彩色鉛筆，色彩相當濃烈；B中硬質彩色鉛筆，色彩濃度較低；C硬質彩色鉛筆，色彩濃度最低。

大家會經常重複這項動作，因為大量上色時會使得鉛筆消耗快速。

有些細節的線條，需要以美工刀削尖鉛筆，因為這樣削出來的筆尖，比削筆器削得更長，也更堅固。

色彩組合

盒裝彩色鉛筆有多種組合，從小盒的基本12色，到最大組合為其10倍，120色。48色的組合足夠大家創作全色彩的繪畫了，它可避免掉因以鉛筆混色而產生的典型限制。

專業級的牌子也出售可單支購買的鉛筆，如Caran D'Ache（瑞士卡達）、Rexel Cumberland、Berol、Faber Castell（德國繪寶）、Schwan（德國天鵝）、Prismacolor等各品牌型錄所刊載者。如此一來，可使你的彩色鉛筆組合更具個人風格。

組合與排列方式

假如有盒子，用完後將每支筆歸位，就能輕鬆地保持其整齊。不過，在畫一項特殊的題材時，你會發現，將幾個需要的顏色挑出，要比在整盒裡選擇要方便得多；此時應該將需要的顏色依序排列在桌上，或置放於另一個盒子中。如此一來，作畫要選出適用的彩色鉛筆就容易得多。

削筆

專業品牌的彩色鉛筆之木殼品質較好，也較易削尖其筆芯。削筆器削出的筆尖一致且為圓錐形；但美工刀可削出較長的筆尖，底端也會較粗，所以不需常常削筆。

油性蠟筆與油性粉彩

油性蠟筆(Wax Crayons)呈圓柱形，一端較為尖。油性蠟筆深深吸引著大家，廣受畫者的喜愛，因其色彩與豐富的多樣性，不但可單獨作畫，亦可用於混合媒材。只要運用恰當，其所創作的作品，會在色彩與品質上皆相當出色。油性粉彩(Oil Pastel)為另一種油底蠟筆，有其他的用途；而若僅作為乾性媒材使用，受限較多；其色彩與質感的表現能力只有與溶劑合用才能顯現，不過卻是屬於濕筆技法了。

色料使得油性蠟筆呈現出顏色。

成份

油性蠟筆中，色料決定顏色，而植物油為黏合劑。有些顏色同時結合了碳酸鈣，就成為了不透明色。若處炎熱氣候下，尚需增添使其加速變硬的成份。其成份彼此間會有一些少許的變化，因此有些顏色會比其他色彩稍軟。最好在作畫之前先實地練習一番，以了解每支蠟筆的特性。

每種顏色皆可單獨購買，但應依序放置。假若能準備多種不同的灰色，將會相當有用。

類型

油性蠟筆為圓柱條狀，一端呈尖形，長約2 1/4英吋（6公分），直徑約為1/5英吋（1公分）。每種品牌各有其尺寸，有的直徑厚達5/16英吋（1.5公分），長度也較長。其上通常在中央處覆有一層保護紙，以免作畫時手指會弄髒；必要時隨時都可撕去。油性粉彩與軟質粉彩外觀十分相近，亦為盒裝，色彩組合數量也相當有限。

許多牌子的油性蠟筆，中央處通常覆都有一層保護紙，可於作畫前或斷裂時撕去。

你也可刨削油性蠟筆，不過和一般媒材乾性產生粉末不同，它會產生一些碎屑。

特 性

若是上色時過於用力，不論哪一種蠟筆類產品都相當容易斷裂。甚至一盒全新的蠟筆在用過第一次以後就會產生一些碎片或殘屑；應將其保存於原本的盒裝格子中。

蠟筆外部易於因畫者手中的溫度而融化；此外，蠟筆成份會使其互相接觸時極易將彼此染色。這是非常常見的情形。

不像其他媒材的乾性，例如鉛筆、彩色鉛筆，刨削油性蠟筆，會產生一些碎屑，而非粉末。不過，這卻是一種技巧，可以製造出一些直接的質感效果。

盒裝蠟筆或個人色彩組合

一定要使用專業級的油性蠟筆作畫。盒裝最小者為12色，最大者為75色。每種顏色皆可單獨購買，好讓畫者創造其個人色彩組合。這是一項相當平價的材料，所以我們建議大家多準備一些色彩；畫作最後能達到的美麗色彩，價值遠遠超過蠟筆所花費的成本。

白色蠟筆

以蠟筆作畫時會用到大量的白色；其作用在於處理原底以及將色調變淺，所以要多準備一些，以免畫到一半時沒有可用的。你可買單支的白色蠟筆，也有12支一盒，整盒出售。

以蠟筆作畫時經常會用到白色，最好能多買幾支，甚至購置整盒來用。

其他技巧

雖然本書中僅論及乾性媒材，但有一點必須要特別指出：如同別種油性粉彩一般，蠟筆就像油畫顏料的油性基底，也可搭配如松節油或溶劑汽油等溶劑，以濕筆技法處理。

另一項以油性蠟筆處理的技巧，是為將其加熱溶化；這項動作相當乏味，因必須趁熱在其變硬之前上色；不過最後，會呈現出繽紛的色彩與有趣的質感效果。

用紙

在以乾性媒材作畫時，紙張是最常見的一種底材。有很多適用的紙張，甚至濕畫專用紙亦可拿來使用。針對這些特殊的媒材，優良底材的唯一要求就是，要有好的吸附力。有色紙張種類繁多，任君選擇。除專為乾性媒材所用之特殊紙張外，尚有包裝紙與具有獨特天然色調與有趣質感的回收紙。

整本或整疊的素描用紙，另外濕畫用紙張也可用來畫乾筆。

類 型

乾筆畫專用紙張分為下列幾種：單張的，整捲的，或是整本的。單張素描紙為20×26英吋（50×65公分），單張的乾筆畫用紙則為30×44英吋（75×110公分）。乾筆畫整捲用紙尺寸為5×40英呎（1.52×10公尺）；整本的素描用紙有好幾種尺寸，但不論其為活頁裝或膠裝，一般認為9×12英吋（24×32公分）是標準中等大小。鉛筆及彩色鉛筆有時需要的尺寸較小。另一方面，炭筆、血紅色蠟筆、粉筆、粉彩、油性蠟筆等最好使用面積較大的紙張。

特 性

紙張的形式與開數應視作畫主題與所用之媒材而定。但有幾項重要的特性，希望大家記住，對於選擇最合適的紙張會有幫助：磅數、質感與顏色。

磅 數

一般來說，紙張是根據其「一令」，即五百張紙的重量來分類。二十磅的紙非常輕，一定不太能承受精力充沛的作畫方式。而更為牢固的紙張重五十磅，七十二磅，以及九十磅。至於用來畫水彩的紙，就算濕了也要很耐用，磅數非常地高。例如九十磅、一百四十磅、三百磅甚至於四百磅的用紙都算是很普通，相當地厚。水彩畫用紙也可用來畫乾筆，因為在這類紙張上有很好的附著效果。

A

B

有各種不同的白色紙張（A），其品質、磅數或表面質感皆各有所異。回收紙也很好用（B）。

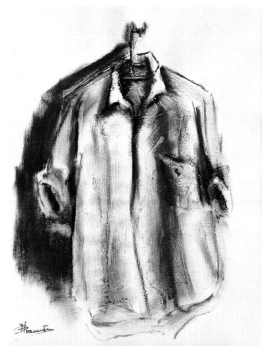

布朗斯坦所繪「襯衫」，以樹枝炭條作畫，使用的紙張經過壓克力媒材處理質感。

某些硬紙板,在其一面或雙面皆黏有上膠的紙張,
如邊框卡紙。若表面許可,即可在此紙張上繪圖。

所有品牌的專業級粉
彩紙,都有非常豐富的色彩選擇;他種乾性媒材亦
可使用。

紙張紋路

　　除了磅數之外,紙張的另一項重要特性為表面紋路質感,有粗、中、細之顆粒狀或平滑之分。選擇繪圖紙張的標準,最好是以何種質感之紋路能呈現出想表達的效果。

　　多數紙張兩面紋路各不相同,粉彩用紙一面粒子較粗,而另一面較細。一般而言,磅數較輕的紙張沒有此一特性。某些特殊的繪圖紙,甚至包裝紙,會有一些平行線的特殊紋路,可以造成非常有趣的感覺,因為其會與繪畫媒材產生對比效果。

色彩

　　可用來表現乾筆技巧的有色紙張,有非常多種類可供選擇。最佳之道是親自在每一種不同的紙張上做實驗,使用乾性媒材層層上色,或是以彩色鉛筆畫於有色紙張產生視覺混合效果。

　　選擇紙張色彩的方法,是根據你最後的目標,想達成和諧或是對比的效果。很多中性色的有色粉彩紙永遠是穩當的選擇,因為其不論是寒色系或暖色系,都能夠表現細微變化而呈現出和諧感。

粉彩紙通常一面粒子較粗,而另一面較細。乾性媒
材所用的繪圖紙有的會有平行線的特殊肌理,垂直
或水平方向皆可使用。具有線條質感的包裝紙,一
面為光面,不應用於乾性媒材創作。

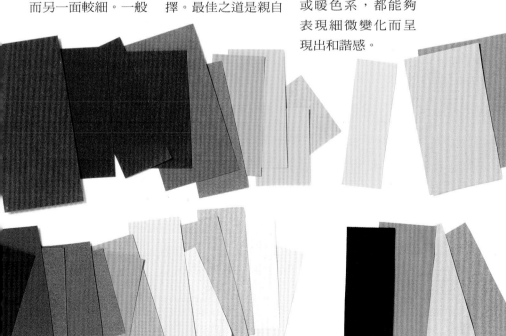

在有色紙張上繪圖需具備色彩
理論知識,幫助你依寒、中、
暖色群排列有色紙張;之後,
選擇有色紙張時,你必須要根
據想要繪製哪種圖畫,來決定
究竟要塑造和諧或是對比的效
果。

其他底材

除了紙張之外，還有許多種其他的底材。像是：廣告顏料板、硬紙板、波浪硬紙板、泡沫芯板、布料（已塗底或未塗底），與畫布板等。另外，砂紙、堅硬的塑膠或玻璃，都能用來搭配油性粉彩或某些鉛筆。不論是哪種情況，都必須對所用材料認知清楚，因為根據底材特性，每種媒材都會產生不同的效果與成績。

硬紙板與泡沫芯板都有很多不同的厚度可供選擇。

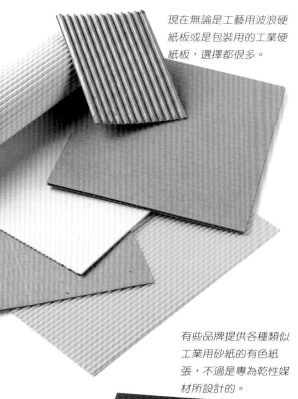

現在無論是工藝用波浪硬紙板或是包裝用的工業硬紙板，選擇都很多。

硬紙板

廣告顏料板具有多種色彩可供選擇。普通硬紙板或回收硬紙板通常皆為灰色。不過，有些硬紙板一面上裱有紙張，泡沫芯板也是一樣。所有各式各樣的底材有一項共同的要點，就是作畫表面必須讓媒材牢牢黏附上去方可。

波浪硬紙板是普通硬紙板多了些變化，通常為灰色系或棕色系。除有用來包裝者外，波浪硬紙板也有工藝專用的，色彩選擇也很多。波浪硬紙板的獨特之處在於會在圖畫上呈現的紋路效果；其不論是垂直或水平的線條，都成為畫面上的一大要素。

砂紙

媒材乾性甚至可在工業用砂紙上作畫，不過市面上還有一種仿細砂紙的特殊紙張，性能十分優異。事先黏在這種紙張表面上的小顆粒，可輕而易舉地刮下乾性媒材，使其牢牢附著在紙上。而這種紙張本身的顏色對於畫作最後的效果，有極為重大的影響。

有些品牌提供各種類似工業用砂紙的有色紙張，不過是專為乾性媒材所設計的。

以樹枝炭條、血紅色蠟筆、粉筆、粉彩等在工業用砂紙上作畫，是件很有趣的練習。

油性蠟筆在保麗龍上有極為出眾的表現，能達成十分真實的裝飾效果。

布料是另一種選擇。以油彩或壓克力顏料作畫最好用塗底布料；所有能夠在布料上作畫的乾性媒材，都會與白色塗底產生對比。

油性蠟筆亦可用於硬式塑膠。若塑膠為透明者，則應用一張白紙襯於下方。保存以此法創作的作品時，貼框鑲畫法的框邊與玻璃實屬必要。

布料

用來畫油彩或壓克力顏料的塗底布料有一種特殊的性質，其上包覆了一層乾顏料，這些顏料可以直接塗上去。雖然有加一層塗底，布料還是會顯示出粗細不等的質感。

木料

也可在木材、MDF（中密度纖維板）、密集板、夾板等上作畫。不過重點是，這些木材上的最後處理不能含有凡尼斯、蠟或是油的成份，這樣所使用的乾性媒材才能好好地附著上去。

其他底材

保麗龍（珍珠板）是一種用來處理裝飾效果非常有趣的材料，其與油性蠟筆特別搭配。根本用不著施用過大的力道，只需以手溫使蠟筆變軟即可；因為媒材的硬度有可能會使保麗龍（珍珠板）的表面受損。

堅硬的塑膠或玻璃為另一選擇。此二者之表面可使油性蠟筆及某些含油鉛筆黏附其上。應用一張白紙襯於透明塑膠或玻璃下方，才能較清楚地顯示出媒材之特性及畫作。

使用此類底材的作品，需要較佳的保存方法，並且應將其裝框或加邊。

畫布板為一十分實用之底材。因為板子很硬，在上面作畫時不會有任何鬆動；且較繃在畫布框上的布料輕巧許多，也大為節省空間。

樹枝炭條、血紅色蠟筆、粉彩、油性蠟筆等畫在質感較粗的布料上的筆觸（A）；以及其分別在質感較細的布料上的筆觸（B）。

畫布板
固定在硬紙板上的布料要比固定在畫布框上的畫布重量來得輕。多數以油彩或壓克力顏料作畫者，僅針對無重要性的作品、底稿或色彩符號系統使用畫布板，是因為布料無法固定在傳統的畫布框上。不過對於乾性媒材而言，畫布板卻是一個完美的底材，因為它既堅固又易於上色。

速寫板

乾筆畫最主要的底材──紙張,應貼於速寫板使用。速寫板具有多重功能,應正確地將紙張貼附住,除了使其穩固有支撐力,平坦不起皺摺外,在作畫時固定住紙張,才不會碰到將其弄髒。很多材質皆可用做速寫板,因此要找到一件合適自己需求的決非難事。

木材

一般最常用的就是木質的速寫板;其本身不能太重,尤其對大尺寸的畫作而言。而其材質應為不易彎曲的材料製成;不過有個避免發生的方法,就是常常換邊使用。應盡量將木材紋理去除,否則使用厚度太薄的紙張時會留下痕跡。

一支軟質鉛筆與一張輕磅數畫紙,可讓大家看到速寫板表面質地的粗細。

速寫板有各種不同的硬度、表面紋路,以及面積尺寸等。

將輕磅數畫紙置於波浪硬紙板之上,可以水平或垂直方向來上調子或陰影,創造對比效果。

面積尺寸

速寫板的面積應超過使用的畫紙大小。在畫紙的四周皆應留下空間,這樣在工作握住速寫板時,就不會碰觸到畫作。可留一個大姆指,約2英吋(5公分)的距離。若速寫板過大,則不方便作畫;因此,準備好幾個不同大小的速寫板,不失為一個好主意。

硬紙板

厚度夠、十分堅硬的硬紙板也可用做極佳的速寫板。若直接在硬紙板上作畫,可能連速寫板都不需要。對於中小型畫作而言,硬紙板製速寫板可說非常方便。在具備硬紙板封皮的速寫本上作畫十分簡便;其附有活頁螺線或膠裝,可將紙張固定在速寫本上。

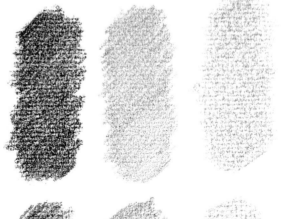

畫在輕磅數畫紙的彩色鉛筆(軟硬質皆有)與石墨鉛筆(軟硬質皆有)筆觸,展現出在不同質感底材上作畫的不同效果。

幾種不同的底材,以藍色蠟筆表現出其不同的質感肌理:上,兩種波浪硬紙板與一種普通硬紙板;下,兩種木板與牆面。

速寫板的質地

要使一幅畫作的表現完全在控制中,使用非常平坦的底材不失為一個好方法;特別是剛開始練習的時候。時日一久,經驗就會告訴你,在選擇速寫板時,每種畫作以及畫紙的特性,都應列入考慮中。舉例來說,在粗厚的畫紙上並不會顯現出速寫板的表面質地,所以可以用不著使用完全光滑平坦的板子。

鉛筆或彩色鉛筆專用的畫紙不必太厚重;而且線條與細節在較薄的紙張上較易看得出來。畫紙若薄到一定的程度,在其上會看出速寫板的表面質地,最後也能用來當做一種不錯的效果。

其他類型的速寫板

很多其他合適的物質也都能拿來當做速寫板;例如是密集板或夾板。

中密度纖維板(MDF)是將粉末化的硬紙板經上膠與壓縮後製成的產品,非常堅固耐用,表面十分平滑,重量很重;甚至能用來製作家具。MDF有幾種不同的厚度,薄的可用來做為的速寫板。梅森奈特纖維板(美耐板,Masonite)也可用做速寫板,需經常換邊使用以免彎曲。在平坦表面上作畫,畫面上僅會出現畫紙本身的紋路。而畫在粗糙的表面時,若畫紙本身夠平的話,則會在畫紙上顯現出速寫板的質地。不過,梅森奈特纖維板其實並不實用,因其時日一久,則易於捲曲,它本身的設計就是要黏附在堅固表面上,才能保持十分平整。

血紅色與烏賊墨蠟筆表現出速寫板木材紋理的方向。

以鉛筆彩色劃上去的影線,表現出速寫板木材紋理的方向。

速寫板上的質地並不會顯現在粗厚的畫紙上,只能看出畫紙本身的紋路。

在畫紙與速寫板間放上一片樹葉,然後在上面上調子或上顏色,表現出其表面質地。

畫架、畫板

畫架及畫板能夠使畫者工作起來更為輕鬆,因此為十分重要的工具;並沒有一定的標準。不過一般而言,畫架的作用在於配合乾性媒材、油性粉彩、炭筆;而畫板的作用在於配合彩色鉛筆與鉛筆。實際上,它的目的就是在於作畫時幫助大家更為舒適與更為精確。

木質畫架

想要使作畫時更為容易一些,有一個辦法,就是將畫紙與速寫板放置在一座穩固的畫架上,不會受到畫者動作的影響而移動。如此一來可使畫者的雙手空下來,專心營造出或多或少的色彩濃度筆觸。

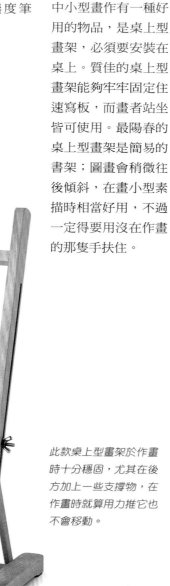

此款桌上型畫架於作畫時十分穩固,尤其在後方加上一些支撐物,在作畫時就算用力推它也不會移動。

另外對於處理中小型畫作有一種好用的物品,是桌上型畫架,必須要安裝在桌上。質佳的桌上型畫架能夠牢牢固定住速寫板,而畫者站坐皆可使用。最陽春的桌上型畫架是簡易的書架;圖畫會稍微往後傾斜,在畫小型素描時相當好用,不過一定得要用沒在作畫的那隻手扶住。

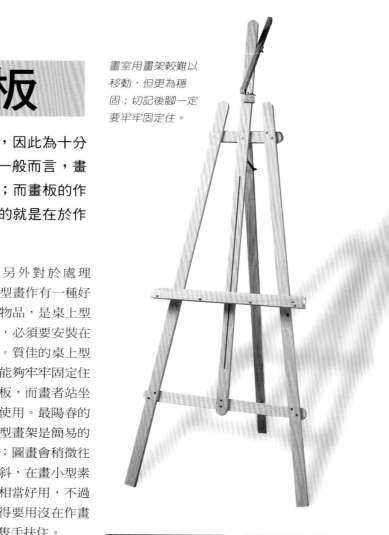

畫室用畫架較難以移動,但更為穩固;切記後腳一定要牢牢固定住。

金屬製畫架

此類可拆卸的畫架,對於鉛筆、彩色鉛筆等媒材非常好用。通常須置以水平位置,搭配桌子使用。因其能保持一種較合宜的角度,作畫時也不必費力地舉著手臂,所以在使用上更為舒適;特別適合要畫格外小心、精細的作品。此種畫架可向後傾斜,以近乎水平的角度置放速寫板與畫紙,高度也能依或站或坐的需要而調整。

攜帶式畫架

因攜帶式畫架可拆卸與方便搬運的特性,非常適用於外出作畫。不過,攜帶式畫架不如工作室用者來得穩固,有可能需要用石塊增加一些重量。事實上,由於受到使用媒材的影響,畫者在戶外通常較喜愛先行速寫或拍照,等回到工作室,四周充滿了可用的器材,覺得很方便時,再來完成畫作。當然,也有很多畫者能夠在不良環境下作畫,不用畫架。

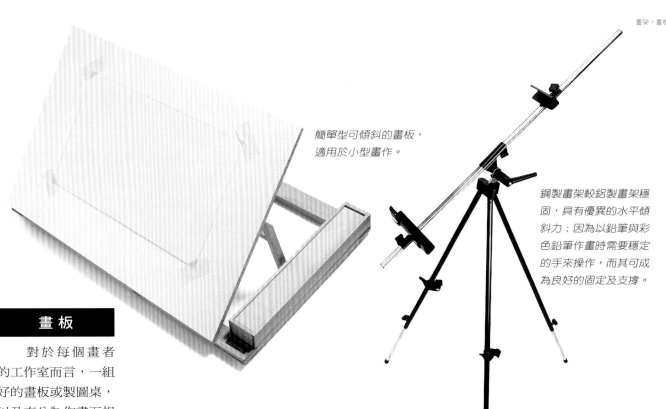

簡單型可傾斜的畫板，適用於小型畫作。

鋼製畫架較鋁製畫架穩固，具有優異的水平傾斜力；因為以鉛筆與彩色鉛筆作畫時需要穩定的手來操作，而其可成為良好的固定及支撐。

畫板

　　對於每個畫者的工作室而言，一組好的畫板或製圖桌，以及充分為作畫而規劃的空間，實屬必要。畫板或製圖桌的桌面應可隨意調整，能讓前臂適當地置放，並且易於觀看整幅畫作。整個作畫過程應可在極為平坦有傾斜度的表面上進行，且畫者站坐皆宜，不受影響。

　　所有的光線也不可造成反光。應避免直射的陽光照在紙上，因其對眼睛非常不好。所以板子的角度應可調整。工作室裡並沒有自然光，所以所有的裝置皆應可做調整，才不會在紙面上產生不當的反光，或有光線直射到畫者臉上。作畫的那隻手不能在作畫區產生陰影，否則會使畫面難以看清楚。

沒有畫板或製圖桌時

　　當外出作畫寫生時，因空間不足，畫者經常無法攜帶過多器具。外出所攜帶的畫具箱中僅需包括速寫板、畫紙、裝有簡單繪畫媒材的盒子、一些混色用具、橡皮擦、清潔雙手用的棉製抹布，等物即可。用來做為桌子等支撐物的，必定是臨時再找湊合而成；諸如岩石，樹木的殘根等等。只要速寫板支撐力夠，畫者即可順利進行作畫無虞。

工作時，製圖桌可調整成最佳角度。在適當的照明下，就是使用鉛筆與彩色鉛筆作畫的最佳場所。

混色用具

使用乾性媒材乾作畫時，用以混色的工具絕對是最重要的用具。所有乾性媒材，包括炭筆、血紅色蠟筆、粉筆、粉彩等，不論其為何種類型；條狀、鉛筆狀、蠟筆狀或是油性粉彩等，皆可予以混色。至於軟質的彩色鉛筆、水彩鉛筆，亦皆可混色。

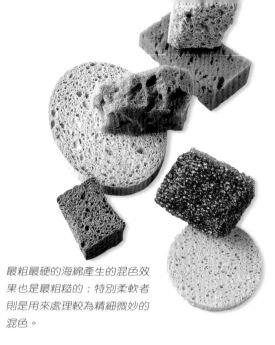

最粗最硬的海綿產生的混色效果也是最粗糙的；特別柔軟者則是用來處理較為精細微妙的混色。

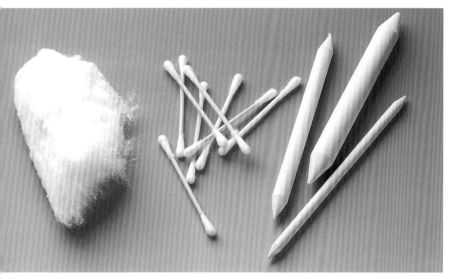

錐形擦筆是專為拓印或混色而設計的；不過棉花棒和簡單的棉球可以創造某些不同的效果。

海綿

海綿的種類很多，其中有天然的也有人造的。最重要的特性，為其特殊質地的軟硬不同，因而所產生的各種混色或拓印效果。在正式作畫之前，應先另用一張紙測試並確定其效果。

畫筆

各種畫筆皆可用來混色或拓印；不論是軟是硬，畫筆都可用來處理乾性媒材。油性媒材一定要用毫毛很硬的畫筆來處理，才能將其「運送」到畫紙上。

錐形擦筆

錐形擦筆同時兼具拓印與融合混色兩種功能；為一張捲為圓柱形的紙張，有好幾種不同的粗細，直徑從3/4英吋（2公分），到最細者約僅有1/8英吋（3公釐）。最粗者兩端通常皆呈錐形。一般來說細者長度會較短，才不易折損斷裂；僅一端呈錐形。

融合混色時，錐形尖頭的作用是處理細節，而圓柱體部分則是用來畫較大的區域。錐形擦筆的粗細則應視欲混色的區域大小而定。

此項用具一旦使用，極易變髒。因此聰明的處理辦法，就是多準備幾支；而且每種媒材（炭筆、血紅色蠟筆，等等）應分別各用一支；各種媒材才不會相互混合，平白地弄髒了畫作。

棉花

除了硬質彩色鉛筆以外，各種類型的棉花皆可用來處理所有乾性媒材的混色或拓印。

棉布毛巾的用途並不僅止於清潔雙手；假如正確地使用，它也可成為繪畫用具之一。至於棉球，非常適於處理粉末型媒材；而棉花棒可用來處理非常細部與精確的工作。

棉布毛巾或一般毛巾可成為極佳的混色用具。

如何自製用具

　　為了要創造出特殊的質感效果，而發明出特別設計的個人化用具，就得靠每個人自己的想像力了。有數不清的物品可以用來發揮，包括吸管、菜瓜布、保麗龍、細樹枝、軟木塞等。只需將它們綁在一起，即可用來混色，甚至還可以加個小手柄上去。

只要發揮一點想像力，任何物品皆可成為處理拓印或融合混色的工具。

以自製用具創造出的混色效果通常饒富趣味。

所有的畫筆都可用來混色，但較軟的畫筆僅可處理乾性媒材。

手

　　在所有的混色用具中，最實用的就是手。因為它隨傳隨到，同時能夠與畫作產生完整而詳盡的互動。手的任何一處皆可用來拓印或混色；不過多半用到的還是以指尖、手指側邊與大拇指的底部為主。

手是畫者混色或拓印的用具中最棒的。

指尖非常適合用來拓印草帽的色彩，可表現出明暗法的效果。

輔助用具

將畫紙適當地固定在速寫板上，是畫好素描不可或缺的第一步；橡皮擦，製造留底的工具，以及支撐杖等，是作畫過程中全程皆需要的用具。定著媒材的產品，使用時機在作畫結束時或兩階段中；活頁畫夾與裝框用具則對於暫時或永久保存作品非常地重要。

捏沾橡膠橡皮擦擦性能最佳，但各種形狀的塑膠及軟質橡皮擦皆可與乾性媒材合用。

保持鉛筆筆芯尖銳的筆套，非常實用。

留底

遮蓋式膠帶、紙張與硬紙板製模型板皆可用於處理小範圍留底及畫的邊緣部份。就濕畫媒材而言，液體遮蓋膠會更為有效；但是，其功能十分有限，且常常不適用於乾筆技巧。

支撐杖

此項用具對於處理大幅畫作特別有幫助，因手必須保持一定程度的穩定。

鉛筆的輔助用具

對於繪圖者而言，鉛筆延長器以及筆套是兩樣非常好用的工具；鉛筆延長器的作用在充分利用鉛筆，否則在其變得很短時相當難以操控，常常只好丟棄不用。鉛筆置於筆盒，帶來帶去時，則使用筆套保護筆芯以免受損。筆套較鉛筆延長器短，但也有少許增加長度的作用。

只要不會使紙張受損，而又能將其固定者，任何夾子皆可使用。就算比速寫板小一點也無妨，甚至衣夾也可。

橡皮擦

通常乾性媒材搭配捏沾橡膠橡皮擦使用，但好的塑膠橡皮擦更適合處理細部。不論是軟質或塑膠橡皮擦皆不會損傷畫紙表面，因此可用於油底媒材，如鉛筆、彩色鉛筆、油性蠟筆等。

固定速寫板

有很多各種不同的夾子，用法與遮蓋式膠帶一樣，可用來將畫紙固定在速寫板上。

鉛筆延長器可與鉛筆、彩色鉛筆，甚至炭鉛筆合用；筆套也有增加少許長度的作用。

支撐杖幫助手不必接觸到畫作表面，也可保持穩定。

最好要有削筆器，否則至少也要有美工刀；美工刀有很多種類，是我們必備的一項用具。

定著液用來保存乾筆畫，如炭筆、血紅色蠟筆、粉筆、粉彩，以及油性鉛筆與彩色鉛筆等乾性媒材創作之作品。

定著液

乾性媒材需以一層很薄的定著液（譯按：亦稱素描粉彩用保護膠）予以保存；特別是軟質鉛筆的畫作建議大家一定要用。硬質鉛筆與彩色鉛筆則視情況而定。油性蠟筆因屬油底媒材，可以乳膠或油性粉彩用的凡尼斯保護。

其他濕畫媒材所用之產品

油性蠟筆與油性粉彩可以松節油或溶劑汽油稀釋，而這些媒材皆可與油畫顏料合用。

特別製作的凡尼斯對於保護油性粉彩相當好用。

作品保存

針對畫作的暫時保存而言，作品夾確有其必要性；其應以仿犢皮紙一張張將作品分開。要準備各種不同尺寸大小的作品夾。然而，畫作的永久保存卻是指裝框而言，利用玻璃、窗形襯邊、襯底墊板與外框等物作裝框處理。

削尖

削筆器、刨刀、美工刀等皆為必須品，特別對是以下媒材而言：炭筆、炭精筆、粉彩、鉛筆、彩色鉛筆等。

美工刀

美工刀種類很多，是我們必備的一項用具；其功能包括：用來裁切紙張、刮劃特殊痕跡、在紙上或膠帶上製作留底、削筆、將乾性媒材與油底媒材削成粉末或塊狀等。

每張畫作在放入作品夾前，皆應先以仿犢皮紙或描圖紙保護。

應準備各種不同尺寸大小的作品夾，這樣畫作才不會在裡面滑來滑去或是被弄糊了。

材料與工具

固定作品

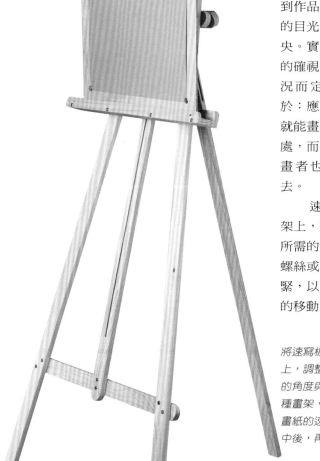

正式開始作畫前，有好幾個極為重要且必要的步驟須進行。假如在這些步驟上出了差錯，畫紙在作畫過程中就會四處移動而造成嚴重的損傷。畫紙一定要固定在速寫板上，而速寫板一定要固定在畫架上。要是沒有畫架，可將速寫板置放於桌上或大腿上。

將底材固定在速寫板上

　　將畫紙固定在速寫板上有幾個方式；至於其間好壞，則應視每件畫作的不同情況而定。畫紙的四周應較速寫板稍小，一定要多用幾個夾子固定住。遮蓋式膠帶抓紙力較強，不過將膠帶撕下時一定要相當小心，不可撕壞畫紙；若使用之前已用過的膠帶對此會有幫助——例如先貼在桌上，就可使其帶有較少的黏性。畫完之後要撕下膠帶時一定要格外小心，應該一點一點地撕，將膠帶反捲回來，並與正要撕去的這道膠帶保持三十度的角度。

　　圖釘通常會在畫紙上留下小洞，除非你小心地將圖釘插在畫紙邊緣；但是，這項技巧對於較快、較用力的筆法使用卻是不夠穩當的。

每種畫架都有其調整傾斜度的方式；可以先置放好貼上畫紙的速寫板再鎖定，或鎖好後再放速寫板。

將速寫板置於畫架上

　　應將畫架調整到作品的高度。畫者的目光應位於畫紙中央。實際上，其位置的確視每位畫者的狀況而定，但重點在於：應可毫不費力地就能畫到紙張的最高處，而要畫底端時，畫者也不需彎下腰去。

　　速寫板置於畫架上，調整到工作時所需的角度。所有的螺絲或調節鈕皆應鎖緊，以免發生不必要的移動。

將速寫板安置於畫架上，調整到最便於工作的角度與高度。圖中這種畫架，是先將已加裝畫紙的速寫板放在凹槽中後，再調整角度。

桌上

影響速寫板置於桌上的方式有好幾種因素；但不論站或坐，畫者皆應能夠自在地畫到作品的每個方位。若無桌上型畫架可用，可找別的支撐物以提高畫板的高度，例如一大疊書本。若是坐著，也可以未作畫的那隻手握住畫板靠著胸前；要是以站姿作畫，則靠在腹部。

腿上

假使不使用畫架或桌子，也可在素描本或貼有中小型畫紙的畫板上作畫。

如果站著素描，可在上方以一隻手握住素描本或速寫板，其底端則靠於身體上。

若採坐姿繪圖，則用空閒的那隻手握住畫板或素描本上方，將其靠在大腿上。還有很多方法；

畫板可靠在一隻腿上，利用擱腳處提高一隻腳的膝蓋，會有較好的角度；或也可以與站立時相同的方式握著速寫板。

可用圖釘、夾子，與遮蓋式膠帶將畫紙固定在速寫板上。

站立時，畫者應可穩固地握住作品。

所有應該鎖緊的控制鈕皆應進行兩次檢查，以確定較大力作畫時，作品不會意外鬆脫。

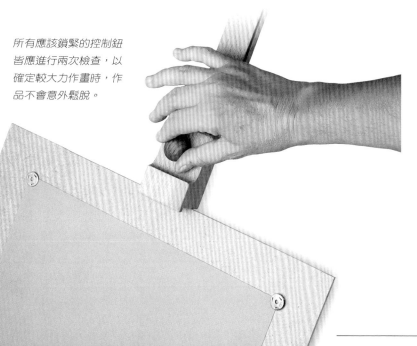

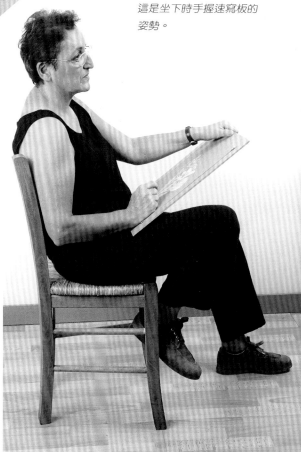

這是坐下時手握速寫板的姿勢。

以炭筆作畫

在一幅畫中，可同時運用各種不同類型的炭筆；當然，也可從頭到尾僅用一種。不論是直接塗設或稍後間接操作，皆可創造出許多非常不同的效果。這些種種過程皆依據各種不同的技術，而最後形成的結果，也因所使用的炭筆及輔具而有所不同。

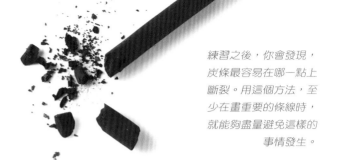

練習之後，你會發現，炭條最容易在哪一點上斷裂。用這個方法，至少在畫重要的條線時，就能夠盡量避免這樣的事情發生。

炭筆可畫出各種寬度不同的線條，極寬極細皆可。

描繪線條

樹枝炭條的任一部份、人造或天然壓縮炭條、炭鉛筆的筆芯或筆尖等皆可用來在畫紙或任何合適的底材上作素描。所謂線條，必定是有開始有結束。使用媒材時，若施以較重的力量，線條顏色較濃；反之，力量較輕，線條顏色亦較淡。想要呈現各種或筆直或彎曲，或分段或寫意的條線，要經過許多手腕與手指不同動作的練習。在畫寫意的條線時，必須確實地握住炭筆，才能完全控制。

　　手握炭筆的角度決定了筆觸的寬窄與長度。

這個寫意的筆觸看來相當地鮮活自然，是以碎裂成小塊的樹枝炭條畫成。

描繪輪廓

描繪基本形式的輪廓時，良好的線條技巧是絕對必要的。輪廓越寫意，最後的成品也就越具體畫者個人的風格。這的確需要多多練習。一開始，先仔細地研究你的繪畫對象；一旦記住了它的基本形式，就不要再看它，徒手畫下來。不斷地重複這項步驟，直到所有的線條看來充滿自信，完全達到你的需求為止。

基本要點

樹枝炭條十分易於碎裂；若將筆尖過於用力劃在紙上，很容易就會斷裂。因此建議大家最好另用一張紙先測試一下，去發現其斷裂點；這會幫助你在正式繪圖，想畫一個寫意的條線時，避免中途其發生斷裂的可能。

有一種方法練習畫曲線，就是完全徒手，在一個正方形中畫出一個圓圈。

線條練習

炭筆畫通常面積很大；為了要能夠信心十足地畫出較長的線條，應該在36×36英吋（1×1公尺）的包裝紙上作練習。使用兩個對角為標準，試著畫出斜線，中間的線條以目測徒手畫出。

　　要練習畫曲線，先畫出一個大正方形，再在其中畫出一個圓圈；要完全徒手，圓圈的直徑應與正方形的邊長相同。

　　有個很理想的方法，鍛鍊控制直線頭尾的能力，先畫兩條平行線，姑且稱為a與b，另外在a和b當中再畫出兩條平行線，以a為起點而終於b。

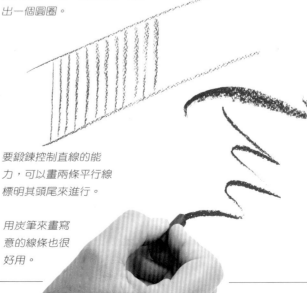

要鍛鍊控制直線的能力，可以畫兩條平行線標明其頭尾來進行。

用炭筆來畫寫意的線條也很好用。

上調子（陰影）

處理調子（明度變化）效果有兩種方式；一是劃出許多並列的條線，或是在紙上將某個區域的顏色弄糊。如同處理線條，明暗處理也可十分寫意，而手法要乾淨俐落，不拖泥帶水，也不能絲毫遲疑或重複的線條，以表現出形式的份量或外形。學習此項技巧的最佳方式，就是練習與觀察。

表現質感的效果

線條有種傾向，就是能夠特別強調出畫紙的紙張紋路；至於較平滑的紙張，則會顯現其下方速寫板的質感。

線條控制

作畫時手不能靠在紙張上，因為會抹掉已上的炭色；所以劃線的最佳辦法，還是徒手進行。不過有時處理大型畫作，需要較為精確的筆法；使用支撐杖來控制特殊線條，是個不錯的方法。也可用長型的棍子替代。商業美術用支撐杖在一端有一個小球，將其靠於畫作之外的紙張或速寫板上，用未持畫筆的那隻手在紙上輕輕扶著，而另一隻手靠在杖上，在劃線時可穩固地支撐住。

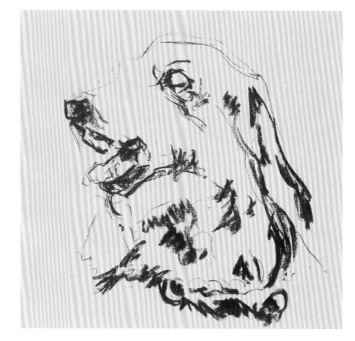

簡單數筆，已可欣賞此畫中富於情感的主題。

在平滑紙張上，線條顯示了速寫板的質感與紋路。

想要畫穩定的線條，支撐杖是一件很有用的工具。

炭鉛筆也可用來畫寫意的細線條。

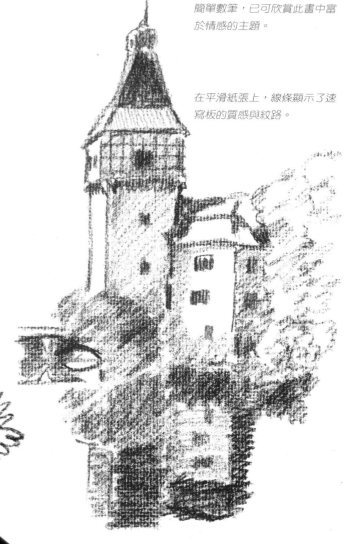

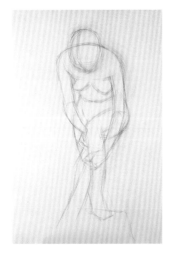

用來畫整體形式的外形線條應較為輕淡，等到整個形體成形之後再有所變化。

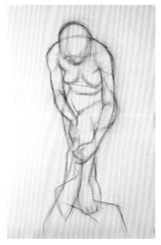

在外輪廓調整後，再加深線條並整個再上一層。

使用輪廓線表現的份量

簡單的外輪廓將外形描繪出來，但對於其份量部份卻著墨極少，除非再多加幾層線條。輪廓線則能傳達更多其他的意涵，特別是以不同的寬度來呈現時。最寬的線條表現了最近份量的外輪廓；而最細者則代表距離最遠者。若將素描分解成幾個不同的層面來解釋，最近一層的輪廓線最寬，越到後面就越細。不過速寫有時根本不加輪廓線，因為在素描時可能對於外輪廓和比例還無法完全確定；給大家的建議是，速寫線條一旦確立下來，就再把它們加上去。如此即可營造出較重的份量感。

融合混色技巧

如同線條一樣，調子也可使用混色棒、棉質抹布或手指進行融合混色。只需以工具擦過紙上的炭筆粉末；看起來就會比未經處理過者炭色濃，而混合過的筆觸漸漸會消失於無形。

畫於紙上的炭筆痕跡可以用棉質抹布擦過的融合混色技巧處理，這個方法會帶起很大一部份的粉末。

留底

以炭筆作畫有一項最大的困難，就是除非十分小心，很難保持畫面的清潔；此狀況從畫下第一筆開始，就非常明顯。雖說輕微的炭筆痕跡可以使用捏沾或塑膠橡皮擦輕易地擦去，但事先做一些防護措施還是比較好。畫紙的部份，應以硬紙板製外框包住，以免被不乾淨的手指弄糊；因為有外框，你可以放心地抓住作品，不怕弄髒或弄壞它。

素描中有兩種處理留底的選擇：一為包住整幅作品的外框；另一為處分細節用的模型板。

處理小髒污

如果將一個較淡的線條畫得稍長了一些，或是融合炭色時多畫到白色區域，可以用橡皮擦擦掉。另一方面，深色的線條或陰影與炭鉛筆，就只能消去部份；即使再用力，這些痕跡也不會完全消失。而且，這樣做對畫紙也不好，會使其表面有所損傷，對於磅數較輕的紙張而言，甚至於會使其產生皺紋。建議大家在尚未確定真正的方向或所需的深淺之前，不要畫得太用力，這樣畫作就不必用到橡皮擦了。

唯有對於每一種橡皮擦的特性都相當熟悉，才可用其製造某些特殊效果。

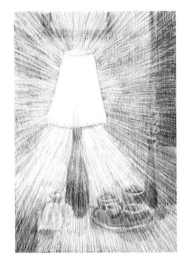

此處的白色線條用來
戲劇性地強調光源。

各種效果

要表現行進中的動作，重點在於在畫面中可見到其從明
到暗的表現，如此才能呈現出形式的份量。最濃烈的光線與反
光為光的最亮點；不論畫紙顏色是否為白色或亮色，其必為色
彩的最亮點。就在這些區域中創造出高光才合理。

相對於最亮的區域，最暗的部份則鎖定在形式中。

不過，製造白色區域不見得一定是重現畫紙本身顏色，此
項技巧也可用來創造肌理或浮雕，作用在於指光源的方向性。
若整張作品皆以此法處理，則會營造出一種節奏，使得其基本
形式與份量格外具有戲劇張力。

塑造高光能帶來相當有效活潑的效果，很適合用來表現動
態感。

塑膠橡皮擦的一角或其整個的寬面皆可創造出高光區域。

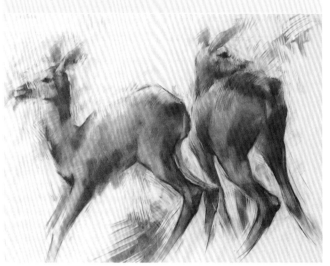

這種表現動態感的運動效果非常生動。此為一種上高光的技巧。

創造出高光區域

橡皮擦可用來在畫紙
上創造出高光區域。可將
塑膠橡皮擦切下一小塊製
造細線狀的高光；但對於
炭筆而言，其展延性較不
如特殊的捏沾橡膠橡皮
擦。後者可用來製造大片
的白色。當要調整畫中光
線時，這是一種可以重現
畫紙本身顏色的方法。

只有硬質的塑膠橡皮擦
可用來處理細線形的細
節效果。

捏沾橡皮擦可以
一塊塊切下。

此捏沾橡皮擦用來增亮細
節與較大的區域。

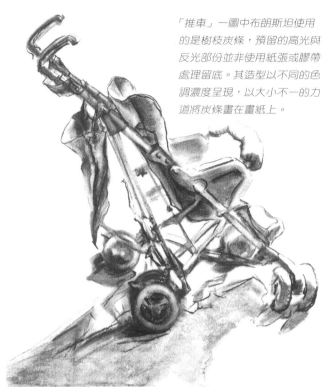

「推車」一圖中布朗斯坦使用的是樹枝炭條，預留的高光與反光部份並非使用紙張或膠帶處理留底。其造型以不同的色調濃度呈現，以大小不一的力道將炭條畫在畫紙上。

混色棒（錐形擦筆）是用來處理以炭粉上陰影的絕佳工具，僅需將炭粉磨擦壓入畫紙即可。

其他上調子的技巧

除了線條，還可以其他方式上調子；也可使用炭粉末。不過因為粉末本身無法自行黏附於畫紙表面，因此必須借助一些外力，如畫者天生的工具，手與手指。可將炭粉末用力壓在畫紙上，至其完全黏附上去為止。

其他諸如混色棒（錐形擦筆），棉布或棉球，或是軟木製品皆可用來將炭粉末壓在畫紙上。

明度與調子種類

樹枝炭條、壓縮炭條、炭鉛筆越用力使用，劃上去的炭色就越深。至於炭粉，則是使用的量越多其所產生的濃度就越「黑」。用較小的力量使用炭條，和使用較小份量的炭粉一樣，所產生的痕跡也較為輕淡。

可以將不同的明度依序排列出來——像是從最淡的高調子一直排到最深的；這就是產生調子種類的方法。一定要充分瞭解樹枝炭條、炭鉛筆與壓縮炭條中間的差異；炭鉛筆與壓縮炭條能夠製造出最深的低調子，不過另一方面，樹枝炭條即使用上再大的力氣，也不會產生更深的調子；所以樹枝炭條是用在表現淺色的時候。因為以上原因，多數畫者會在一幅畫作中使用兩種

以上的炭筆素材，以求能達到更為豐富複雜的成果。儘管如此，千萬要記得，炭鉛筆的成份是帶有一些油性的，在與其他三種炭筆混用時，會造成一點困難。

白色粉筆亦可用來增加調子種類，且可製造出更多的灰階明度。

可將炭條在砂紙上磨擦產生炭粉。

使混色棒（錐形擦筆）充滿炭粉後，可劃深色線條、製造影線與質感效果。

此畫中用了好幾種工具，來進行融合混色與磨擦，包括：手指、棉布與幾種不同的混色棒（錐形擦筆）。由加伯列馬丁所繪。

素描或快筆速寫中不同的色調皆採近似值作為參考用，在彼此互為依據下以產生深度。

調子明度與份量

仔細觀察作畫對象時，畫者對於光線充足的部份用的是輕淡的炭色；而隨著光線逐漸消失，用的調子也逐漸加深；最深的低調子與藏於黑暗中的區域相對應。這種分派調子份量的系統使得我們得以呈現出基本形式的份量。因此，發展出可以用來以深度為基本形式造型的基礎，十分重要。

用棉球來處理大面積的同一調子，非常理想。

以重覆塗設製造較深調子

對於樹枝炭條、炭鉛筆與壓縮炭條施以較大力量時，可產生較深調子，不過也可另增一層陰影來處理調子的加深。

不過在以炭筆層層上色時，必須要考慮到畫紙與每種不同炭筆的飽和點；因此最好另用一張紙先測試其飽和程度，再根據紙張所允許的最深調子，建立出明度範圍。

一定要使用定著液

幾乎就在開始以炭筆作畫時，大家會發現這些粉末從畫紙上脫落的速度之快，只需向它們吹上一口氣，或在陰影上用指尖拂過，就可看出這項媒材多麼纖弱了。因此素描必須要使用定著液作保護，以免受損或炭色脫落，失去其對比性與鮮活感。市面上雖然有售瓶裝的液態定著液，不過最普遍也是最方便的還是罐裝的噴霧式加壓噴劑。

罐裝噴霧式定著液使用方法為：距離畫紙6到8英吋（15到20公分），以圓形旋轉或之字形來回的方式噴灑覆蓋整個表面，成為一層薄膜。護膜厚度應盡量保持平均，並小心勿使液體集中在同一區域。若有任何疑慮，最好待其全乾後再重新噴灑一次。

定著液未正確使用，可能會毀掉一幅畫，還是多加練習為妙。

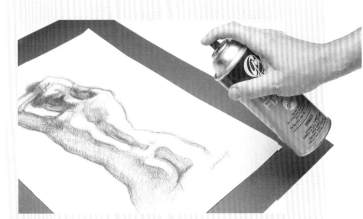

炭筆非常易於脫落，不但在完成時應以定著液處理，甚至在每段繪畫段落間也應如此。在通風良好處，距離畫紙6到8英吋（15到20公分）噴灑定著液。

炭精筆與造型

血紅色蠟筆與血紅色鉛筆既可素描，亦可上色。僅以一種顏色完成的畫作即為單彩畫；可以白色粉筆處理高光。然而，處理較明顯的對比，則可以一般的血紅色筆加上烏賊墨鎖定陰影部份，同時使得造型更具戲劇效果。

此為可以炭精筆所呈現之最深色調。

以炭精筆素描與上色

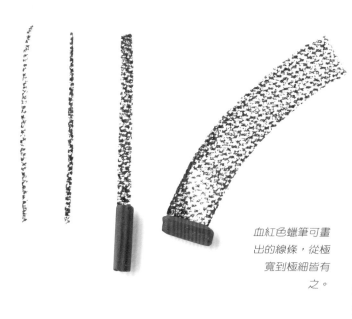

蠟筆的每個部份都可用來繪圖。大家經常將蠟筆折斷，來畫較寬的線條（線的寬度就是蠟筆的寬度）；或是以蠟筆的一邊，使用圓形旋轉或之字來回的方式，畫出完全沒有線條的大片色彩。使用蠟筆的力道大小決定了其色彩深淺。

血紅色蠟筆可畫出的線條，從極寬到極細皆有之。

以蠟筆與鉛筆描繪輪廓

血紅色鉛筆畫出的線條刻劃深刻，比其本身的筆芯寬不了多少。血紅色蠟筆，亦可以其尖銳的邊緣與特有的硬度，畫出極細以及不同寬度（與蠟筆長度相等）與色彩深淺的線條。從這方面看，蠟筆較鉛筆的變化更多。

用來上色與製造影線效果的血紅色鉛筆

不會呈現明顯線條痕跡的上色法，需要優秀的控筆能力，才能畫出彼此間距離極為相近的線條，卻好像不是用鉛筆所畫出的效果。若要為較大的範圍上色，還是使用蠟筆較為容易。

另一方面，血紅色鉛筆卻可製造出極佳的影線效果。雖說蠟筆的一角亦可創造出相同的質感，但其線條尾端會比鉛筆所畫出的線條稍粗一些。

血紅色鉛筆可用來畫細線條，以許多平行線製造影線效果；但也可為不太大的區域上色，同時不會呈現線條痕跡。

以炭精筆與白色粉筆進行速寫

在進行中小型的人體模特兒速寫習作時，記下簡要的筆記，可解決一些主要的問題，將有助於使畫者對於炭精筆更為熟悉。此類習作應以層層畫上的線條，幾個中色調，再加上白色粉筆的高光來呈現人體輪廓。若使用有色畫紙，對於份量大小增加了額外的淺色調，因此也扮演了重要角色。

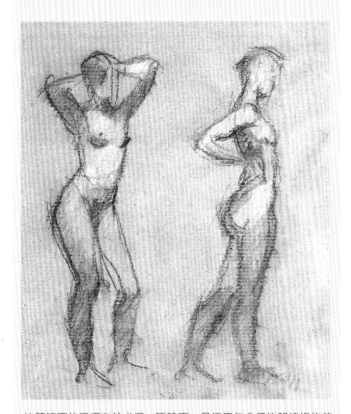

快筆速寫的目標在於求得一種輪廓，是使用包含了約略線條的前縮法調整而畫成的。有色畫紙已經呈現了膚色，同時擔任淺色的部份，所以只需再以幾筆白色粉筆的高光來呈現最濃的明亮區域，一些炭精筆色調表現陰影的部份。

炭精筆的色彩與色調

將此媒材用力地塗畫在畫紙上會產生最深的色調。某些情況下，將一色上於另外一色也會造成較深的色調。但在某些特定點上卻無法再上色，那是因為畫紙已然飽和，無法再接收更多粉末。

畫紙的白色可以作為炭精筆色調範圍最淺色的參考值，而以炭精筆可畫出的最深色為最深色調。使用血紅色蠟筆或鉛筆時用比較小的力量就畫出較淺的色調；而力量越用越大，顏色也就越來越深。

烏賊墨的情況亦然。有些畫者在同一幅畫作中混用樹枝炭條、炭精筆、白色粉筆，並且依每種媒材不同的發散力來達成不同的效果。有的人則偏愛使用炭精筆加烏賊墨。也有人只用白色粉筆為炭精筆處理高光。另外還有一種可能，就是同時使用黑色粉筆、白色粉筆與炭精筆，因為它們彼此間的效果完全不會互相衝突。

以塑造基本形式為目標

正如同炭筆畫一樣，炭精筆畫作嘗試以色調明度系統呈現出份量。這可以依據畫紙上的顏色（白色、奶油色或亮色）與炭精筆色調範圍來表現。白色粉筆處理高光，或以烏賊墨、黑色粉筆、炭筆等劃出輪廓，製造陰影，皆有增加份量的作用。

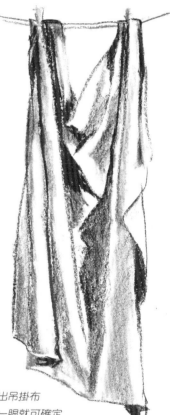

由布朗斯坦所繪，其目的在於畫出吊掛布料所產生的皺折，如此一來大家一眼就可確定其為一塊布料。以線條與上色技巧所創造的色調明度系統，成為美學上的演繹方式。

以向日葵為例，花卉可以寫意的線條呈現，在此所用的是鉛筆。而其挑戰在於，如何以輕鬆自如的態勢，抓住基本形式的神韻。

密集上色

畫作中有些部份需要密集持續地上色。使用血紅色蠟筆時，若以其側邊上色，則有助於畫出平坦的效果。練習畫出大片的淺色區與深色區，用大一點的力氣畫蠟筆，並在同一部位多畫幾次。

利用血紅色鉛筆畫出彼此間極為相近的線條，亦可製造出十分密集的效果；先輕輕地在畫紙上畫出淡彩，接著再多上幾層，而每層皆以不同的方向，上出深濃且均勻的色彩；則會造成越來越深的結果。

其中最為密集的上色方式，則是以炭精筆粉末與輔具棉球處理而成；經常用來當作背景。此法所造成的效果與其他兩種方法所處理的上色有很大的差別，因為使用棉球將粉末上色於畫紙上，是屬於融合混色與拓印的技巧之一。

漸層處理

以血紅色蠟筆處理輕淡的漸層時，僅需稍微施力將蠟筆塗於畫紙上，再上下掃過要畫的區域即可。起初色調非常淡，每掃過一次就加深一次；但要記得最後所呈現出的效果是既輕淡且一致的色調。越用力使用蠟筆，就會造成越深的漸層色。

用血紅色鉛筆處理輕淡的漸層非常合適，而不會產生色調突兀的變化；做法是以同樣的方向畫出許多線條，中間不留任何空隙。至於顏色較深的漸層，則是一開始就用較大的力量繪製而已。還有另一種選擇，是在淡色上再上一層均勻或漸層的色彩。上述最後的兩種方法皆必須遵循最初漸層處理的規則，不管其為由深至淺或反之亦然。

施壓、方向、不同的工具運用等，在融合混色時各自創造出不同的效果。

融合混色或拓印

融合混色包含了將色彩推開以及移動等動作，主要用意在於降低其濃度。至於拓印，則是集中在使色彩均勻或降低對比。這些技巧間其實都有極其密切的相關性，因為在處理融合混色時就會處理拓印。不論在何種情況下，決定繪製過程的，是畫者本身的想法與想達成的最後效果。

不管是融合混色或是拓印，皆可完成均勻色彩與漸層處理。

融合混色的效果

影響融合混色的效果，除了最重要的，取決於畫者本身的意願外，還有所使用的工具、使用畫筆時施用力道的大小等，也都有關係。會使用到這項技巧，有很多不同的原因，例如：降低對比、呈現陰影、使混色變為均勻，等等。

融合混色的動作會產生直線或曲線的痕跡；舉例而言，可將直線或曲線轉化為表現人體大腿或手臂的份量。而另一方面，臀部肌肉線條就需要變得更為圓滑一點。

血紅色蠟筆、血紅色鉛筆或血紅色炭精筆粉末皆可用來處理密集的上色；炭精筆粉末需用到拓印的技巧。

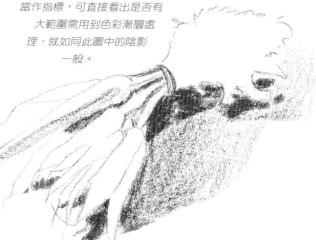

以在面前的作畫題材（模特兒）當作指標，可直接看出是否有大範圍需用到色彩漸層處理，就如同此圖中的陰影一般。

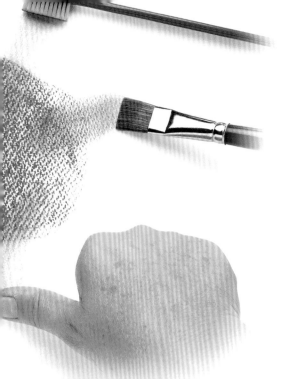

使用血紅色蠟筆或鉛筆可畫出極為清淡的漸層；對於畫筆或色彩施以越大的力道，就能夠製造出越深的漸層。

色彩均勻或有漸層變化？

會提出此一問題，表示了你曾經對於色調明度系統作過分析，並且在色調及其上色相對應的區域建立起一定的關係。

首先讓我們將注意力放在能夠表現背景與天空的漸層上，這種上色，會在畫作上佔有一大片的範圍，同時為畫作帶來一定的空間感。

以炭精筆粉末呈現出的其他效果

使用炭精筆粉末與棉球所製造出來的細緻漸層，有其獨到的誘人之處；其為一種將血紅色與烏賊墨炭精筆作極佳運用的方法，將肌理的對比大為軟化。於是立即產生一

種密集不間斷的色彩。不過，處理漸層的手法是應該好好練習一番的。棉球沾取了色粉之後，一開始會畫出最深的顏色，然後越來越淡，直到色粉全然用盡——這項特點導致畫者在作畫時，畫出的色彩必然是從深至淺。

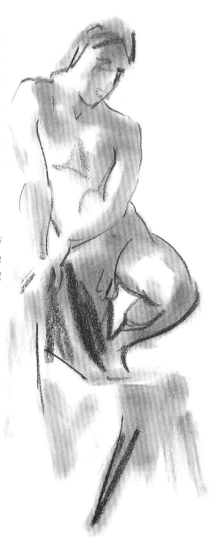

以棉球繪製出相當自然的漸層，最後用線條收尾；仔細地描繪出其基本形式，在融合混色與輪廓間創造出對比。

圖中陰影以烏賊墨色粉與小塊棉球設定。

現在以帶有少量粉末的棉球，塗設出小而淡的筆觸。

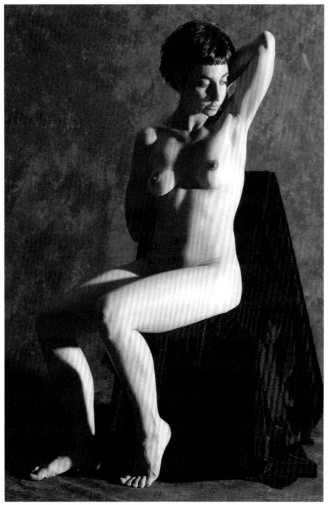

首道淡線條處理

唯有經驗豐富的畫者能夠不依賴參考點或粗描，就畫出精確又富於情感的畫作。使用炭精筆繪製人體，首先需以非常清淡的線條畫出基本形式。線條與參考點的作用，在於將人體模特兒概略畫出；因此應可完全擦掉，至少，其顏色要非常的淡，淡到在最後的線條中也看不出其痕跡才好。

經過十分仔細地觀察模特兒的姿勢之後，先將人體粗描在一張紙上，重點在於將大多數具有重要性的部份正確地配置，正式作畫時才不會扭曲其原形。

首次上色處理

呈現光線與陰影的第一遍上色，不論其有多亮，皆應以漸層處理。在第一次的概圖中，最好設定為中等色調，以確保能夠輕易地更動最初的上色。從開始以來，所有的上色處理，除了漸層，就是均勻的色調。上色的方向與濃度，應與造型本身的需求相結合；一定會找到一種描繪形式份量最為貼切的直線或曲線。至於決定上色方向與長短，有種好方法，即為根據透視原理來分析基本形式。僅需將水平線、消失點與消失線定好位置，對於正確上色即有極大的幫助。

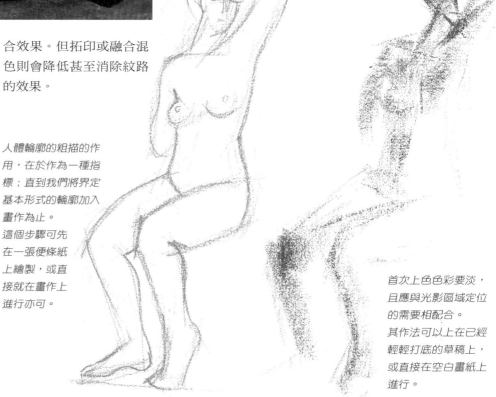

炭精筆與人體

毫無疑問的，最能夠善加利用炭精筆優點的繪畫題材，非人體莫屬。血紅色或烏賊墨炭精筆在白紙，甚或是奶油色紙上，所表現出的色調範圍，大可以將人體基本形式的份量，清楚地以明暗效果呈現出來。不同的色調在白色畫紙上，看起來是半透明的，而有色畫紙則會增加色調與畫紙顏色的視覺混合效果。

若畫紙紋路質感較粗，血紅色本身，更會成為強調畫紙色彩的視覺混合效果。但拓印或融合混色則會降低甚至消除紋路的效果。

人體輪廓的粗描的作用，在於作為一種指標；直到我們將界定基本形式的輪廓加入畫作為止。
這個步驟可先在一張便條紙上繪製，或直接就在畫作上進行亦可。

首次上色色彩要淡，且應與光影區域定位的需要相配合。
其作法可以上在已經輕輕打底的草稿上，或直接在空白畫紙上進行。

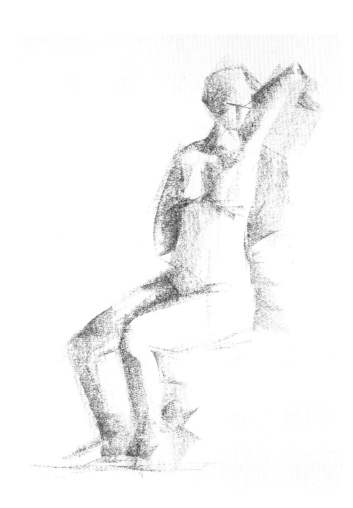

以色調加深的手法來粗描出基本形式。

詮釋與風格

專業繪圖人士必然會發展出一套適合於他們個人本身的風格;他們自有一套完成作品的特殊模式,像是上色的特有筆觸,處理融合混色的手法,以及其他種種效果技巧等等。

個人風格並不見得必然引發詮釋的問題;也有可能僅僅就為了表現非常實際的處理方式。此外,詮釋也不必然需要個人風格的發揮,因為為了達成基本形式與明度調子一貫性的目標,表現方式是可以有所改變的。

實際狀況是,若畫者能夠對於繪畫主題呈現,進行實質上且刻意的修訂,就明確地指出,其專業知識是經過許多練習的成果。

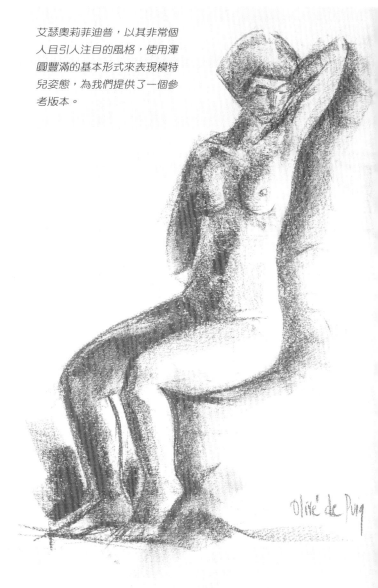

艾瑟奧莉菲迪普,以其非常個人且引人注目的風格,使用渾圓豐滿的基本形式來表現模特兒姿態,為我們提供了一個參考版本。

Olive de Puy

首次對比處理

一旦上色,色調與畫紙顏色間的對比就開始顯現出來。不過強烈的對比要等到色彩加深後才會產生。若想畫出深而密集的色調,或是逐漸加深的漸層,一定要清楚地知道要將它們的位置在哪裡。第一道的淡色區域,其實並沒有太大的風險,倒是可以用來作為很好的指標或參考值。

需要做融合混色處理嗎?

畫者在何種情況下會決定要進行融合混色?據我們了解有好幾種,不過其實也有可能,根本不必用到此種技巧就能完成一幅素描。

雖然,做出此種選擇可有好幾種原因,但不妨考慮一下以下觀點:未使用融合混色處理的畫作,看來較為乾淨精確。只要一開始使用融合混色處理,畫作就會顯得骯髒。因此假若一旦決定使用融合混色處理,就一定要能夠達到最佳成績。所以,唯有在確實需要融合混色表現出對比質感時,才會使用此一技巧。

粉筆素描

粉筆也可用來創作全彩素描。不過，必須要先清楚瞭解素描技巧，與如何運用不同的色彩，才能將想要呈現的基本形式塑造出來。各式的彩色粉筆皆較各式軟質粉彩尺寸較小，不失為一個好的起點。其實粉筆基本上就是硬質粉彩，為操作較為複雜的軟質粉彩前，理想的入門媒材。

以色彩素描

處理線條是以粉筆作畫最主要的技巧，對於炭筆與炭精筆亦然。粉筆條的每個部份皆可用來上色。粉筆中有些質地較軟，而以粉筆作畫的作品看來較具粉末狀。

由於粉筆為硬質粉彩，因此在紙上所留下的色彩較少，而其色料數量也不如軟質粉彩來得多。不過，以粉筆作畫卻比較乾淨，因其較淡的線條可用橡皮擦完全擦淨。

粉筆與炭筆

建議大家學習素描，首先以樹枝炭條開始，因其為無色媒材；再來是單

色的炭精筆；接下來挑戰全色彩的粉筆，複雜度也將隨之提昇。

有一種方法，可以了解其複雜度的層級，就是部份以樹枝炭條繪製，試著盡最大的努力，表現出各種不同可能的色調。當換到以粉筆上色時，你將會發現，因為色彩原本是平的，到後來素描就會有極快速的進展。但若只是單純表現色彩，明度系統就會成為眾多色彩與色調中之一項而已。

單色素描

要想熟悉粉筆的另一種簡單方法，是為探索以單一色彩為主所畫出的素描，加上白色的高光之

後，其間所產生的色調變化之可能性。

此法不但包含了粉筆顏色在畫紙上的色調變化，還有僅見於有色畫紙的白色色調變化，以及在所選用之色彩與白色彼此相混後或層層上色間的色調變化。而使用融合混色與拓印的技巧更可增加色調變化。真正的方向或所需的深淺之前，不要畫得太用力，這樣畫作就不必用到橡皮擦了。

粉筆條與粉彩鉛筆的應用

粉彩鉛筆的筆芯屬於硬質，因此就是粉筆鉛筆。粉筆條或其碎塊可用來均勻地為某個區域上色，深淺皆宜。另一方面，鉛筆較適於劃影線，以最簡單的平行線形式在紙上某個區域上色。除了塗設成密集一致的色彩外，也可輕易地產生漸層；因為只需控制媒材畫在紙上的力道，即能夠易如反掌地創造出深淺不同的漸層。

無色明度系統與炭筆不同的調子有關，至於粉筆，不但需要調子，同時也需要色彩系統。

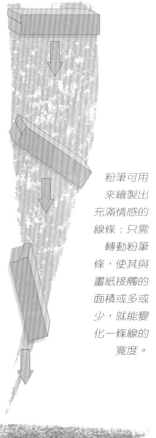

粉筆可用來繪製出充滿情感的線條：只需轉動粉筆條，使其與畫紙接觸的面積或多或少，就能變化一條線的寬度。

以不同顏色的粉筆作畫，會即刻展現出任一快筆速寫色彩變化的可能。

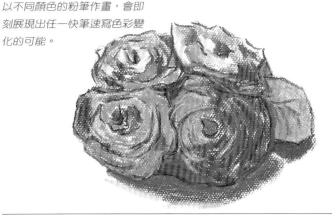

以白色與藍色粉筆在淺藍色畫紙上所繪出的快筆速寫，展現出以透視法描繪一項主題所能達到的效果。由布朗斯坦所繪。

以粉筆鉛筆創造出的漸層，顏色上可清淡也可逐漸加深。

以條狀粉筆亦能畫出十分清淡或深濃的漸層色彩。

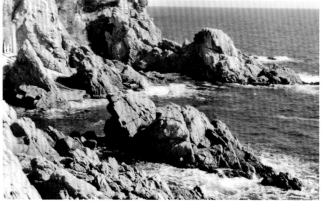

選擇以粉筆粉末創作，海景是一種頗具魅力的繪畫題材。

用來造型的粉筆粉末

粉筆粉末可以棉球或錐形擦筆上色。以此法所產生的效果與以經壓縮製成的粉筆所產生的效果有極大的不同；不論是粉筆條或粉筆鉛筆皆然。粉筆成份中含有少量的高嶺土，作用與滑石粉相近，在於使分子易於滑動。

條狀或鉛筆形式的粉筆皆可用來上色與劃影線。

呈現對比

以粉筆粉末畫出的線條與畫紙色彩會形成清楚的對比。利用條狀或鉛筆形式的粉筆可畫出極具表達力的影線，將前景、中景與背景區分出來。要回歸畫紙原色，創造高光是一項不錯的技巧。白色的畫紙最能呈現出光線的最亮點，若將其上色，則可更正某些中等明度。不論是哪種方式，要用橡皮擦擦掉粉筆，都比擦炭筆或炭精筆來得容易得多。

接著以鉛筆將某些基本形式粗描出，再加上影線，使其所具有的質感與拓印效果產生對比，同時使岩石看來更為自然真實。奧斯卡森奇(Oscar Sanchis)的習作。

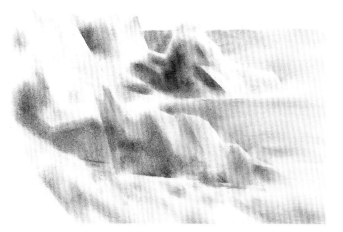

首次上色時，就將高光部分先預留下來。

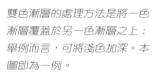

如同此幅由布朗斯坦所作的「高迷街」一畫，你亦可直接使用盒中粉筆，不作任何混色，來處理粉筆素描。

作為參考的色彩理論

以粉筆創作，必須採用基本色彩理論作為參考；記得，原色相混後會產生次級與第三級色彩。最好也要記住，如何將中性色混合以及如何運用互補色。雖然從色彩學的觀點來看，自製的混色無法與量產的色彩相同，但對於決定何種色彩或技術來進行混合，理論的部份還是相當重要的。

原色、次級色與第三級色彩

三原色與在平面藝術中所使用的黃色、洋紅與青綠色最為接近；將兩種原色以相同的比例混合，會產生次級色：黃色與洋紅成為紅色；洋紅與青綠色成為深藍色；而黃色與

紅色可以任何其他比其本身更淺的顏色使其變淺，而不管這些顏色是否為同色系或近似色。

當原色覆蓋上其他的色彩時，次級與第三級色彩開始顯現：對粉筆而言，這種自製的效果是無法與量產的色彩相提並論的。

雙色漸層的處理方法是將一色漸層覆蓋於另一色漸層之上；舉例而言，可將淺色加深。本圖即為一例。

青綠色成為綠色。將兩種次級色以一比三的比例混合，則會產生第三級色彩：很多的黃色與很少的洋紅成為橘色；很少的黃色與很多的洋紅則成為深紅色；很多的洋紅與很少的青綠色成為紫色；很多的黃色與很少的青綠色成為黃綠色；很少的黃色與很多的青綠色成為藍綠色。

深色與灰色

最重要的互補色組合為黃色與深藍色，洋紅與綠色，紅色與青綠色。其中每一對都會產生最大的對比。我們知道，若將它們以等份混合，則會成為最深最「髒」的顏色——黑色。另一方面，若將任一對互補色以確實的等比混合，則會產生所謂的「中性色」；亦即灰色彩，其顯示出其決定性的色彩之寒暖系。

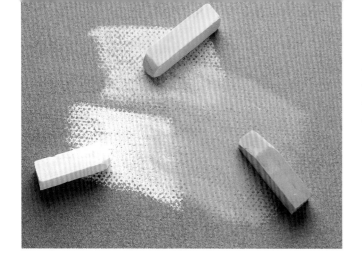

因在深色畫紙上，白色粉筆可帶出其他色彩；但其同時亦與畫紙
本身的色彩形成強烈的對比。

選擇單色粉筆搭配
灰色調的陰影，不
失為開始練習的好
起點。

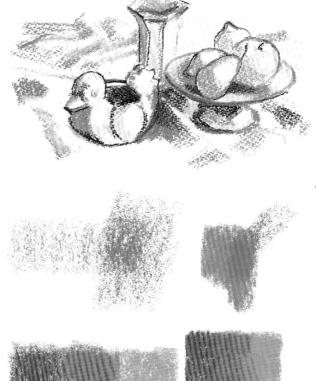

如何以粉筆作畫

使用粉筆的方式與軟
質粉彩相同；規則是選擇
與所需顏色最相近的量產
色彩——再用另一種色彩
使其加深或變淺來調整。
同一色相較淺的顏色就能
使其變淺；它也可使其他
色相的色彩變淺。舉例來
看，可使深紅色變淺的顏
色有：淺紅色、橘色、黃
色、赭黃等。要使某色變
深，則用較其本身為深的
色彩，如深洋紅；不過也
可使用藍色、中性色及灰
色。

若要將色彩加深，可
選擇產生較大或較小的對
比；而與淺藍色混合時會
造成不同的效果，並非是
深藍色。

白色粉筆與畫紙顏色

白色粉筆可使各種粉
筆色彩變淺，不過也會使
其帶有灰色色調。可在色
粉筆上色在畫紙以後，再
將其調整成較淺的顏色。
但是，由於白色在有色畫
紙上會產生對比，因此相
當醒目。

漸層處理

不管是在白色或有色
畫紙上，單色粉筆的漸層
處理，皆與炭精筆相同；
前幾頁已有說明。漸層也
可以兩色處理——例如，
用灰色將某個顏色加深。
另外，因為可用的色彩太
多了，同時使用許多顏色
來創作出非常豐富且色彩

*進行融合混色需要較淺的顏
色。不過，層層上色的混色方
式則需用到「熔合」，為一種以
拓印達成的效果。*

多變的漸層，也是頗為可
行的。而處理漸層顏色的
加深也是相同的手法；只
需挑選最合適的色彩。以
多樣性的色彩組合完成的
漸層，較能呈現出深度。

*同時使用多種顏色處理，可創
作出豐富的漸層。*

層層上色以及拓印的混色方式

處理淡色的陰影，只
須非常輕巧地再上另一個
非常淡的顏色即可；處理
深色的方法亦同。然而
「混合」兩個不同的深色則
需要融合先後上色的分
子。最佳的熔合處理手法
為拓印；粉筆的拓印通常
皆以手指來處理。

*選擇單色粉筆搭配灰
色調的陰影，不失為
開始練習的好起點。*

白色粉筆創作的可能性

　　能夠探索單純以白色粉筆作畫，所成就的可能性，是件值得嚐試的好事。第一步，要先挑選一張具有明顯對比性的有色畫紙。最後的完成作品，則會因所選用的是粉筆條或粉筆鉛筆大為不同；粉筆條本身較適合畫一整片或帶有漸層變化的色彩，而粉筆鉛筆則更為合適劃影線效果。

漸層明度

　　用白色粉筆在有色畫紙上可以創造出許多不同的漸層明度範圍。漸層本身因為充滿潛力，能夠創造出基本形式的份量。使用有色畫紙會改變參考值。如此一來，最深的顏色（現在假設我們將速寫所用的黑色排除在外，因為素描是以白色粉筆來畫的）就是畫紙的顏色；所有的色調明度即根據白色粉筆上色時的輕重來決定。應將淺色層特別小心、保持自信地上色，處理不透明以及漸層色層時亦同。這是想要創造出一張乾淨鮮活的素描唯一之道。

粉筆鉛筆的影線及透視法處理

　　以透視法描繪的繪畫素材，需要有一個能夠使深度戲劇化與強調視野的框架。

　　能夠配合透視法的觀點，正確地建構速寫，十分重要。這些必要的線條在畫者創造框架時應極為正確地畫出；既不可在失去清晰的參考指標下畫出，也不能在畫者真正的意願明朗之前就上色。

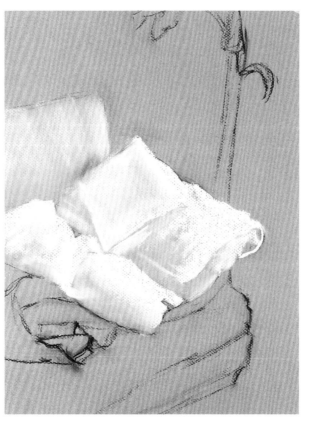

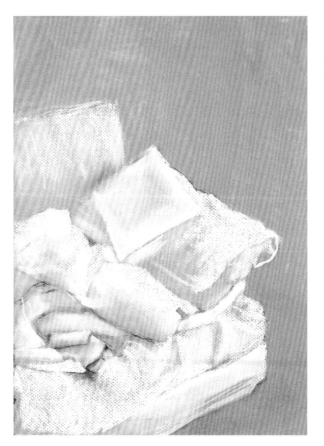

如圖中這樣明亮的一景，是非常合適用來當作灰色畫紙與白色粉筆的習作。

即使僅僅以白色粉筆搭配灰色畫紙，明暗法令人印象深刻的潛力，從一開始的幾筆就看得出來。

白色粉筆最深的線條是用在最亮的區域。漸層之所以能夠呈現出從明至暗所有的明度層次，乃是因為半透明粉筆在灰色畫紙上的緣故。

　　影線處理一定要和透視線相同的方向。在處理多層影線時，所造成的視覺混合亦應與透視線的方向相互唱和。

　　而當創作漸層與整片色彩時，也應使用相同的參考指標。

　　僅以白色粉筆鉛筆畫出的作品，會比粉筆的作品在對比方面稍微遜色。

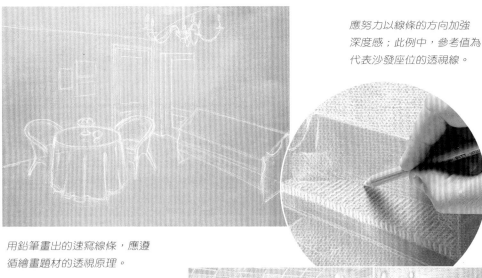

用鉛筆畫出的速寫線條，應遵循繪畫題材的透視原理。

應努力以線條的方向加強深度感；此例中，參考值為代表沙發座位的透視線。

在塑造基本形式時，確有必要先畫出幾個影線區，以創造出漸層或整片的色彩。加伯列馬丁所繪。

造型與中性色彩

在以純色作畫時，可以產生中性色的顏色將其調整加深；不過，若以量產顏色開始，中性色色彩上的豐富性與細緻的外觀，必然得以呈現。研究赭黃色所能呈現的可能性相當有趣，因為不論是植物或人體，它都是一個好的起點。

在此可明顯看出，以混色創造出的中性色所畫出的漸層相當細緻。其底色為赭黃色。

全彩素描的嘗試

能夠運用彩色粉筆的全功能，代表了你更深入地了解層層上色手法的可能性。在另一張紙上先做過實驗十分重要；好的練習能夠將你所有的色彩蒐集起來，而從中選出：基色一種，陰影色一種，以及某些可漸漸加深改變基色的顏色。

第一道上色處理

經過實驗後，決定了用來表現畫中最重要基本形式的色彩搭配組合。若單一色彩可與其餘色彩混合，亦可僅用此色畫速寫。

一開始先以較輕巧的筆觸作畫；也就是說，不必將速寫的重要線條遮掉，因為這是建立色彩與明度調子之前，唯一的參考值。

布朗斯坦用了拓印法與好幾道漸層，只花了三十分鐘，就完成了這幅真人模特兒速寫。

色彩的建立

加深淺色的作法，除了可將同樣的顏色再上一層之外，還可以運用經實驗後所找出的色彩，予以加深與處理細節。

作畫時，要不斷參照繪畫素材的明度，淡色與淺色調屬於在光亮的區域中，而深顏色及深色調就在較陰暗的部份。所有的顏色，在上色前都應先確定其所上的位置並調整好其濃度。

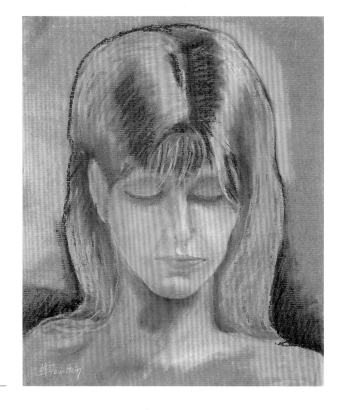

以粉彩表現明暗法

粉筆可用來處理全彩素描,但軟質粉彩漸漸增加了繪畫表現的可能性。這些色彩條幾近於純色料,而其優異的黏附性,能夠使作品將色彩真正地展現出來。同時,依據其諧調與柔和的顏色,也可創造超乎想像的精細繪畫。所用的技巧與使用粉筆的相同,但最後卻能提供更顯著的對比以及品質更高的明暗效果。

可任意劃出粗細不同的線條。

線條的表現可深可淺。

線條寬度與粉彩條側邊的長度一致。

線條與筆觸

就像其他所有乾性媒材一樣,粉彩極為倚重線條技巧;使用軟質或中等硬度的粉彩條所劃出的線條,可寬可細,可深可淺。只要沒有包在保護紙中的粉彩條,都可在紙上畫出顏色。你可掰斷一截粉彩條,在紙上拖著其側邊,劃出極寬的線條。若想劃長線條,則有好幾種握筆的方法可用,要視上色範圍的方向而定。若要描繪細節與輪廓,通常將其握於大拇指食指與中指間。

首次單色速寫

如果想要對軟質粉彩的成份能夠運用自如的話,可以單色進行速寫作為開始。先找出幾種不同的色調,再運用手指與粉彩本身的特性黏附於畫紙上。

就是用這種方式持粉彩條,可以畫出長線條。

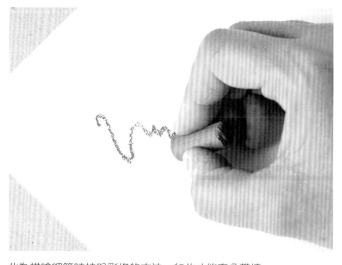

此為描繪細節時持粉彩條的方法,如此才能充分掌控。

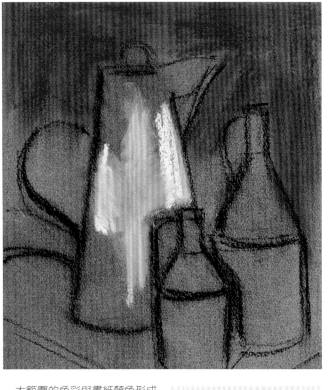

粉彩粉末亦可
用來畫素描。

首次以粉彩素描，單色最為理想。

大範圍的色彩與畫紙顏色形成
十分強烈的對比。

最小色彩組合

因為可選擇的色彩很多，在此我們建議先以三十色的組合作為起點。粉彩條在置放時應予以分類，好使大家的工作進行得較為順利。中級的顏色應置於純色之間，或分開置放——重點在於方便取用所有的粉彩條。

畫紙顏色

對所有的乾性媒材而言，底材的顏色皆扮演了一個重要的角色，而對於粉彩尤其甚者。特別針對此項媒材，有一系列各種顏色的特殊畫紙。一開始作畫時，畫者就應根據繪畫題材，立即想到，何種顏色的畫紙，會產生最佳的成果。

對於剛入門的人來說，最好要選擇白色畫紙，並選用一些中性色。然後慢慢等較不怕較深色的畫紙與用色時，來製造更強烈的對比。

為了在一開始時，讓頭腦清楚，不會搞混，最好將色彩的選擇控制在三十種以內。

小碎片也有用

一旦開始以粉彩繪圖，尤其是軟質粉彩，你就會發現它們真的十分脆弱。上色時過於用力一不小心就會斷裂；而若有需要時，也可任意切下一段，來劃一定寬度的線條。只需畫個幾次下來，你就會有各種形狀大小的斷片，最好能夠將它們保留下來；因為不管再小的碎片，都還是可以拿來作畫。而且最重要的是，這些小碎片拿來製成粉末最合適不過。

應將這些出自粉彩條的小碎片，另外存放在一個盒子中；或與其原本的粉彩條放在一起。

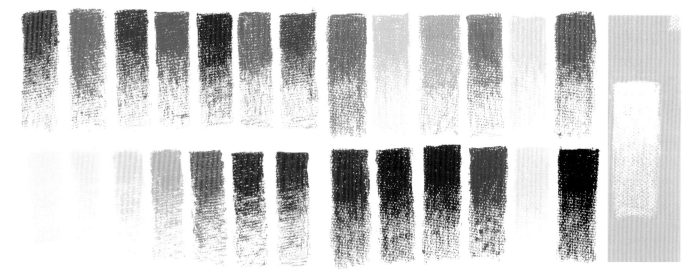

若將任一種顏色小心地塗設在白色畫紙上，可製造出從深到淺，
完美的漸層。上面這些漸層展現了軟質粉彩的色彩質量。

以軟質粉彩處理漸層

半硬質或硬質粉彩無法像軟質粉彩般，能創造出如此精彩的漸層效果。漸層處理有以下幾種選擇：每種顏色輕輕地上在畫紙的顏色上；兩色間的漸層；以及幾種精心挑選出的相近顏色形成的漸層。用軟質粉彩能創造出真正有彩色的展現效果。

單色及其漸層處理

單一種顏色的漸層，是以半透明的方式在畫紙顏色上做處理；畫紙最好是白色的。也可將某色塗於白色粉彩上，製造出不透明的漸層效果。兩種方式皆可由淺至深或由深至淺，或是根據想創造的效果處理。若漸層整個顏色上得很淺，它就是淺色的，但在最深色的區域，顏色濃度還是可以非常地深。

兩色的漸層處理

兩種不同色的軟質粉彩漸層，可用極快速的方式處理。先以第一色做出半透明的漸層，再以相反的方式做出第二色的漸層。在呈現漸層的兩端就一定會有一色較深而另一色非常淺。上述這個例子只是一個標準操作方式，因為每次濃度都有所變化，而產生了不同的漸層；也開啟了變化的無限可能。

拓印處理的漸層

兩種顏色間對比的強度，在彼此接觸的地方予以拓印，就會大為降低。事實上，因為創造的是小型的漸層，所達成的效果就是從一色轉為另一色的過程。只要你有需要將兩個互補色間或是在兩個擁有些許不同色度的色調間，降低十分強烈的對比時，這是在各種情況下都非常有用的處理技巧。

多樣的色彩

可以使用好幾種粉彩粉末，來自一種既不是整片顏色相同，亦非漸層處理的背景。這些粉末不必事先混合，因為要製造出具有特殊藝術氣息的視覺混色。粉彩的色層越不規則越好，可為繪畫題材增添更多的深度感。

若不想要整片顏色相同或有漸層處理背景的效果，可以使用各種粉彩粉末所組成的多樣色彩，覆蓋在背景上。

人體輪廓的粗描的作用，在於作為一種指標；直到我們將界定基本形式的輪廓。

顏色用得多的時候

以拓印處理併列的小型筆觸,產生了非常豐富多彩的效果,而這些清晰的色彩,會製造出不帶間距的系列色調。其色彩上的效果僅僅受限於使用顏色的數目。

幾種對比強烈的互補色能夠在畫紙上產生醒目的漸層;不過會降低其質感與對比。軟質粉彩有無限的可能性,同時能夠造就大膽的作品。

於有色畫紙上處理漸層與拓印

使用深色粉彩搭配合適的有色畫紙,可創造出強烈的對比。不過,當然也不一定非用有色畫紙不可;重點在於所上的顏色與畫紙顏色,要能夠輕易地區分出來。

未經再潤色的漸層會產生十分誇張的效果。在這些顏色還是維持平板的純色前,並無法再度展現明暗法的明度。明暗法是當色彩經過拓印或融合混色後才產生的,創造出一種似乎是人體或靜物無中生有的氛圍。

漸層處理:天空

使用漸層處理涵蓋一大片區域,第一個例子,為呈現出平靜的天空,晴天,萬里無雲。現在要創造出的是如同景色中所見的藍色漸層。必然要上出不同的色調與色度,以表現整個氣氛與天空的深度。

在此深色畫紙上可看出,只要選對了適當的顏色,就能形成對比。

當以手指磨擦這些色彩時,出現了令人驚豔的漸層;此為另一個拓印軟質粉彩所產生明暗法效果的例子。

1 所上的第一層藍色相當平坦均勻。

3 第二層稍淺的藍色,算是以較為「潦草」的手法上在第一層上。

2 使用手指處理融合混色及拓印,以降低其對比。

4 將兩個藍色拓印後產生漸層,就可看出天空是如何創造出來的。

要以粉彩表現此一題材，就以漸層處理背景，並用深色呈現前景的輪廓。

經過拓印磨擦處理後的色彩，能夠精確地呈現天空。

要創造出色調變化的漸層，將橘色用來加深黃色，紅色用來加深橘色，深洋紅用來加深紅色。

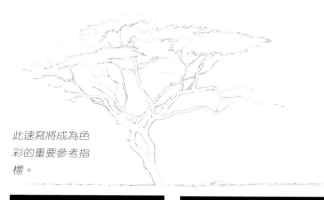

此速寫將成為色彩的重要參考指標。

在速寫上為背景上色

對於上色順序，打從一開始就有清楚的概念，相當要緊。以輕淡且最基本的線條所完成的速寫，無疑是最佳的指標。仔細地分析了題材之後，畫者能夠計畫整個所需過程的順序。要使用一般通用的方法。然後才能分區分段地創作細節。

處理典型題材最簡單的一種方法，就是在背景部份以色調變化的漸層處理，至於前景則放入少數幾個對比的重點即可。

樹木深色的線條與色彩，與漸層的背景形成強烈的對比。

背景部份的色調漸層

唯有用心觀察大自然的變化，能夠鍛鍊一個畫者區分出色彩與陰影間的差別。黃昏時日落橘色的天空也不是完全一致的。實際上，所有色彩與陰影皆可以黃色、橘色、紅色來表現。而其色彩排列也有一定的順序。最紅最深的顏色位於畫面最底部，最亮最黃的顏色則出現在最高處。

紅色以少量深洋紅加深，反之，以橘色變淺；而橘色又以黃色變淺。以此法創造出的漸層經過磨擦之後，呈現出光亮真實的黃昏時分。

加入細節後，明顯看出樹幹與上層樹枝間的區別；再加上光線的黃點代表太陽。伊凡馬的習作。

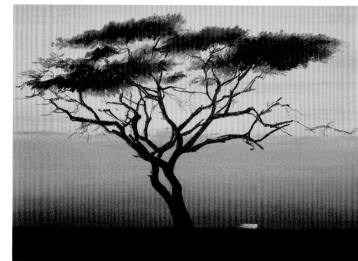

當以深洋紅色加深紅色或
調整烏賊墨時，能提供較大的
深度感與對比性。

對比性的基本形式

　　若以剪影的方式搭配
較亮的天空，相當容易就
可表現出一棟建築物、一
艘船或是一個人體。烏賊
墨是一種很深的顏色，與
黃昏時分天空各種暖色調
成為互補色。若要製造出
較淺的混色，僅需在烏賊
墨中加入亦為中性色的焦
茶紅色即可。

　　若將烏賊墨畫在背景
的漸層色上，就會產生強
烈的對比。幾筆寫意的線
條，就足以呈現出光禿禿
的樹幹與樹枝。不過樹頂
上的細節則需加以磨擦，
好將深色推開，即可製造
出不同質感的印象。

持 續 估 算

　　粉彩畫者上色、表現
漸變的色調、將對比調
淡、製造新對比、描繪輪
廓、潤色、修正、增加高
光等，皆屬於持續估算的
過程之一；為了要確定每
個呈現的顏色製造出預期
的效果，並決定是否需要
進一步再增添些什麼。

選 擇 色 彩 組 合

　　雖然對於應使用的粉
彩顏色，繪畫題材本身就
能指陳出來；但一般而言
為了強調作品，會選用一
個不存在繪畫題材中的對
比色。

　　能夠展現粉彩無限可
能的練習，形成小群的並
列色彩。將粉彩條與斷片
排列起來，可看出各種色
彩與色調變化對比的可能
性；畫者可決定一色要以
另一色加深或變淺，估算
純色對中性色的效果，並
且推敲其對比及輪廓界
限。

　　再回到我們的繪畫題
材本身，此一練習幫助我

噴灑定著液避免色彩相混

　　定著液常用來避免兩個先後塗設的色層色彩相混。有
時此目的在於避免色彩無意間相混合，也有時是為了保持上
色區輪廓的乾脆清爽。要將定著液噴灑在顏色上，然後放著
待其全乾。如此一來，再上另一色時，兩色就不會相互混
合。

　　記得噴灑定著液時動作要快，並形成一薄膜，千萬不要
停留在某處。再等到完全收乾，因為濕的紙張易於受損。最
後一點，定著液僅上於有需要處，一直等到畫作最後完成
時，再全面噴灑。

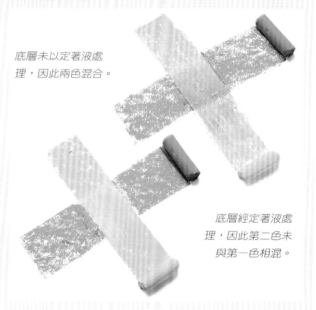

底層未以定著液處
理，因此兩色混合。

底層經定著液處
理，因此第二色未
與第一色相混。

們在明顯的色彩之外，選
擇出其他可用的色彩；因
為有的顏色，並不是那樣
明顯，僅能經由漸層或融
合混色處理才會產生。這
些色彩的存在創造了對
比，增添另一種調子，同

時豐富了畫作。使用粉彩
繪圖技巧，畫者可創造出
所有在繪畫題材中出現的
顏色。

*在此陳列的一排排顏色，足以
證明它們能夠創造出無限組
合；而利用這些組合，又可營
造出各種對比或協調的效果。*

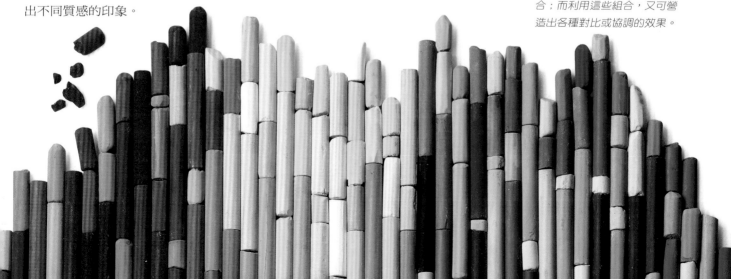

鉛筆技巧

基本的鉛筆技巧為線條與上調子（明暗），其中有些帶有明顯的影線，有些卻無。另外也有一些其他技巧可用，例如點描法或分光主義，甚至於潦草法也是一種。這些技巧並不會在同一幅畫中同時使用，畫者必須自行決定最適合他個人形式的方法。

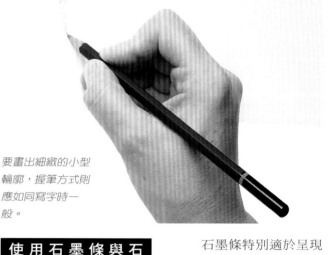

要畫出細緻的小型輪廓，握筆方式則應如同寫字時一般。

極軟的石墨鉛筆，從淺到極深顏色的線條皆可畫出。

石墨條所畫出的線條較石墨鉛筆寬得多；也可畫出從淺到極深顏色的線條。

使用石墨條與石墨鉛筆作素描

線條技巧通常專為描繪輪廓所用；最後的成果，則視畫者的表現方式而定。因此，多加以此兩種媒材練習，直到能夠分別掌握其特性為止，非常重要。

石墨鉛筆能夠作輪廓的詳細描繪。用軟質筆芯所劃出的線條顏色較深，多少也較粗；而用硬質筆芯可持續地劃出細線，顏色不會太深。

石墨條特別適於呈現顏色非常淺與非常深的寬線條。當畫者學會如何將線條由粗轉細、由深轉淺等等，所描繪的輪廓對於其基本形式就很有代表性了。

使用石墨條所畫出的線條與使用炭筆所畫出的很相似。不過，軟質石墨條的特點，在於其典型閃閃發光的畫痕，以及其極深的低調子；因為其不似炭筆畫痕易於抹花，使得作品相對來說穩定許多。

最初的線條

剛開始的時候，要以連續的一筆畫出長線條是蠻困難的。因為畫者的穩定性不夠，所以必須要畫些小短線來表現正確的方向。多多加以練習是很重要的，要對於筆的控制更為熟練，並且能夠有自信畫出連續不斷的長線條。

若以所有的手指握住鉛筆，長線條會比較容易畫出來；而筆尾端的方向朝向手掌。

握筆法

這項工具握筆的手法，顯示了預期的成果。因此，若要畫小型細緻的輪廓，握住鉛筆的方式應如同寫字時一般。然而，若要畫較長的線條時，則以食指等四隻手指，與大拇指相互施力握住鉛筆；以食指為主，施力引導鉛筆的方向。這種握筆方式與握炭筆棒的方式相似，都是為了要畫較長的線條。

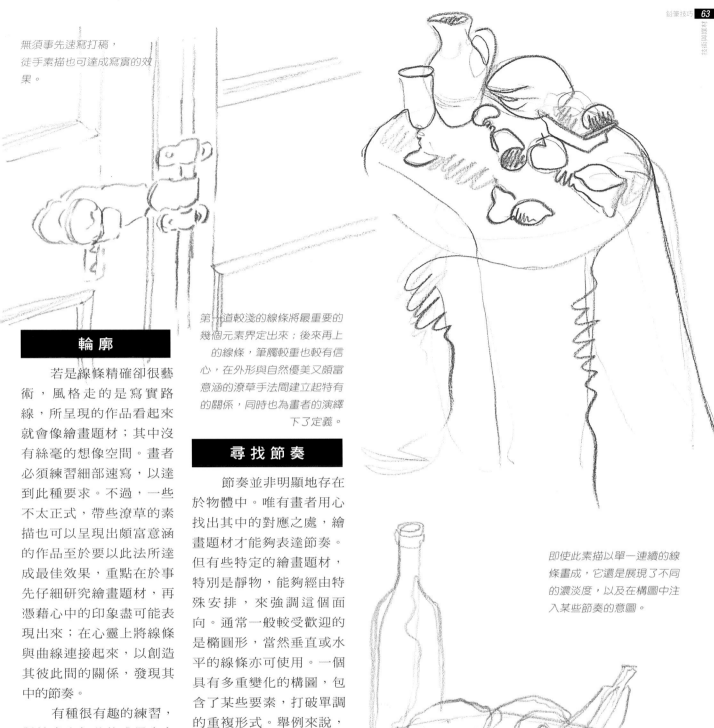

無須事先速寫打稿，
徒手素描也可達成寫實的效
果。

第一道較淺的線條將最重要的
幾個元素界定出來；後來再上
的線條，筆觸較重也較有信
心，在外形與自然優美又頗富
意涵的潦草手法間建立起特有
的關係，同時也為畫者的演繹
下了定義。

即使此素描以單一連續的線
條畫成，它還是展現了不同
的濃淡度，以及在構圖中注
入某些節奏的意圖。

輪　廓

　　若是線條精確卻很藝
術，風格走的是寫實路
線，所呈現的作品看起來
就會像繪畫題材；其中沒
有絲毫的想像空間。畫者
必須練習細部速寫，以達
到此種要求。不過，一些
不太正式，帶些潦草的素
描也可以呈現出頗富意涵
的作品至於要以此法所達
成最佳效果，重點在於事
先仔細研究繪畫題材，再
憑藉心中的印象盡可能表
現出來；在心靈上將線條
與曲線連接起來，以創造
其彼此間的關係，發現其
中的節奏。

　　有種很有趣的練習，
對於產生如此的成果會有
幫助；嘗試著只用一根線
條來進行素描，畫的中間
完全不要將筆從紙上提起
來。同樣的作法也可用來
重複畫圓的形狀。這種美
術的手法從絕對的複製中
跳脫出來，進而發現了鉛
筆許多演繹上的可能。

尋 找 節 奏

　　節奏並非明顯地存在
於物體中。唯有畫者用心
找出其中的對應之處，繪
畫題材才能夠表達節奏。
但有些特定的繪畫題材，
特別是靜物，能夠經由特
殊安排，來強調這個面
向。通常一般較受歡迎的
是橢圓形，當然垂直或水
平的線條亦可使用。一個
具有多重變化的構圖，包
含了某些要素，打破單調
的重複形式。舉例來說，
在幾個橢圓形形式中，發
現某些對比性的線條，就
產生了節奏中的變化。

另一種上調子（明暗）的作法，是將鉛筆以近乎平放的方式握著，靠在畫紙上畫出一條又一條的平行線。

上調子（明暗）

可以在畫中某些較暗的部份上調子（明暗）的方式，將形式造型出來。以石墨畫筆上明暗的方式是畫出一組線條，整個看起來就產生了影線的效果；不過上調子（明暗）也不必非得用這種明顯的線條。上調子（明暗）的方式與特質，會依所用的石墨畫筆是鉛筆或是條狀，以及畫者本身的特殊喜好而定。所有這些細節都在開始作畫前，畫者在規劃各項順序時就準備好了的。

使用石墨條

毫無疑問的，石墨畫筆是用來為大範圍上明暗理想的媒材。只需折下一段，就可以其側邊上明暗。所畫出的寬度就如折下的石墨條一樣。使用筆端所劃出的明暗線寬度就如石墨條本身一樣，顏色則可深可淺。這種手法用來畫大幅的素描，不必作細節的描繪。

以石墨鉛筆上調子（明暗）

石墨鉛筆亦可上調子，而濃度與其筆芯硬度有關。極軟的筆芯劃出的調子可以淺，也可以很深。另一方面，硬的筆芯就劃不出顏色非常深的調子。相對於軟質筆芯所能劃出的深濃黑色，硬質筆芯最深的調子就只是灰色。

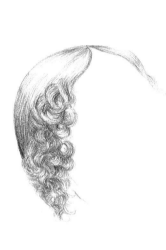

鉛筆可產生極為寫實的細節，就如同此處髮絲的捲度與波浪一樣。每組線條都各以其特有的方向組合。

使用鉛筆劃出調子時，在線條間可以完全不留任何空隙，就會產生一塊看不出任何線條的顏色區域。不過；若是使用筆尖的話，也有可能劃出在調子中可見極細的線條。

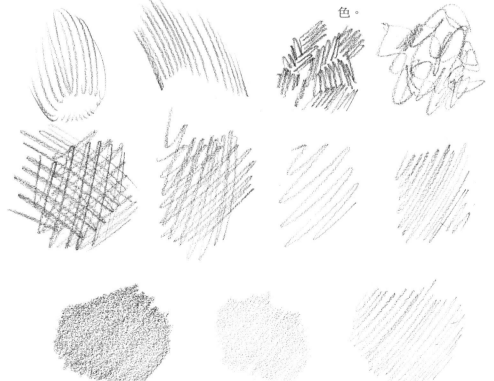

這些不同的效果，只是顯示眾多影線效果中，少數的幾個例子。

不同影線效果間的對比

雖說影線可用石墨條處理，但一般來說，此種技巧專以鉛筆進行處理。影線也有很多種不同的風格。同一組平行線可以不同的方向劃出；而線條可以劃成小圓圈狀或潦草手法，甚至於字形筆觸也相當適合。

同一幅素描可用不同方式的影線效果來創造對比性；同時也可以用不同方式的影線，畫好幾層來創造深度感。

對比性的調子

看不出明顯線條的淺色陰影，能夠產生特殊的調子，而以輕柔的筆法操作，則可創造出柔和的調性。視筆芯的硬度而定，陰影顏色上得越深，其所呈現的效果也越深越濃。調子變化可以從淺到深，或是從深到淺的調子排列來呈現。

在陰影區域的線條清晰可見時，調子根據線條的濃度與影線的密度來建立。在影線本身當中安排調子的呈現，就可以創造出調子變化。而比較兩個不同的影線區域，畫者可從中判斷哪一塊較深或較淺，進而以此兩塊建立起更大的調子變化。

點描法

這種方法是在必要情況下，利用小點為填滿整片區域的元素。畫的力量可輕可重，而所使用的筆芯軟硬不拘。這些小點的大小不一，有許多可能性：最小可到1/65英吋（0.5公釐），最大如同一支粗筆芯。

當這些小點畫得很密時，就算小點本身顏色比較淡，但整片顏色就比較深；從另一方面來看，若畫得不是很密的點描法，但其中的小點卻又大又深，因為必須與畫中的其他部份結合，而產生視覺混頻的關係，就會形成一種調子。

點描法利用了各種不同的調子，而這些調子是由運用小點上調子（明暗），產生了清楚界定的基本形式與層面所形成。

選擇工具

知道如何使用任何一種形式的石墨筆，進而決定哪一種最適合表現預期的效果，是極為重要的。在一幅畫中交替輪流使用石墨條與石墨鉛筆是很常見的；甚至石墨粉末的效果也相當有趣。

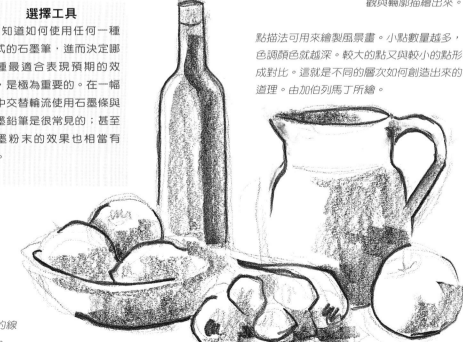

若要為較大範圍上調子（明暗），可將石墨條平放在紙上畫石墨條可以軟質石墨鉛筆替代，創造對比性的調子（明暗），將物體的外觀與輪廓描繪出來。

點描法可用來繪製風景畫。小點數量越多，色調顏色就越深。較大的點又與較小的點形成對比。這就是不同的層次如何創造出來的道理。由加伯列馬丁所繪。

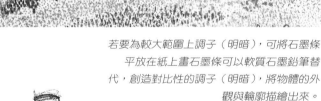

可用非常明顯的線條來表現明暗。

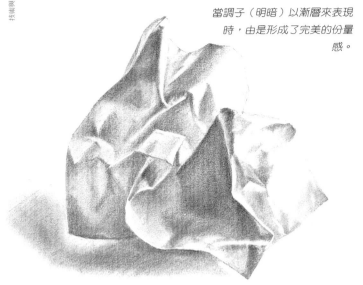

當調子（明暗）以漸層來表現
時，由是形成了完美的份量
感。

若要在紙上畫出一片極大範圍的漸層，只要筆觸允許，上色的寬度
就可與其同寬。然後再將次淺的調子變化區域緊接在第一片旁上
色，重複地以調子變化加深，直到與第一片一樣為止。

漸層與拓印處理

想要塑造份量感，可
以用石墨畫筆並視實際需
要加以拓印來營造漸層效
果。不論是石墨條或石墨
鉛筆，都是創造漸層效果
的理想媒材，能夠利用明
暗法，以光影各別的區
域，表現出其形式。而調
子漸變的效果因拓印而加
強，可使筆觸平整，修補
調子間隙，增加新明度。

用石墨畫筆處理漸層

漸層效果的處理，是
將色調由淺至深分成幾個
步驟推展而成，且其中不
會有任何的調子間隙差
距。

每種石墨畫筆都會產
生具有其鮮明特色的結
果。因為以軟質筆芯劃出
越深的調子，就需以軟質
石墨條或石墨鉛筆表現越
深的整體漸層。另一方
面，質地較硬的石墨條或
石墨鉛筆，可造成顏色較

淺的整體漸層。

有些漸層可在其中看
出明顯的線條，有些則
否。這種情況下，它是以
漸進的方式使調子從深至
淺變化，其中沒有突兀的
調子跳躍或明顯的線條。

不過，用明顯的線條
製造出來的漸層，是經由
視覺混頻來傳遞，這是一
種線條能畫得有多靠近的
機能。不同漸層間的對比
是另一種要素，可用來塑
造形式與區分層面。

範圍極大的漸層

可用石墨條來處理一
種單一漸層，並畫出極大
的範圍。為了要使上陰影
的過程較為自在，畫者可
將石墨條掰成小段，然後
視需要，運用大小不一的
力道塗設，直到出現想要
的調子為止。

調子的漸層，意即指創造出由淺至深漸變的調子，其中沒有任何的
調子間隙差距：分別使用石墨條（整體調子為中度），軟質鉛筆
（調子較濃，而可以更深），硬質鉛筆（整體調子為淺）。

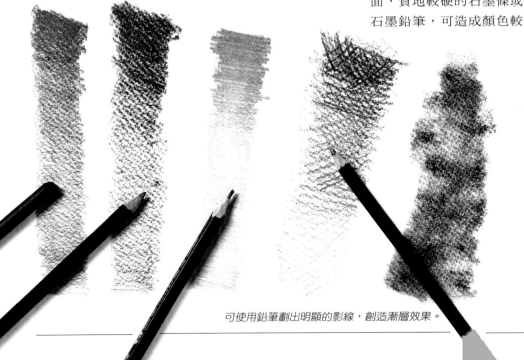

可使用鉛筆劃出明顯的影線，創造漸層效果。

以石墨粉產生的小型漸層
區，可創造出有趣的效果。

用手指塗設的石墨粉所產生的漸層效果，以及融合混色的調子區，用來表現天空中的雲朵都相當適合。

不論是使用石墨條，軟質鉛筆，或是硬質鉛筆劃出的陰影，利用棉布將兩塊陰影區融合混色，可加深其色調。

石墨鉛筆也可用來為大範圍上陰影，其重點在於建立起易於控制的漸層大小，因此漸層的線條清晰可見與否並不重要。若要加大這塊陰影區，可接著在其旁邊再畫一塊漸層；使用較淺的調子作為參考點，來重複此一過程。但若第二塊陰影區與第一塊的明度調子不合，只需在兩塊中間不斷上陰影，直至此部份的線條消失為止。

處理石墨畫筆的拓印

在將兩層陰影區進行重疊時，其間的石墨分子會互相混合，造成墨色較深且看來較具乾淨相的調子。

不過，拓印的作法是在調子區上；若牽涉到漸層，不斷地以手指或棉布磨擦的結果，會產生一片看來非常平坦的混色區域，其中不會有色調上的差距，或是對比的調線，不過會有明顯的抹過的痕跡。

因拓印所產生的色調變化

一旦經過融合混色，淺調子看來會變得較髒較深；而深調子則看來會變得稍髒稍深，但卻較為密集。調子範圍透過不同質感的調子漸變來增加；因此，以融合混色所產生的漸層效果，就是將調子整個加深的效果。

用石墨粉製造的漸層效果

漸層處理是描繪份量最佳的一種技巧，而石墨粉，是一種用來創造飄逸效果理想的媒材。

只須大量石墨粉處理較深的陰影區，再用棉球以劃圓圈的方式，逐漸向外上陰影；如此一來，整個圓形的中央就是顏色最深的地方；以此法作出的漸層效果頗為細緻，其使用了棉球與不同份量的石墨粉製造出深淺不一的成果。

錐形擦筆的用途在於將石墨畫筆的痕跡推開，但在此過程中，同時也磨擦其分子，在背景中產生了細緻的效果，並且帶出了新調子。

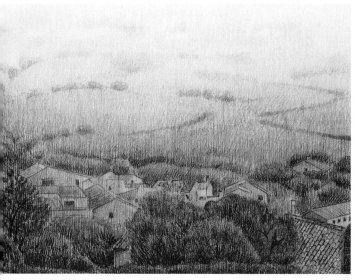

這張素描結合了輕柔的漸層處理，展現了距離感。

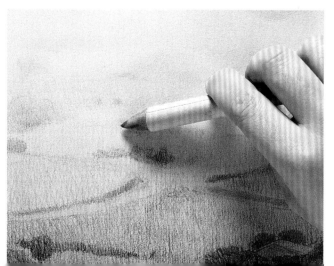

技術與媒材

使用彩色鉛筆素描

彩色鉛筆是創造彩色作品理想的工具。如同石墨畫筆一般，基本技巧為線條，而陰影區以彩色替代。但彩色鉛筆所能產生的效果遠較單色素描更佳。彩色鉛筆可製造出具有豐富色彩的作品，能夠對於繪畫題材做確實的呈現，或是修正甚至加以改進。

應避免使用刀片不利或已有損傷的削鉛筆器，因其極易將筆芯弄斷。

使用削鉛筆器削出的筆尖，外觀較為整齊，但較手削者短。

自己手削鉛筆，可以控制筆尖的形狀。

線條的品質

對於石墨鉛筆而言，擁有質佳的筆尖，才能表現線條效果。不過筆尖會很快就變鈍；因此，若能找到一種可以使筆頭的尖銳度更為持久的方法就十分重要。對彩色鉛筆來說也是一樣。

不好的削鉛筆器易於損傷筆尖，根本不能使用。此外，使用削鉛筆器所削出的筆尖，呈現整齊的圓錐狀，較以美工刀或刀片所削出的筆尖更快用禿。後者較不整齊的筆尖，靠近筆桿處較粗，因此也較為耐用；同時也可以削成較長的筆尖，就不必常常削了。

從線條到上色

一條條互相緊接著的線條必然會佈滿畫作的整片區域，造成色塊。經過許多的練習之後，再加上穩定的手法，就可以畫出看不出線條的色彩。

同樣的色彩層層上色即可使其顏色更深。

注意畫紙上的縐褶

若使用鈍掉的筆尖，或是劃線條時過於用力，就有可能會在畫紙上造成縐褶，而這些縐褶，在之後的上色過程中會變得更為明顯，因為高起的部份吸收了全部的顏色，而凹下的部份卻一點顏色也沒有。這種意外會使得素描最後的成果，遭到破壞；應該要避免。在一般的規律下，最好不要在畫紙上施加過大的力量；若真需要將顏色加深，較合適的作法是一層又一層地，把顏色加上去。

彩色鉛筆不論輕柔或濃重地上色，都會造成明顯的效果與色彩。文森貝勒斯達 (Vicenc Ballestar) 所作。

彩色鉛筆的粉末也是可以用來上色；不過因其不是一種揮發性的媒材，上色時需要用點力氣。本例中，使用的是手指。

以彩色鉛筆的粉末上色

可以用手指將彩色鉛筆粉末的顆粒磨擦在畫紙的表面上；當然也可以棉布替代手指。

要留下適當的畫痕，就要使用足夠的力道。與粉末的直接接觸，使得畫者能夠自然而然地控制拓印的方向，得到立即的效果。用的力道越大，粉末越多，色彩的濃度就越濃。

上色的輕淡或濃郁

這兩種上色手法間所形成的對比極為明顯。若畫作的整體規劃需要的是

避免使用鈍掉的筆尖作素描

若使用鈍掉或是筆尖接近用光的彩色鉛筆，筆桿的木材可能會刮傷畫紙；同時也無法畫出想要的線條效果。線條被木材磨擦到，看起來好像沒有完成，產生難看的樣子。此外，畫紙也有可能起縐褶或破掉。

一種飄渺分散的觀感，整個過程就可以輕淡的上色技巧處理；若意在表現強烈的色彩、質感對比，則上色就應較為有力。專以濃郁色彩創作而成的作品，會產生極為寫實的效果。

固定畫紙的位置

即使依據一般的繪畫規則，不贊成讓畫紙沾上手指的油垢，但若用力上色時，還是應以手指壓在上色周圍的區域來固定畫紙。彩色鉛筆，甚至是較軟的水彩鉛筆，對畫紙而言，比起其他乾性媒材尖銳許多。因此應該瞭解，使用彩色鉛筆畫在紙上時有可能造成紙面隆起；若未以手指壓在上色周圍的區域，過於用力塗畫時不但可能使縐褶產生，甚至於會在較薄的紙張上造成破洞。

使用彩色鉛筆用力上色時，需以手指壓在上色區域的兩邊，好在速寫板或速寫墊之外，增加更多的穩定性。

模型板有可將色彩鎖在某一固定範圍中的作用。

密集上色

使用彩色鉛筆，可以創造出同質性極高的色彩區域，只需將色彩濃淡相同的線條一條接著一條上色，直到完成整個區域為止。經由多次的練習，速度會越來越快，能夠上色的區域也越來越大。而其中的困難處在於如何在某一特定點，停止上色的動作。

大範圍上色的難度在於線條長度有限，因此劃出相同濃淡色彩的平行線會有困難。

模型板的預留作用

用來描繪精確界定的輪廓，彩色鉛筆的確是最完美的工具。同樣的概念，模型板有極佳的上色範圍預留作用。只需將整張紙露出的部份塗滿，沒有一條線會跑到模型板範圍之外，造成既乾淨又完美的輪廓。

任何色彩皆可畫出色調變化；應將其與單色變化範圍的色調明度相結合。

單色色調

在畫紙上輕輕地用鉛筆畫時，產生的色調很淡。用的力量越大，顏色就變得越濃。將某個顏色各種不同的色調依照由淺至深的順序陳列出來，就可創造出色調變化範圍。

每種顏色的色調變化都能夠創造得出來。作法應該像使用炭筆或石墨鉛筆一樣，先以黑色當作色調參考值；無色彩的色調變化則搭配可以建立深度感的明度，來進行素描；而單色的色調變化情況亦然。

將某種顏色一層一層地上色，即能夠產生其逐漸加深的色調。每多加一層，色調就更為加深。另外也可使用刮痕法的技巧，以一樣尖銳的物品將畫紙上的蠟質顏料去除；這是一種相當複雜的過程，需要小心作業，免得刮傷紙張。

將某種顏色一層一層地上色，即能夠產生其逐漸加深的色調。

以彩色鉛筆處理漸層效果

以彩色鉛筆處理漸層效果，手法要輕，逐漸加深顏色，要避免其中有色調上的落差出現。也可以產生有一片顏色較淺的漸層，而其他漸層顏色都較深。

另外一種加深漸層顏色的方法，是將某個顏色均勻地或是用漸層手法上色。如果是一層漸層上在另一層漸層上，一定要記住，將淡色與深色區保持相同。

若是漸層的範圍很大，就可以先處理一些較小塊的漸層，然後再將它們連結起來成為一整片。首先完成的漸層具有指標性的意義。第二塊再緊接著它來畫，在其開始處以較輕的力道上色；若需將色彩加深，則再上第二層顏色。總之整個的概念就是在接縫處不要出現線條。視需要重複上述的過程。

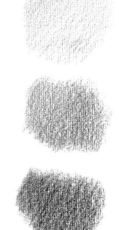

塑型的秘密

漸層技巧對於整個體積的呈現,提出了保證。就像前面所看到的一樣,最亮的部份是以畫紙本身的白色以及漸層中最淺的部份來呈現。另一方面,陰影區則與漸層較深處相應。

線條明顯的漸層加強了深度感,因為線條方向可強調出形式與份量的視覺消失線所具有的戲劇性效果。至於平坦側邊的份量,可使用交會於視覺消失點的直線。弧線則適於表現圓柱形,圓形則用於球體。若只用單一色彩時,此一效果亦可以單一色調表現。若要加深單色漸層的顏色,可用黑色,

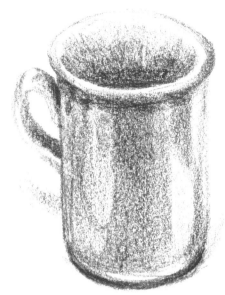

杯子的份量可以均勻的上色方式、漸層處理、與一些線條來表現。

因為能夠產生戲劇性的漸層效果,畫紙的紋路為上色過程增添了重要的藝術要素。

也可如待會的例子,使用全彩素描來強調其效果。不過不論是哪一種,基本技巧一定是漸層。

所有柔和、中等,或深濃的色調皆可用來處理漸層。

彩色鉛筆與拼貼畫

在拼貼畫上使用彩色鉛筆作畫,可以產生極為特殊的效果。上在不同紙張上的不同效果,能夠界定出形式的層面與輪廓;彩色鉛筆創造出表現對比與視覺混合的質感,製造戲劇效果。每種有色畫紙皆有其細微差別的特殊紋路,成為加強效果的來源之一。

此種方式的素描最後醒目的效果,增添了漸層、純色的使用,同時也製造了練習線條技巧的機會。

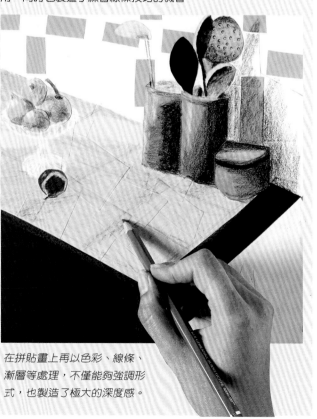

在拼貼畫上再以色彩、線條、漸層等處理,不僅能夠強調形式,也製造了極大的深度感。

從彩色鉛筆中選出最接近版畫藝術中所用的三種顏色:黃色,深紫紅色與深藍色。

使用原色在白色畫紙上處理漸層效果:黃色(1),深紫紅色(2)與深藍色(3)。

每種原色選用其中等色調,以一色上於另一色,而製造出第二級色彩:紅色(4)、深色藍(5)與綠色(6)。

一較淺的原色調上色於另一深濃的原色調,產生了第三級色彩;比例為一比三。兩色重疊的區域,會成為橘色(7)、紫色(8)、藍色綠(9)、深色紅(10)、紫藍色(11)與黃綠色(12)。

色彩原理與彩色鉛筆

色彩原理可用來作為層層上色的參考。只需用到三種顏色將此理論付諸實現:黃色,洋紅與藍綠色。只需將它們重疊上色,可得到之色彩變化範圍之廣,能夠提供無限的色彩組合。

作為原色使用

在色彩為數眾多的彩色鉛筆中,選擇最接近版畫藝術中所用的黃色,洋紅與藍綠色作為原色。這些顏色可上得很清淡,亦可很深濃,每種色彩的漸層皆可在白色畫紙上處理。

色調與份量

從原色中產生第二級色彩(次色)及第三級色彩的方法,需將一色上於另一色。在需要測量混色中所需的顏色份量,色調是唯一的參考。若所需的每種色彩皆以等量混合時,就必須以相同的濃度重疊上色;其所能產生的組合,從極淺到極深皆有。另一方面,若所需的份量不同,每一色層就會有不同的色調;意思就是,一色要比另一色深。一比三的比例,其實是用目測,因為我們知道最後所成的顏色應該是什麼樣子。僅僅需要調整其中一個顏色,就可製造出所想要的色彩組合了。

1

2

3

4

5

6

7

8

9

10

11

12

紅色、深藍色與綠色

次色紅色是以黃色，洋紅合成。黃色與藍色合成綠色。因為黃色，洋紅，藍色都各有好幾種，其他色相也可用來作為原色使用。將這些色彩重疊上色可產生不同的顏色。看到它們也能變為紅色、深藍色、綠色是相當有趣的事，但其實只是在色度上有差別而已。

第三級色彩增加了選項

一個原色要亮到何種地步才能產生第三級色彩？先從最亮的顏色開始，不失為一個好辦法，再加入次亮色、較暗色、原色（在亮、中、暗三者，選擇最後者）；將它們上色於較亮的原色，產生重疊的區域，就是第三級色彩。

因此，大量的第一種顏色與少量的第二種顏色，產生了一些新色彩：黃色與深紫紅色成為橘色；深紫紅色與黃色，成為偏洋紅紅色；深紫紅色與藍色成為紫色；深藍色與深紫紅色，成為紫藍色；黃色與深藍色，成為黃綠色；藍色與黃色，成為藍色綠。

白色

使用白色上色的技巧，即是指以白色上色於其他顏色上。結果就是兩者的融合，會使色調變淺，產生了一種獨特的絲緞般古舊色調。

這些顏色代表了什麼意義？

若將所有的原色、次色、第三級色彩作適切地安排，就會看到三種重要的色彩變化範圍。黃色、橘色、紅色、偏洋紅紅色與深紫紅色代表了黃色到深紫紅色間的色光譜。洋紅、紫色、紫藍色、深藍與深藍色，則形成了深紫紅色到深藍色間部份的色彩變化範圍。黃色、黃綠色、綠色、藍色綠與深藍色，則組成了黃色到藍色間的範圍。

只要改變其中每個顏色一點點的成份比例，就可以在次色與第三級色彩之外，得到更多的顏色與色度。這只是所能創造出無限的色彩組合中小小的一例。

很多其他可能的顏色

還有其他為數眾多的色彩，也可以好好地利用一番。可在其上塗上另一種顏色，將其加深或改變色度。有趣的是，只要記得製造特殊組合所需的原色比例，我們就可以預期混色的結果。

所有素材都是成功彩色素描的好題材。

為了要能夠製造出畫花瓣的幾種粉紅色，並且為它們製造深度感，使用了淺粉紅色、較深的粉紅色、洋紅、深紫紅色等。布朗斯坦的作品。

創造出黑色

三原色－黃色、深紫紅色、深藍色－以同樣的濃淡一層一層地上色時，會產生一種不太黑，灰灰的顏色。可再加用其他顏色的彩色鉛筆，混合上洋紅，普魯士藍與烏賊墨，來產生更深一些的黑色。另一種組合可以是洋紅，烏賊墨，加深色綠。焦赭可取代烏賊墨。要混合出黑色，所用的三種顏色必須使用相等的濃度。

更多其他的顏色：互補色

有一種接近黑色，很深的顏色，可以一組濃度相等的互補色重疊上色而合成。

當三原色與其他濃度較淡的顏色混合時，混合出的顏色看來會灰灰的或髒髒的。此兩者間的色濃度相差越大，產生的顏色就越乾淨。混合而成的色彩，其色濃度的調子會較低，如黃色、粉紅色、紅色、土色、紫色、灰藍色、灰綠色，各種褐色等等。若上色時力道很輕，在白色畫紙上就會顯得非常亮。

每對互補色重疊上色，可產生中性色。記住，紅色與綠色互為補色；洋紅或深紫紅色與綠色；黃綠色與紫色；橘色與紫藍色等也是互為補色。要多加練習是很重要的，因為，若將兩種非直接互補的顏色，以等同的色濃度重疊上色，也有可能會產生很深很髒的顏色。

只用三種顏色

若將得自三原色的色彩變化，加入以任兩原色（黃色加深紫紅色，深紫紅色加藍色，黃色加藍色）混合而得的色彩變化中，於是，很明顯地，只需使用三原色就可畫全彩素描。當然，這種效果無法像真正完整的色彩組合一樣；但是，就算深色不夠深，創造出份量感還是可行的。

市售中性色

有了市售現成的中性色鉛筆，混色的需要大為降低，所需的顏色也極易取得。只需將種種顏色呈現出來：赭黃色、土色系、褐色系、綠色系、灰色系等等。

而以市售現成的中性色鉛筆與純色混合，產生的也是中性色。利用這個方法，很容易就能得到想要的彩度，而輕盈的上色手法，可以立刻產生想要的效果。此外，想要加深這些色彩，可以多上幾次顏色，直到呈現出適宜的色調為止。

若需上陰影，則可使用灰色鉛筆；但灰色與白色鉛筆合用時，一定要上於另一色上，與其融合並將其加深，以呈現陰影。

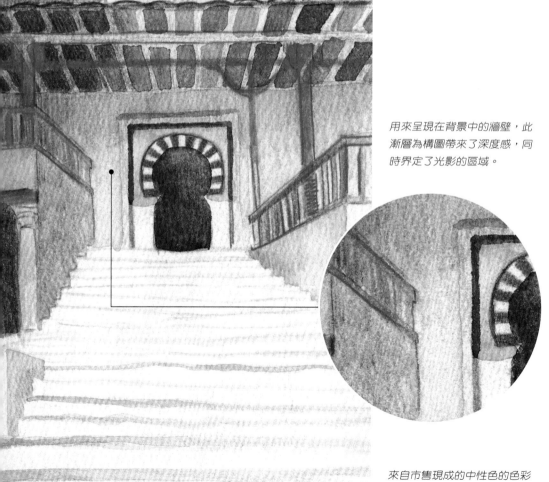

用來呈現在背景中的牆壁，此漸層為構圖帶來了深度感，同時界定了光影的區域。

來自市售現成的中性色的色彩變化，以及由重疊上色所產生的中性色，與藍色系十分搭配。

運用色彩組合

除了使用市售現成的中性色之外，最好不要將原色重疊上色來製造黑色。真正的黑色彩色鉛筆所畫出的黑色非常地深，無法以重疊上色產生。使用它來表現強烈的對比，是很聰明的作法。

烏賊墨或普魯士藍的色層可用來替代深紫紅色與深藍色，畫出深顏色會較為容易。不過，這卻不是唯一的選擇；建議大家多多練習運用色彩組合，才會更為熟悉。

以彩色鉛筆創造和諧感

三種最重要的和諧色系為暖色系、寒色系與中性色系。因此，一般市售現成中性色鉛筆同樣也分為三組：暖色系、寒色系與中性色系。將暖色調重疊上色，也會產生暖色系。這點指出，單以某特定色系作畫，保證一定可以得到完整的色彩和諧感，暖色系、寒色系與中性色系。

若為了表現某一種特殊的變化，或建立起有趣的對比，寒色系用來與暖色系而尚有許多其他的可能，用以表現視覺上的趣味性。

中性色技巧由奧斯卡森奇示範，採用了互補色與視覺混色的原理。

雖然橘色與紫色並非互為直接補色；但還是可以形成強烈的對比。

畫紙為黃色時，藍色與洋紅就顯得非常暗。

藍色與黃色互為對方的補色，也共同創造出一番強烈的視覺對比效應。

油性蠟筆的表現能力與限制

油性蠟筆的色彩特性，大大地鼓勵了大家勇於實驗；即便它們有某些方面的限制，色彩的運用還是有無限可能。油性蠟筆是一種充滿了變化性的媒材，可用來表現好幾種不同的技巧。油性蠟筆所畫出的筆觸相當寬，因為其本身的特性與形式；但線條技巧還是有經常用到的可能。不過，上色、漸層、拓印等為最基本的技巧。使用刮痕法的油性蠟筆能夠呈現特有的層面，需要分章討論。

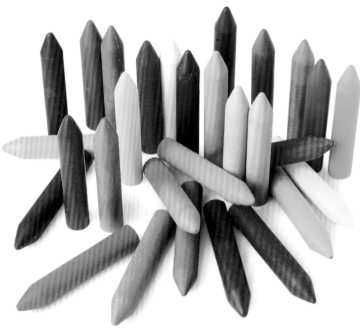

油性蠟筆色彩數量眾多，應善加利用其特殊的潛能，從各種可用的色彩中，找出最正確的顏色來使用。

深濃的線條是無法用橡皮擦、棉球或棉布擦淨修改。不過，白色畫紙上的淺色線條倒是還擦得滿乾淨的。

附著力

油性蠟筆有一項重大的缺陷，就是其對於底材附著力相當有限。不過這個狀況有一個控制的辦法，就是選用最合適的用紙，且不要任意上色，要等到真正確定想表現的效果再動手。

另外也可上一層定著液，來增強其附著力。還有一個選擇，就是加用粉筆與粉彩；屬於一種混合媒材的技巧。將此兩種媒材上色在油性蠟筆上，會產生一種較乾的醬狀物，較易於上色。

還有一種比較極端的手法，就是將無法再吃進更多蠟的區域將其刮除；盡量除盡之後，再回頭上色一遍，但程度有限。

油性蠟筆的顏色是長久存在，難以擦淨的

建議大家在尚未決定線條的以前，先不要畫得太粗；因為蠟筆的畫痕，只有在很淺的時候才能夠擦得掉。盡量避免錯誤發生，免得必須要修改，弄髒了畫紙。

應先將油性蠟筆拿來在白紙上試色。若以一深一淺兩條線條來做比較，

你會發現其實沒什麼好方法將它們完全擦乾淨；雖然是可以用橡皮擦、棉球或棉布幾乎擦去全部顏色較淺淡的線條，但較深濃的線條只會暈開，弄髒周圍的區域。

在有色畫紙上結果更糟，因為畫紙的顏色會和暈開的蠟筆顏色搭在一起；即使較淺淡的線條都會留下明顯的痕跡。

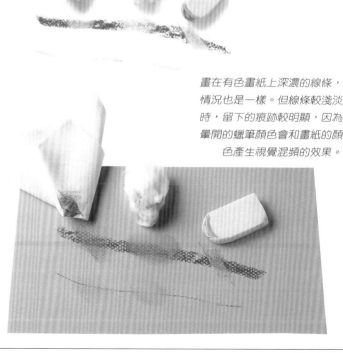

畫在有色畫紙上深濃的線條，情況也是一樣。但線條較淺淡時，留下的痕跡較明顯，因為暈開的蠟筆顏色會和畫紙的顏色產生視覺混頻的效果。

色 彩 爆 發 力

油性蠟筆極為優異的色彩潛能，削弱了其難以修正失誤的限制。這是因為，只要顏色相同或較淺，就可以利用較重的筆法將先前色層的失誤遮蓋過去。要畫出一片平坦的色塊，油性蠟筆也是很理想的一項工具。再加上其變化性高，又可將其拓印等特性，也是表現明暗法極完美的媒材。

使用油性蠟筆所完成的作品，可提供許多不同的詮釋方法：明度方面、全彩繪畫，甚至於抽象色彩與形式的練習。

透明與不透明

每種油性蠟筆都有不同的透明度。去找出哪些顏色較為透明，哪些顏色遮蓋力較強；是值得大家好好研究的一件事。透明度較差的色彩可用來蓋住先前所上的顏色。一般來說，黃色，橘色與赭黃色等淺色，通常無法蓋住藍色、綠色與洋紅等深色；就算深色本身上得較輕淡也不行。

一定要避免將畫面弄髒

使用油性蠟筆時，雙手會沾滿了油性物質。使用越多的油性蠟筆，油性物質就會在手上累積得越多，而當髒手接觸到畫紙，紙張就會變得很髒。不過只要使用乾淨的棉布常常清潔雙手，就可以避免這些情況發生。

另外，也可以使用一種厚重的紙框保護作品，就可以安心地碰觸它了。

一般經常使用白色油性蠟筆；在此例中是用來創造高光，以及使某些顏色變淺。

漸層表現了形式的份量。

拓印油性蠟筆可將色彩與色調推開混合。

布朗斯坦所繪「梨子與靜物」，展現粗糙的肌理，使用白色畫紙，技巧為「厚塗法」。

上色手法較輕的油性蠟筆顏色，無法完全遮蓋住畫紙。

基礎油性蠟筆技巧

油性蠟筆的基礎技巧為線條與上色。要習慣蠟筆大小,並且練習使用它們畫出線條與上色。若要畫較淺的線條與色塊,就要在紙上使用較小的力道作畫。要繪出較深的顏色,用的力道就要較大一些。

線條的特性

使用油性蠟筆描繪細節時,應以類似握書寫工具的方式握著,畫的筆觸要短。這些輪廓,不論再怎麼藝術,都有其限制;較其他媒材所畫出的線條都粗。這種特性影響到其最後的結果,同時也限制了其表現能力。

到了最後,所有的作品必然都成為一種綜合體;這有賴於畫者去克服,分析繪畫素材,去除無法表現的、多餘的細節。另一方面,畫者也應決定哪些是屬必要的細節:哪些細節表現可用油性蠟筆少數的線條、特殊的上色,來界定出其形式。

畫長線條時則是將蠟筆夾在大拇指與中指間,以食指支撐住。作畫時一定要控制力量,才不會將蠟筆弄斷。

上色容易

蠟筆的整個側邊都可拿來上色。如此一來,就很容易在短時間內,著好大片的色彩。正因如此,油性蠟筆成為製作大型海報的理想媒材。

也可將蠟筆折斷,來為較窄的筆觸上色。上色使用劃圓圈的方式或者使用依照透視法顯示方向的筆觸(水平或垂直的透視線)。

在同一片區域中許多重複的線條創造出濃厚的色彩,最後卻看出不明顯的線條。因此很容易就畫出平坦的色塊,毫無疑問地,這是大家最常使用的一項技巧。

油性蠟筆長的側邊非常有用。

使用油性蠟筆描繪細節時,應以類似握書寫工具的方式握著,但尾端會朝向手掌心。

蠟筆以此種方式握住,不會用到筆尖,可以就大片區域上色,而其筆觸不致於受到手指干擾。

若要劃長線條,將蠟筆夾在大拇指與中指間,以食指控制筆尖,使其不會斷裂。

洋紅色的筆觸為畫作增添輪廓界定與對比;而上色的深淺為作品貢獻了色彩的爆發力。

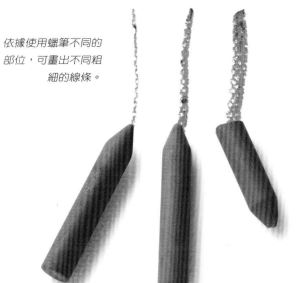

依據使用蠟筆不同的部位，可畫出不同粗細的線條。

各種不同的可能

　　油性蠟筆能畫出又淺又細的線條，至少是它能處理的範圍之內的細。越用力將蠟筆畫在紙上，其所畫出的線條就越深越粗。若用筆尖或尾端的尖角就可以畫出細線條。蠟筆與紙張接觸的面積越大，線條就會變得越粗。

　　畫深色線條或將色塊著色時，必須要持續地用力使用蠟筆，不能將其弄斷，且確認其在畫紙上畫出顏色。而若以蠟筆劃非常深濃的線條，蠟筆會較一般使用得更快。

另類線條與上色的手法

　　線條通常是用來描繪形式的輪廓，而上色的作用在於將其填滿。然而，運用過多較粗的線條並不是聰明的辦法。通常畫者會直接上色，之後再決定哪些是重要不可或缺的線條。

　　有些上色的顏色淡到可看到畫紙，是用來與色彩較濃的區域產生對比。

　　也可將某些部份完全留白；這些白色部份與蠟筆上色的部份比較之下，形成一種透明感，可以藉此表現更多的變化。

應始終保持油性蠟筆清潔

　　對於所有的媒材來說，照顧好個人用具是一件再平常不過的工作，但保持油性蠟筆清潔卻是格外地重要。油性蠟筆若互相碰觸到，就會變髒。因為和其他顏色碰觸到，上面就會留下大大小小各種不同的條紋。假如使用這種弄髒的蠟筆繪圖，這些各種不同顏色的條紋就會在畫紙上呈現。所以最好還是盡可能保持油性蠟筆的乾淨，避免將其弄髒而將圖畫毀了。只需將蠟筆用乾淨的棉布擦乾淨，就可以輕易地保持它們原來的色彩再收好。

使用弄髒了的蠟筆繪圖，實在不是一個好辦法；因其會將圖畫毀了。

蠟筆可輕易地用乾淨的棉布擦乾淨。

同一支蠟筆可畫出不同濃度的線條。畫的時候用的力道越大，色調就會越深。本例中有淺色調、中色調與深色調。

油性蠟筆的色調變化

只需依照順序畫上不同色調的線條，就可建立出大範圍的色調變化。畫淺色調時，用筆畫在紙上的力道就小一點；畫深色調時，用筆畫在紙上的力道就大一點；依此類推。

這種範圍相當廣的色調變化情形，是由於蠟筆在畫紙上的半透明度而察知。不過有些顏色的色調變化範圍較小，如極淺的黃色。

以一種不透明的顏色建立出一種較淺的色調變化，也是可以；利用白色蠟筆，使色調變亮。而其挑戰在於，如何運用所需份量恰到好處的白色重疊上色，以保持色調變化範圍的順序。

色調或漸層不管深淺，皆可以手指予以拓印。會造成顏色較深與較不透明的效果。

此列藍色的色調變化，是以持續加重使用蠟筆的力道來加深色調。

在每一級的色調上加上白色，會使其較亮。

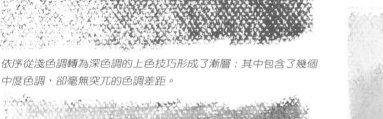

依序從淺色調轉為深色調的上色技巧形成了漸層；其中包含了幾個中度色調，卻毫無突兀的色調差距。

若要畫出不透明的漸層，只需將白色蠟筆上色在另一色的漸層上。

淺色漸層與不透明感

要畫出漸層，只需先將淺色調上於畫紙上，然後再畫一些中度色調，逐步加深，一直到最深色調為止。這是屬於一種半透明的漸層，因為我們之所以能夠得知色調變化是因為畫紙本身的白色。

而假如要畫出不透明的漸層，只需在漸層之上塗一層均勻的白色蠟筆就夠了。

油性蠟筆的拓印

因其所能產生的效果，無疑地，這種技巧是最為引人注目的一種。油性的蠟質受到手指與磨擦力熱度的影響而溶化漫開；不論拓印或深或淺的色調，都有加深的效果。

若在白色蠟筆所產生的不透明漸層上再加以拓印，效果會更為顯著。理由是下層色彩的分子多少已然溶化，而拓印的步驟

使其更為完整，所有的色調與漸層變化被加深的效果要少的多。

經由拓印這項步驟，能夠創造出具有方向性的效果；特別在要呈現光線或布料的縐褶時很好用。若是一塊色彩密集的區域，應以小圓圈式或上下移動的方式在同一區域重複數次。例如說若想表現水壺上某個特別醒目的地方，應以劃圓圈的方式在反光的部位予以拓印。

同一個顏色的兩種淺色調，可用手指拓印，產生更進一步的融合效果。白色加上其他色彩所產生的不透明漸層也可予以拓印處理。

有色畫紙上的色調變化、漸層處理、以及拓印效果。

使用藍色與白色在有色畫紙上的色調變化與漸層處理。

布朗斯坦的快筆速寫。用了黑色油性蠟筆與兩種灰色明度。

有色畫紙：相同技巧

　　色調變化與漸層處理皆為半透明時，畫紙顏色在視覺混頻的效果上就扮演了相當積極的角色。

　　不過若其為加入與畫紙形成對比的白色蠟筆所產生的不透明色調變化與漸層處理，就沒有視覺混頻的效果發生。

　　不論所用的是淺色或不透明的蠟筆顏色；正如同使用粉筆，軟質粉彩與半硬質粉彩一樣，畫紙顏色的選擇非常重要。以下讓我們來看些例子。在較淺的上色與畫紙顏色視覺上混合的情況下，藍色油性蠟筆畫在黃色畫紙上產生綠色色調。還有，你可能會想要將紅色畫在深藍色的畫紙上來營造對比，最後出來的顏色卻會非常深（不過，我們將會看到，可以在使用對比色前，用白色蠟筆畫上去，成為不透明的顏色來處理畫作）。

市售現成的色調變化

　　市面上不難發現，同一種顏色的好幾種色調。這些顏色，不必再加上白色，就可輕易地畫出不透明的色調變化。有一種非常好用的色調變化，是用黑色與一些相近的灰色色度產生的。此變化可用來做素描，與炭筆和白色粉筆處理高光的方法一樣。

　　色調明度很容易與顏色的色調變化相呼應，同時在表現繪畫題材時能夠上色於光與影不同的區域上。

　　這種變化非常實用，對於進行速寫草稿與快筆速寫等，可幫助你迅速找到繪畫題材最為相關的層面：輪廓外型及其色調的區域。

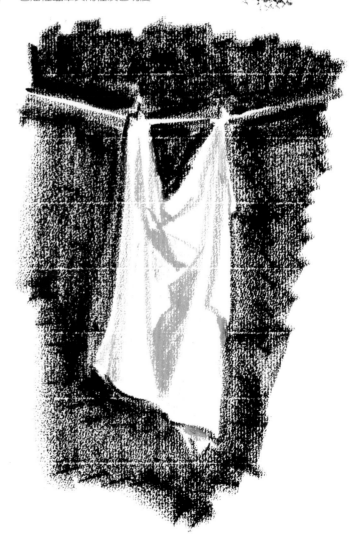

兩種不同的顏色產生漸層，
一色由淺至深，另一色由深
至淺。

將兩種不同的顏色重疊上色
會產生混合色，以拓印處理
時此效果會更為明顯。

這邊有顏色相同的量產現成色彩，與自行混合而成的次色與第三級色彩，兩相比
較之下，可看出前者較為明亮與乾淨。

兩種油性蠟筆顏色間的漸層處理

在你考慮應選用何種顏色時，對於所有媒材而言，色彩理論都有其參考價值。然而就蠟筆來說，最好還是從其數量繁多的量產現成色彩中，選擇可用的顏色。沒錯，兩種不同的顏色重疊上色就會產生混色，但這項處理只會證明，量產現成色彩的品質，在乾淨度與明亮度上，皆遠遠優於自製的混色。要創造出最明亮的顏色，對油性蠟筆（乾性粉彩也是一樣）最理想的技巧，是予以漸層處理——將兩種顏色並列，其中一個顏色畫過另一個。因為用的是油性蠟筆，拓印的動作會使其混合，因此也成為一項必要的上色技巧。

從三原色所產生的三種變化

油性蠟筆的色彩理論，是以三原色為基礎：黃色，深紫紅色與深藍色。將其中兩色以相等比例混合，會得到次色：紅色，綠色與深色藍。其中較淺的一色與極深的另一色混合後會得到，六種第三級色彩：橘色、深紅色、紫色、紫藍色、黃綠色、與藍綠色。不過，這些上色非常厚重，不能用來作為淺色。

中性色與油性蠟筆

　　將兩個互為補色的色彩重疊上色的結果，顏色會呈現非常地深、灰或棕；若兩種顏色濃度相同時，還會更深。不過，這些顏色的淺色層會創造出有趣的效果。

　　也可以將任一種量產中性色與另一種顏色相混合，會得到另一種中性色；如赭黃色、土色系、橄欖綠等，只是眾多中性色其中極少數的例子而已。不妨試試加入灰色油性蠟筆，會立刻降低色彩的色調。

要畫出這些綠色系必須用到赭黃色。布朗斯坦的作品。

兩種原色間的漸層會產生三種重要的色調變化：黃色－深紫紅色，深紫紅色－深藍色，黃色－深藍色。此處所見的三組漸層是經過手指拓印處理的。

不 同 的 結 果

　　比較起顏色相同的量產現成色彩，與畫者自行混合而成的次色與第三級色彩，其間差異是非常明顯的。使用色彩種類繁多的市售量產蠟筆，畫出的顏色會較為乾淨與透明，並且讓所使用的技巧得到更多的發揮。自行混合色彩除了看來較髒之外，在處理混色的輪廓時，需要用到兩條重疊上色的線條，也削弱其藝術性。

三 原 色 間 的 漸 層

　　兩種原色間的漸層中間，隨著次色與第三級色彩，也會出現很多中等色。假如最明亮的顏色與最光亮的區域相呼應，向較深色處漸進移動的色彩，也代表了移向陰影處的動作。在拓印漸層這項優異的效果中，油性蠟筆的潛能特別明顯。

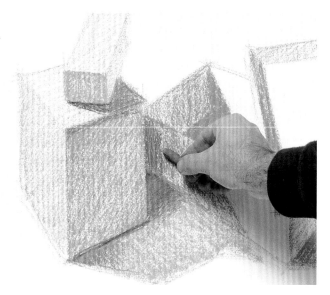

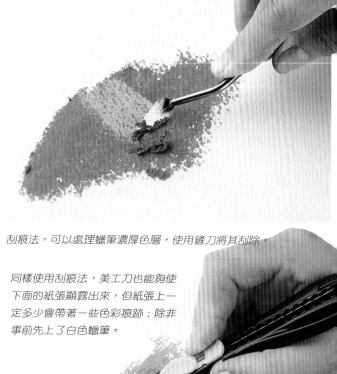

使用油性蠟筆進行素描的初期階段，建議大家最好先用淺色層處理，才方便評估整個塗設的效果。

刮痕法，可以處理蠟筆濃厚色層，使用鏟刀將其刮除。

進行淺淡色層處理

雖然用油性蠟筆，做較為濃厚的上色處理，可以有很好的表現，但作畫時最好還是從較淺的上色手法開始。將兩種淺色層重疊上色來混色，其中細微的部份才容易呈現出來；至於要改變色調，只需稍後再加深即可。每一根線條，每一塊上色，都應挑選出最合適的蠟筆顏色。其實就是從一大堆現成色彩中，尋找到與你想要創作的顏色最為相近的那一個。這個量產的顏色塗上以後還要經過處理；不管是以相同色彩調整色調，或以其他色彩加深或變淡。這與我們處理粉筆、軟質粉彩、彩色鉛筆的程序皆同。

濃厚色層的處理

除非對於你所畫的線條與上色有十足的把握，才可上得又深又濃。顏色越不透明的蠟筆遮蓋力越強，甚至於可以將淺色層遮住。但即使透明蠟筆上得很厚，在其下的顏色卻還是可以顯露出來。有些情況下，使用刮痕法修改濃厚的色層相當有趣，不過此項處理還是有一定的限制。

刮 痕 法

適用於彩色鉛筆的刮痕法技巧，用在油性蠟筆上，會產生很強烈的效果。其操作方式是使用鏟刀、美工刀，或小木條等工具，將濃厚色層刮除；進行時要小心，才不會將畫紙表面刮壞。如圖，用刀片平坦的一面小心刮過畫紙。另外，美工刀也可用來創造很細的線條。鏟刀比較沒有那麼利，對於畫紙表面威脅性也較小，非常實用；只不過對於所刮除的地方操控力稍弱。

同樣使用刮痕法，美工刀也能夠使下面的紙張顯露出來，但紙張上一定多少會帶著一些色彩痕跡；除非事前先上了白色蠟筆。

濕蠟技巧

油性蠟筆可以松節油、精油或油畫顏料稀釋劑等進行稀釋。例如，可用沾上這種液體的畫筆畫過以蠟筆上色的區域，其結果會十分寫意懷舊的。

因為油性蠟筆有油性基底，所以可以松節油、精油或油畫顏料稀釋劑等稀釋。

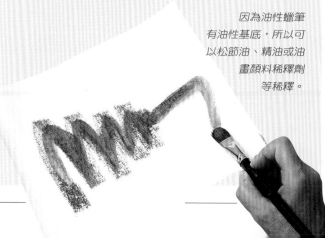

以油性蠟筆作畫時，若欲稍後使用刮痕法處理，則需先打底稿，規劃色彩區域。

先上的色彩會因第二層以刮痕法處理而顯露出來。此例中第二層的顏色是黑色。

以刮痕法處理後的成果；黑色色層使得刮痕法較難以操作，所以，要是能夠從後面打光線，會比較容易處理。瑪它布魯的作品。

上色順序

素描時，心裡若想要加入刮痕法的操作，事前就需仔細規劃上色順序。而畫者自己，對於想要創造出來的效果，應該了然於胸才對。

使用刮痕法所顯露的色彩，會是最先上的那一層。若想要使畫紙的白色顯露出來，首先在所有顏色上色之前，就要先將白色蠟筆上在那個部份；這就是一塊完美的留底。因此，若有需要的話，第一步是先上一層白色留底。

再來是畫畫者最後想要顯露出來的色彩。最後，全部畫面以一種單一顏色完全蓋住。最上層應與下層色彩有對比效果，且能將其完全蓋住。一般通常會使用黑色，因會與非常淺而明亮的色彩產生強烈的對比性。底層色層多為淺色，而上層多為深色。

刮痕法的肌理與質感

刮痕法的概念是顯露出大片的色彩，造成刮痕部份或寬或窄。不過細的刮痕法線條若以影線方式呈現，也可產生強烈的對比性。素描中的參考指標，同樣也適用於創造刮痕法影線效果。刮出的痕跡應能描繪出題材的形狀，並能表現透視法及前縮法。

刮痕法與畫紙

使用刮痕法呈現時，整張畫紙都會覆蓋上油性蠟筆的痕跡。所以刮痕法輕易地就可比較出每種畫紙的特性。有些畫紙無孔、表面平滑，上面的顏料很容易就刮除；不過他種質料的畫紙，則會被油性物質穿透表面，顏色就染了上去。雖說大部份的蠟質會被刮除，但殘餘的顏色還是會存留下來。

Figueras 畫紙有一種仿布料的質感，因此很適合用來畫油畫。且它能提供一種如絲緞般光滑的外層，不需白色蠟筆而可顯露出白色的區域。

這個景象很適合用油性蠟筆的透明特質來表現。

具有補足作用的技巧

假若一幅素描，其所需要的肌理質感，是任何其他方式無法呈現的，就可以用刮痕法處理。油性蠟筆天生有一項限制，就是在畫細線條上有其困難；這就是為什麼油性蠟筆處理的畫作呈現出極大綜合性的原因。不過，只要過程中牽涉到較淺的色調或色彩，刮痕法這項技巧，就能夠創造出非常細的線條。大家看到上面那個繪畫題材，很明顯地，有些部份的確需要使用到刮痕法。此法不但可以影線處理呈現出視覺混頻效果，同時也能夠與未受到刮痕法處理的部位形成對比。

預先留底

在作畫開始前預先留底的目的，在於保留住想留白的區域，避免一不小心著上顏色。最常用到的兩個選擇是，使用模型板，硬紙板製或美術紙製

的皆有，或者以白色蠟筆留底。若模型板的一邊具有黏性，最好先用別的紙張磨擦處理過，將上面的膠去掉；這樣一來，就可輕易地從畫紙上移走，而不致於使其造成任何損傷。

雙重作用

上一層白色蠟筆作為留底，具有雙重作用。除了保護畫紙的白色之外，還有可使塗在上面的顏色變亮的效果。記住這項特點，好好地運用。舉例而言，較暗的顏色還是可以使用，因為等它與白色蠟筆接觸後就會變亮。

一幅畫作，多種工具

處理刮痕法可以幾種不同的工具進行操作。而所呈現出的效果，其實多半是依照畫者的意願來決定。例如，尖頭的木條可用來畫出很細的刮痕。不過要是用了另一頭，刮痕

多少就會變得比較粗。

還有一種技巧所用的工具，可以產生很好的效果，因為它不像其他較尖銳的物品會產生強烈的對比——就是手指甲，可用在油性蠟筆畫上，處理刮痕法需要移除的顏料。但若只用指甲，不加任何防護措施的話，到處會弄得很髒亂，因此最好先用一層棉布包在手指上。這樣子，每當顏料刮起，就會留在棉布上。接觸到手指部份的棉布應該時時更換，才不會弄髒作品。

作畫開始前，最好能另用一張便條紙，先檢查所選用蠟筆的透明度。

有些留底是將白色護條剪成小塊做出來的。

先直接用黃色蠟筆開始打稿。

要以黃色建立起明暗區域，這很重要。

藍綠色也上在幾個不同的部份，上色力道有輕有重。

深綠色用來強調較為明亮的部份。

群青藍色用來加深濃度與深色。

包住棉布的手指甲畫出了刮痕法的細線條，為葉片塑成了外形。

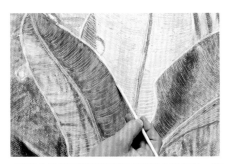

細的小木條簡簡單單地就畫出了輪廓，創造出很細的刮痕。

以指尖調和綠色與黃色，建立背景。

油性蠟筆的透明性質

　　為了要強調油性蠟筆的透明性，必須將它們直接用在白色的畫紙上。選用的顏色本身要是透明的；因此，先在一張便條紙上多試幾種效果，再挑出最想要的那種。

　　用白色蠟筆來保留白色區域也是同樣的作法；因為本身的透明性，淺色最後會顯露出來，也作為留底，使得其他上在上面的顏色也會變亮。運用刮痕法處理，最後顯露出來的是淺色。在這個練習中，仔細地觀察繪畫題材，可發現黃綠色的留底是黃色；而深綠色的留底是黃色與黃綠色；最後，藍色的留底是綠色。

在此幅畫作中，布朗斯坦為油性蠟筆的透明性質增加了亮度，又因為使用白色的畫紙以及刮痕法，使其效果更為增強。

油性粉彩的乾筆技巧

雖說油性粉彩(Oil Pastel)並不僅僅屬於乾筆技巧之一，不過它另有兩種使用方法，相當值得我們提出來討論：在現址（速寫對象的所在處）創造速寫，或在油畫繪畫中用來上第一層色彩，然後再在工作室內完成。這項媒材最常用的技巧，還是線條處理與上色；並可做均勻上色、漸層或融合混色等處理。油性粉彩絕對不會用在最後一個步驟，卻是一項最終必然要使用到溶劑汽油的操作步驟中的一環；而它可結合利用所有油畫繪畫中的種種技巧，來做塗布處理；這些技巧包括：厚塗法、上釉光法以及拓印法。

如何分辨粉彩

若拿兩幅素描來比較，很難知道哪一幅是油性蠟筆，哪一幅又是油性粉彩。但若以手指抹過，蠟筆要比油性粉彩容易散開得多。用油性粉彩的顏色，做融合混色處理要困難得多。

油性粉彩要用來做什麼

以油性粉彩上的顏色，從十分淺淡到非常深濃皆可；均勻或漸層，看需要哪一種白色效果而定。而且，可以使用好幾種從少數幾個明度所選出來的顏色，製造出兩色與全面漸層。從下面的例子，我們可看出融合混色後所顯示的色彩濃度。事實上，同樣的技巧也可用來以別種粉彩來表現，只不過所達成的效果比較沒有那麼顯眼罷了。

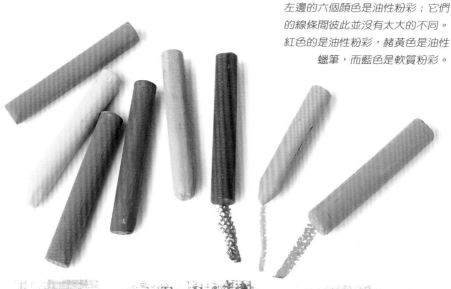

左邊的六個顏色是油性粉彩；它們的線條間彼此並沒有太大的不同。紅色的是油性粉彩，赭黃色是油性蠟筆，而藍色是軟質粉彩。

就像軟質粉彩與油性蠟筆一樣，油性粉彩上色可深可淺。

這塊橘色是淺漸層的例子。

也可畫出雙色漸層，如本例，為黃色與橘色。

可用好幾種顏色處理出一種漸層，來塑造一項物件。

溶劑汽油與油性粉彩

　　以溶劑汽油或松節油精油將油性粉彩濕潤之後，會產生特殊的效果。若輕輕上色的話，稀釋了的色彩會創造出細緻的釉光效果。若顏色本身為不透明者，經過稀釋了的溶液就會呈現厚厚一層漿糊狀。

油性粉彩練習：多雲的天空

　　要熟悉油性粉彩的特性，這是一個極佳的練習。在創作一幅稍後將以油畫顏料完成的畫作背景時，同時也非常地有用，因為它對於這其中應該要做些什麼，進行了大體上的解說。

　　所選用的色彩應根據繪畫題材來決定。會需要用到小幅度的色彩變化，不過只有在以上調子（陰影）的手法加深其他顏色時才有需要。另外一定要外加白色粉彩。利用漸層處理與不透明的融合混色技巧，將雲朵的外形確立起來。漸漸地，大氣的深度變得越來越明顯。其實在這裡，我們並不是要畫出一幅全部完成的畫作，而只需處理最重要的漸層即可；因為接下來以溶劑汽油與油畫顏料進行的工作，將會消除掉細節部份。

所有的色調漸層都可以經過融合混色，而加深其色調，並創造了色彩效果；就像此處的藍色以及綠色加藍色。

以兩種灰色，三種藍色，另外，當然還有白色，就能畫出非常寫實的多雲的天空；就像下面的例子一樣。

油性粉彩與油畫顏料

　　試試看，將油性粉彩擦除，用力磨擦的過程會造成很厚的一層糊狀物，相當難以處理。不過，只需加上松節油或溶劑汽油，就使得這層糊狀物變成與軟管裝的油畫顏料相當類似的物質。

　　油性粉彩與油畫顏料這兩種媒材，能夠完美地互相搭配，因為它們都有相似的油性基底。只需以溶劑汽油將粉彩基底稀釋後塗設，就可作為油畫繪畫中第一層簡易的背景。

油性粉彩可搭配以松節油精油為溶劑，作為濕性媒材。

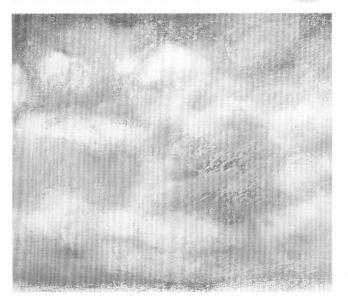

以油性粉彩創造出的天空，是接下來再以油畫顏料作畫的最佳基底。

炭筆畫的目的

利用炭筆(Charcoal)開始作畫之前,很重要的是,應確定你所尋求的效果。有許多種的可能:快速速寫,速寫草稿,上調子處理的速寫,到完整的明暗法習作;它們有的單單僅呈現身體,或也包括其周遭的景物。素描與上調子(陰影)各有其目的,彼此間的處理方式也有很大不同。分別從它們的目的及方法的觀點,來進行一番比較,是很有意思的事。不過,上色、漸層、拓印等為最基本的技巧。使用刮痕法的油性蠟筆能夠呈現特有的層面,需要分章討論。

根據速寫的尺寸大小,只需幾筆炭筆線條,再搭配許多長短筆觸,即足以填入調子(陰影)區。

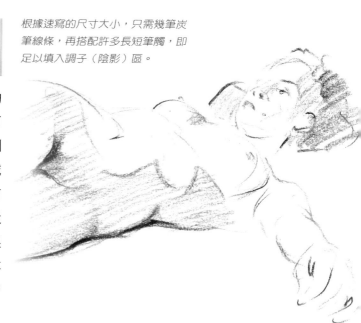

線條與快速速寫

在小型速寫中,炭筆線條的寬度扮演了很重要的角色。這種類型的肌理可用來加深調子(陰影)部位。

人物的快速速寫

這兩個人的身體應一起畫,而兩人相對的姿勢要看來具有說服力。要畫出這種類型主題的速寫,應將兩個人的身體同步定位,並以相同方向的線條上調子(陰影);以照耀在他們身上的光線界定出兩人輪廓。上調子(陰影)過程中的統一感會創造出明顯的對應關係。

以輪廓線表現的速寫

快速速寫為練習輪廓線建構了一個好機會。其上調子(陰影)的手法非常輕柔——剛好夠強調這些輪廓線的痕跡而已。

表現人體的手法

表現人體手法的第一個練習,是設定一些明度。三到四種不同的明度就足以將人體份量約略呈現。

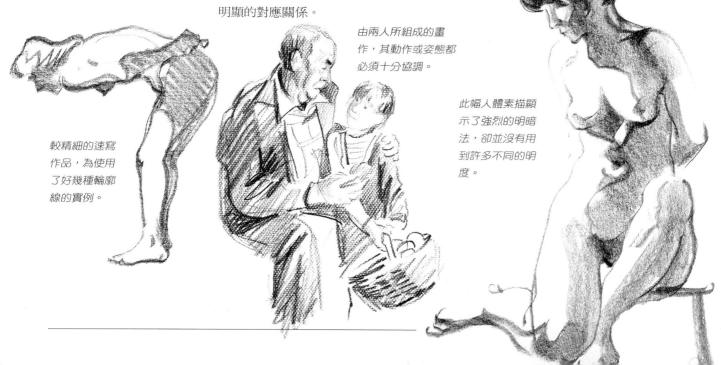

較精細的速寫作品,為使用了好幾種輪廓線的實例。

由兩人所組成的畫作,其動作或姿態都必須十分協調。

此幅人體素描顯示了強烈的明暗法,卻並沒有用到許多不同的明度。

明暗法的表現

更為完整的人體習作包括了漸層處理，具有幫助塑造份量的功能。採取融合混色及潤色處理時，應盡量避免突兀的調子變化。

人體周圍

為了要達到畫作的深度感，塑造人體外形時還要加上適當的背景，運用最傳統的框架要素：打褶的布料。

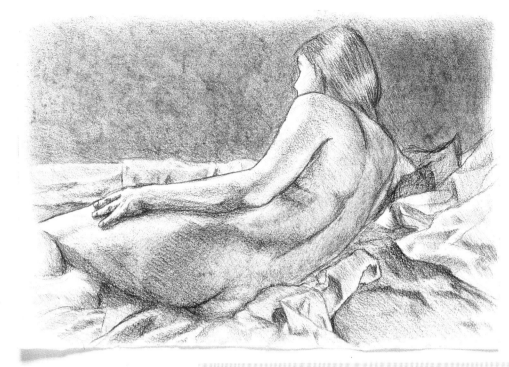

此幅背面的裸體素描，知道如何在人體周圍運作，並使其突顯出來是多麼地重要。瑪它布魯的作品，顯示出打褶布料與所營造的氣氛效果。

人體背面；用在此處的明暗法，說明了明度的充分掌控。

加深色調

不論所選用的是哪一種技巧，必然皆揉合了個人風格的詮釋手法。要加深調子，需以寬而明確的線條來上陰影。

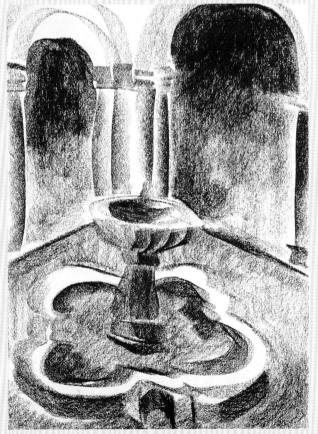

運用大筆觸上陰影會產生非常戲劇性的效果。

炭筆的首次習作

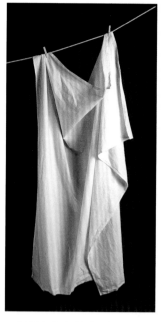

學習以炭筆(Charcoal)作畫時,最常見的一項題材就是靜物。我們這次的靜物只有一件單一物品:一塊布料。雖然簡單,它卻提供了畫者塑造布料與褶痕的機會,練習不同的明度調子,以及主題與其周圍空間持續的平衡性。這幅由瑪莎迪佳士伯所作,畫在速寫紙上的炭筆畫,使用的工具基本上是以雙手及一塊棉布為主。

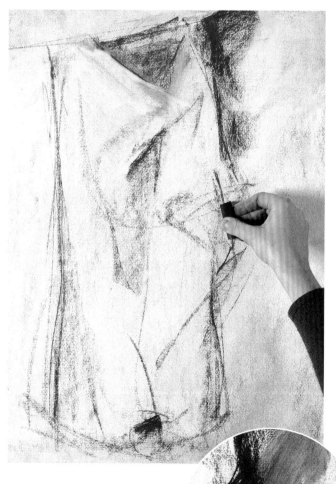

背景與物體間對比的需要

要表現這塊布料,需要用到特殊的調子漸層。為了使其突出的塑形工作,環繞物體的背景不能從頭到尾以相同的手法做陰影處理。

一塊吊起的布料很適合用來練習塑造形狀,特別是其褶痕及吊掛方式。

3 布料周圍的陰影加強了份量感的呈現。

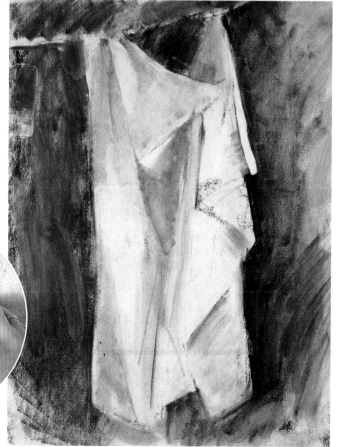

1 基本線條建立之後,畫者開始上明暗,確立形式。

2 利用棉布磨擦拓印融合炭筆痕跡。

4 每一種的明度確立之後，
只需加深調子即可。

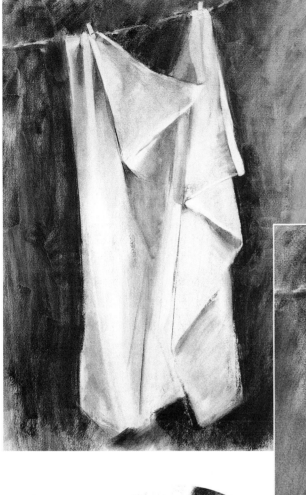

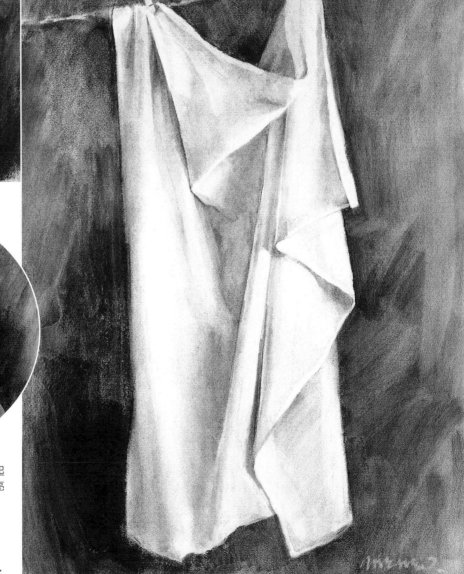

5 最後的步驟包含了建立起
白色區域，確立出最明亮
的部分。

6 最後，再加深少數調子，
較能呈現出光線的軌跡。

炭筆表現表情

炭筆常用於中大型畫作，對於表情生動的描繪，也非常理想。舉例而言，狗的頭部素描，就提供了一個練習表情線條的好機會。其陰影能夠真實地呈現皮毛感並捕捉住動物的表情。為了要強調牠的某些特點，除了炭條筆與炭鉛筆外，也會用到白色粉筆，對於創造皮毛的明度調子非常好用。

有時候，狗的表情要以樹枝炭條與白色粉筆混用，發揮強調作用，而炭鉛筆用來加強陰影部份。

以炭鉛筆與白色粉筆形成對比的強調作用

顏色非常深黑的陰影，以炭鉛筆的短線條呈現，與樹枝炭條所畫出的基本線條很容易分辨出來。

以白色粉筆稍加潤色，就足以強調眼神中的光芒，且更能表現狗的表情。同樣的手法來塑造舌頭的份量，與濕潤口鼻的光澤。暗白色的畫紙顏色，強調了畫出狗毛質感的白色粉筆線條。

1 此速寫是徒手完成的，只使用了一些參考值建立起其大小比例。

2 第一次上調子的濃度非常地輕淡。

3 隨著作畫步驟的進行，現在更為明確了，表現出較深的明度。

4 以手指拓印一陰影區，建立出中等明度，也塑造了基本形式。

5 調子完全上好之後，再開始素描。拓印與融合混色的手法降低了整個色調的濃度。

6 要等到適當的對比建立之後，顏色較深上調子的部份才會界定出來；但不須用到過多的重疊上色。

7 某些部份使用炭鉛筆，特別是需要上很身的黑色時。

9 在明度與皮毛整體感經過全盤的評估後，布朗斯坦認為現在畫作已經完成。

8 幾筆白色粉筆就帶出了這隻動物的表情，發亮的部位，以及其他的細節。

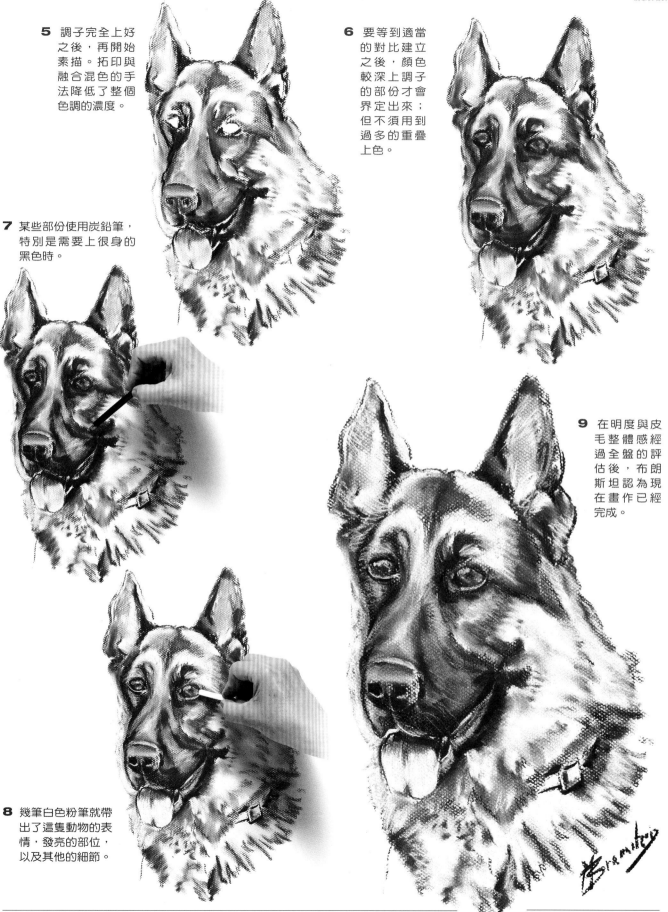

炭粉與融合混色處理的風景畫

毫無疑問地,看來柔和的感覺,是炭粉(Charcoal Powder)與錐形擦筆所處理的素描,最為突出的特色。因為平原的界線以及植物的質感能夠快速地完成,不須許多對比來呈現,因此風景畫特別適合以此種操作方法處理。所需的工具有:磅數高,帶有一些肌理紋路的畫紙,其特別適於以炭粉與錐形擦筆處理,另外是用來製造高光的橡皮擦。

錐形擦筆的融合混色處理技巧

實際上,任何事物皆可以一支中型錐形擦筆畫出。畫者應習慣於使用沾有適量炭粉的錐形擦筆,塗畫出某種特殊形式的調子。只需更動運用炭粉的力道與方向,畫者就可創造出不間斷的漸層與漸變的調子。

橡皮擦用來處理素描

完成上調子後,但並不需要上得毫無間斷,可用橡皮擦重建光亮區域。

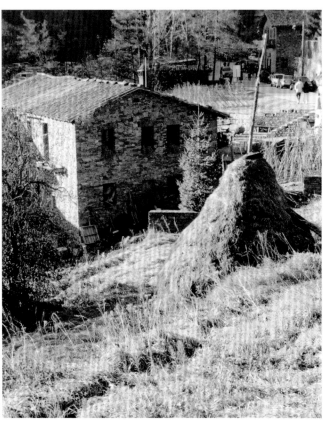

像照片中這樣的風景,十分合適於以炭粉與錐形擦筆處理素描。

1 首先,很重要的,是將整張畫紙表面使用錐形擦筆,將炭粉塗布開來上調子。

2 深色線條將幾個重要的份量界定建立起來。

4 為了要營造對比，使用炭粉
　與錐形擦筆加深陰影區。

5 本例中展現了一系列此技巧所能創造的可能性。
　艾瑟羅德（Esther Laudet）的作品。

新層表現了形式的份量。

3 利用橡皮擦製造出了白色區域，將建築物較為明
　亮的部份劃定。

血紅色筆塑型入門

含有數個物體的靜物畫，是練習使用血紅色筆(Sanguine)塑型頗佳的題材。最初的底稿要用非常淺淡的線條勾勒輪廓。待外形一經建立起來，上一些調子可以製造淺色調的參考指標。之後，將色彩加深，是為了反應出實際物體的對比；其作法包括漸層與明暗法的結合，運用指尖調整色調，以及以橡皮擦建立高光。

善加利用速寫

色彩的塗設，是根據形式的速寫輪廓。一開始先輕輕地以條狀血紅色筆描繪出份量；然後逐步以相同的條狀血紅色筆多次重疊上色，將需加深的顏色加深，增加了色調份量。藉著將畫作顏色加深，使得塑型工作繼續進行。

這裡的靜物包含了各種不同的外形，是練習塑型的好對象。

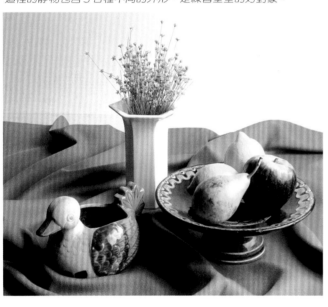

1 為了不要弄髒畫紙，先以非常淺淡的線條畫出速寫。

2 第一道色彩也上得很淡。

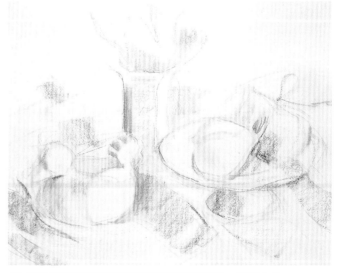

3 要以將基本外形與陰影呈現出來的想法，開始上色。

4 在對於物體位置
安排滿意後，根據
需要加深色調。

5 這種素描本身即有可以橡皮擦塑型的特點，
再加上一些高光，完成整個畫面。

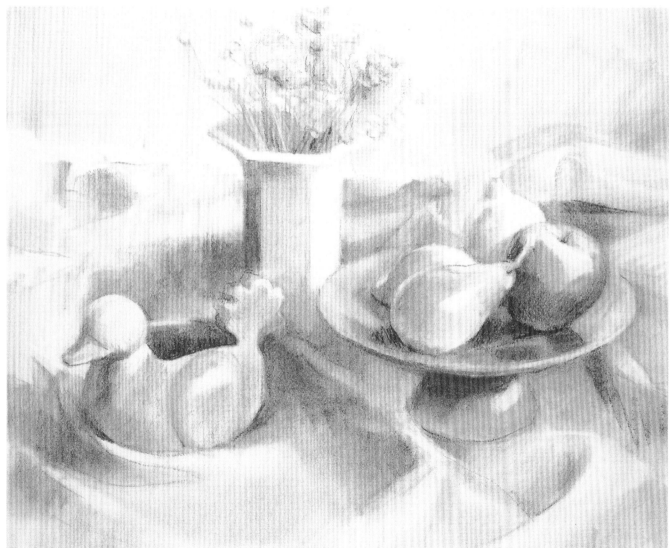

6 利用血紅色筆表現明暗法的潛力，從這幅素描中清晰可見。由瑪莎迪佳士伯所繪。

血紅色筆表現肌理質感與明暗法

若要增強血紅色筆(Sanguine)的明暗法效果，並且創造出具有肌理質感的觀感，就必須以烏賊墨以及鉛筆所形成的對比來呈現。物體立刻就具有更明顯的深度感，而細節中最為細緻的肌理輕而易舉地就可塑造出來。所需的工具如下：吸水性的中等質地畫紙，雙手，血紅色筆與烏賊墨色筆，條狀與鉛筆皆需要，棉布，錐形擦筆，以及橡皮擦。

加深血紅色筆的烏賊墨

使用深色血紅色色調與深色烏賊墨色調所產生的效果大為不同。以烏賊墨加深血紅色色調在較深的色彩變化中增添了許多色彩選擇。兩個顏色的色彩漸層，畫者皆可以使用，與背景部份做結合，也就是說，將襯托乳牛的背景營造成對比的氣息。有些部位再以烏賊墨加深，將其重疊上色在表現這隻動物的血紅色上。相對於背後的效果，如此營造出更為寫實的場景。

鉛筆處理的質感

皮毛具有質感的細部，使用鉛筆與血紅色條狀筆的側邊畫出細線條呈現。其實並無畫出全部皮毛的必要，只需寥寥數筆，明顯描繪出其方向與彎曲狀態即可。重點在於區分出耳部、頸背部（其會有各種方向，因為獸毛本身排列方向各有不同）、頸部等所生長者。

至於口鼻部、眼睛，以及牛角等部位，則需以更明顯的對比與輪廓描繪來表現。這些部位利用短的寫意線條展現。

不論是條狀或鉛筆，使用血紅色筆與烏賊墨筆，可產生更為強烈的對比性。另外則需橡皮擦製造高光。

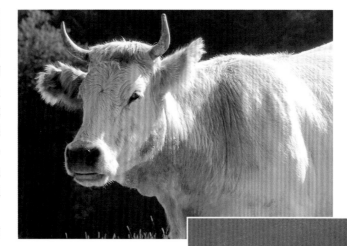

可以呈現肌理質感的練習，例如獸毛者，作為更為深入的習作。

1 在此速寫中，使用非常輕柔的色彩界定出其中最重要的陰影部位。

2 開始強調整個身形，是個不錯的做法。先使用漸層，將頂端部份大舉加深。

3 運用手指進行融合混色，加強份量，身形即開始呈現出來。

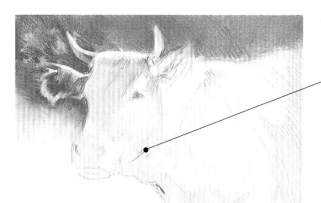

4 以烏賊墨在血紅色上處理漸層，使其加深，完成背景部份。

5 頸背部的外形與皮毛的質感經過仔細地處理。

6 此牛身軀以較背景所用色調更淡者塑型。

8 錐形擦筆用來將某些較難以手指處理的細節部份融合混色。

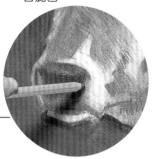

7 利用棉布使色調柔和，同時去除不想要的尖銳感。

9 最後的檢討，要評估整體感覺，靠的是幾筆最後的潤色。文森貝勒斯達精妙的手法，使得所有要表現的元素，充滿了真實感與深度感。

人體塑型

眾所周知，以血紅色筆(Sanguine)對於型塑人體所能表現的潛能與力量。此練習的基礎，在於使用烏賊墨之血紅色條狀筆(Sanguine Sepia)，描繪出具有份量感的軀體；烏賊墨這種顏色，能夠毫無困難地產生深色色調。用來上色的條狀蠟筆，同樣也可拿來勾劃輪廓。輪廓線可以利用帶有份量感的色調明度來加強。此一手法之目的，在於創造出整體色調十分清淡的人體，其中不會出現任何尖銳的線條或色彩。

明度研究法

人體素描中最有力的一種方法就是明度研究法。事實上，對於膚色的呈現需要細緻的漸層處理，因此在色調上不能產生任何突兀的變化或差距。還有，對於最深的色調一定要了然於胸，因為在這種清淡的素描中，它並不會太深；而且，逐步小心處理出的漸層色調，但最深也僅至中淡色。

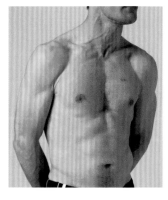

以此模特兒作為基礎，僅使用烏賊墨色之血紅色條狀筆來創作一幅素描。

1 先詳細地勾劃身體形狀作底。以輪廓線勾勒出不同的層面，可將其各別份量界定出來；而這些線條在後續上調子的過程中具有指標性作用。

3 烏賊墨色筆所能畫出的調子相當細緻，但卻能夠產生清楚界定體型的色調漸層；持續這項處理，一直到完成整個素描的第一階段。

4 利用橡皮擦製造出白色區域代表高光，同時再為色彩區域做潤色處理或重新規劃。

5 整個身體基本上的塑型完成後，就可開始加深色調。

6 再小心地加深某些陰影部份。為了避免色調過深，最好不要一次就把這些陰影顏色深度加足，可以等會兒回過頭來再補充。

2 以棉布或手指上調子及混色。

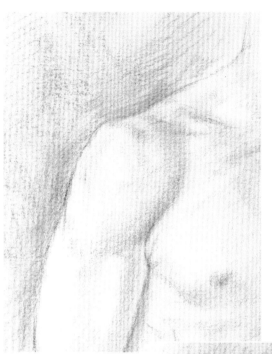

8 繼續處理背景，
直到正確的氣氛
出現為止。

7 現在將背景顏色加深，
好讓人體突顯出來，以
免轉移了焦點。

9 加上一些最後的潤色，
使不同的色調明度均勻
之後，再於任何所需之
處將予以加深，畫者喬
瑟托雷(Josep Torres)
宣告這幅畫作在此完
成。

具有氛圍意義的背景

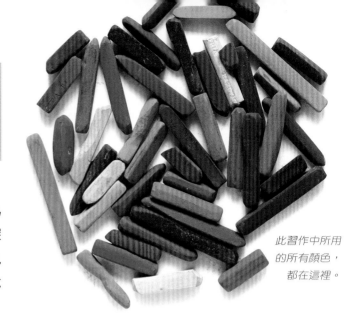

此習作中所用
的所有顏色，
都在這裡。

彩 色粉筆(Colored Chalk)可同時素描及繪畫。因為上色區域的影響，能夠使線條效果更為加強。好的背景能夠為份量增添戲劇效果，提供深度感。可直接使用粉筆，創造出不同的色彩與色調，或也可以色層方式呈現。明暗法來表現形式與氛圍效果，其秘訣就是以手指進行融合混色。

畫紙與色層的顏色

顏色非常淺的中性色畫紙，是用來創作立即完成的粉筆畫極佳的底材。第一道的處理就可將基本形式界定出來。將焦點放在最主要的題材上，且以顏色最淺與最深之粉筆處理基本上色，以上兩點在此格外重要。想要創造出帶有深度感的構圖，進行方法如下：謹慎地選擇顏色，每種顏色上色後，皆評估其效果，然後將色彩融合在一起，再以手指指尖做修飾潤色。

練習的時候，並不需要找到含有許多元素的靜物題材；不過，若其能夠排放得很自然，靜物可以為我們提供一個好機會，來創造一幅較不嚴謹的徒手素描。

1 利用某個在畫紙上相對較突出的色彩，而其同時又可輕易整合其他稍後所用之各種色彩，就可來畫一幅簡單的初稿了。

2 下一步，設定明亮區域。

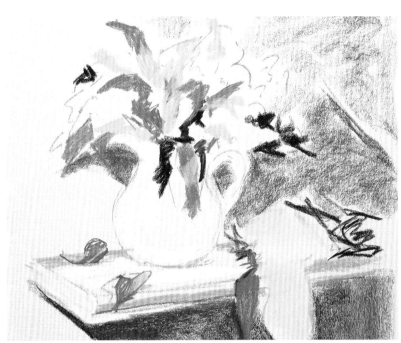

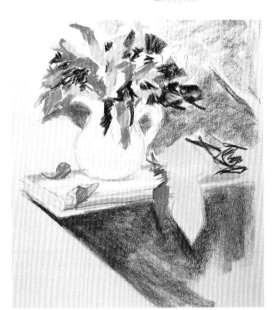

3 充滿自信地塗上調子，以烏賊墨與焦茶紅色加深色彩。

4 等陰影一旦建立起來，所上的幾個綠色，要盡可能地努力調整與色調間的些微差距。

5 粉紅色、紅色、洋紅等用來上花朵的色彩。

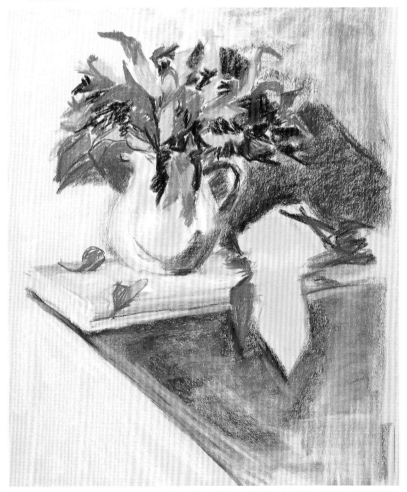

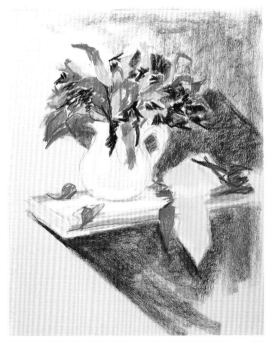

6 利用數個色層可創造出具有氣氛的背景，一開始先上紫色。

7 在畫面的右上方加上一層白色，突顯其氣氛效果，使得花朵與花瓶的顏色更加鮮明。

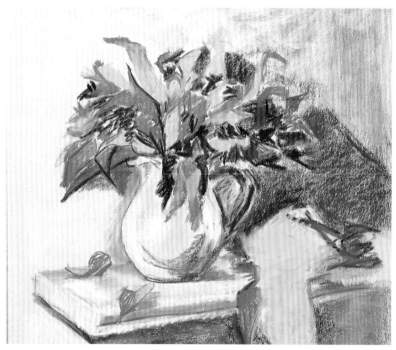

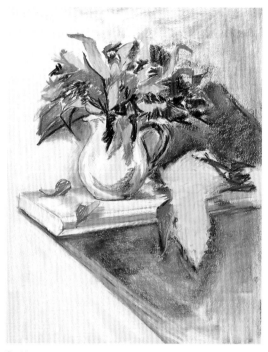

8 現在描繪花瓶的輪廓,同時界定樹葉所投射出的陰影。

9 將這些陰影著上赭黃色,使它們變得較為明亮。

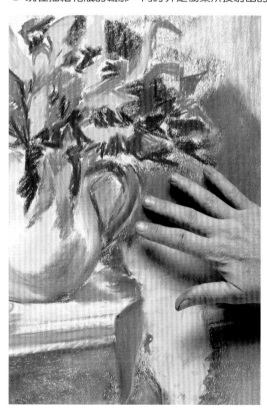

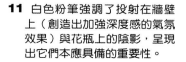

10 以手指融合不同的色層,創造出具有不同色調色相的良好基底。

11 白色粉筆強調了投射在牆壁上(創造出加強深度感的氣氛效果)與花瓶上的陰影,呈現出它們本應具備的重要性。

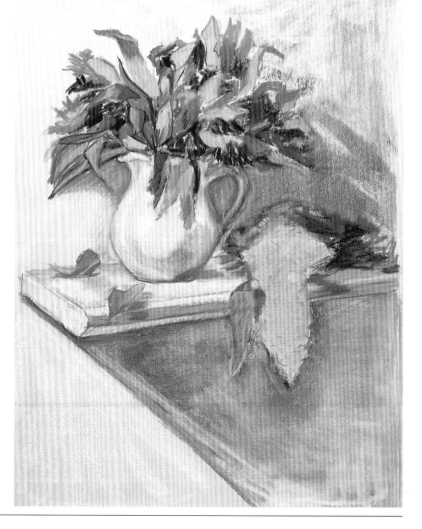

12 接下來的步驟包含了數種上色處理，但花瓶的形狀是以輕輕地融合這些色彩而塑造出來。

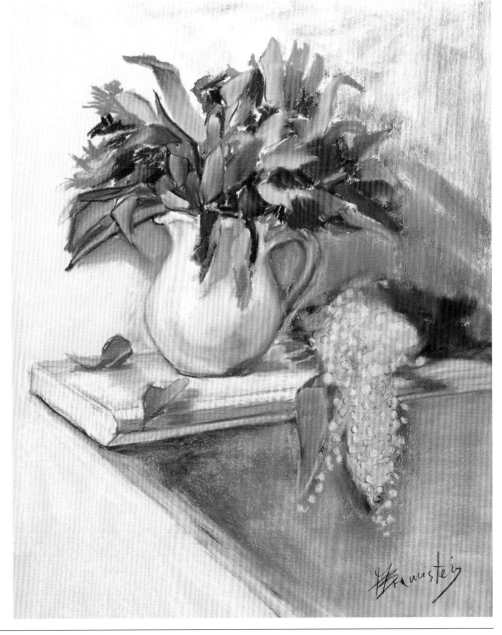

13 現在明度已經設立，只有必要的輪廓需要上色，以呈現出金合歡的小花，且不會與其他物體相抵觸。最後再加上幾筆白色，以及明亮的中度黃色。

14 由於陰影顏色的濃度，使得此一靜物畫具有極強的深度感。由布朗斯坦所詮釋的作品。

粉彩創作

無論是速寫、簡易的習作、或是完整的畫作，粉彩(Pastel)都使得詮釋能夠更為豐富。基本趨勢有兩種，分別是明度研究法與色彩畫者法。明度研究法的基礎建立於明暗法創作，使用包括漸層、拓印、融合混色等技巧，產生近乎攝影作品的效果。而另一方面，色彩畫者法則是以純粹的色彩呈現出份量與明亮的部份，之後不再使用拓印法或融合混色法處理。

一旦對於粉彩真正熟悉之後，你就很容易了解，要畫出清淡的速寫是可行的。

充滿可能性

粉彩的特質十分明顯，即使在簡單的速寫作品上也可看出。只要是以粉彩創作的作品，就完全不會有粗糙尖銳的感覺。而當快速速寫其中形成陰影區域的色彩經過融合，就可直接達到具有深度的感覺。這些最初的塗設技巧，是每位畫者作品詮釋能力的指標。當然，毫無疑問，每位畫者都要提出他個人獨特的創作版本；不過，若是所有可用的粉彩同時擺在一位畫者面前，由於每個人皆有其特殊的色彩組合與筆觸，而粉彩所能創造出來的作品，無論在視覺上的衝擊，力道以及細緻微妙，都是你無法想像的。

簡單的速寫展現了畫者的個人手法。

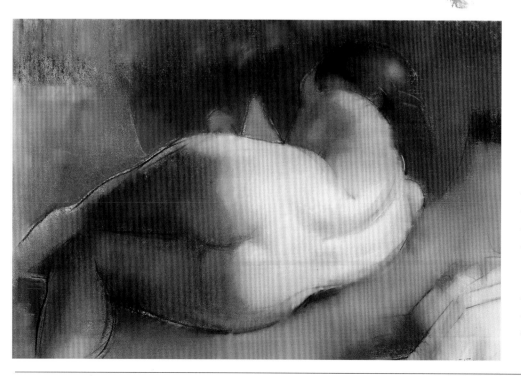

此處之人體與背景以色彩對比以及其他幾種不同的技巧所描繪而出。在這幅由法蘭契斯科_克瑞斯波(Francesc Crespo)所作的素描中，整幅作品皆使用了拓印技巧；不過，同時也在拓印處理的背景色彩上使用了漸層來型塑人體。

明度研究法

以明度研究法來處理靜物，需要對於光線與陰影先作仔細的分析，然後再研究所需之色彩及色調。所使用的色彩組合以與繪畫題材相似的純色所組成。而畫者必須決定哪些色彩要用來處理漸層，又要用來哪些色彩加深陰影。

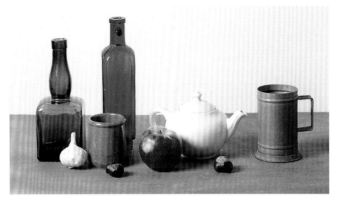

先選好作畫題材。

1 速寫必須先將所有的形體定位，只需運用寫意的線條即可描繪。

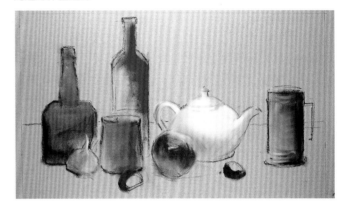

2 第一道的上色與拓印處理，與畫紙顏色產生了一些明暗法效果。

3 背景部份：處理了桌子與氣氛效果，使用漸層加強了物體份量。

作畫開始前，最好能另用一張便條紙，先檢查所選用蠟筆的透明度。

4 再呈現幾個細節部份：陰影確立了，輪廓加強了，一定要利用份量塑成形式。

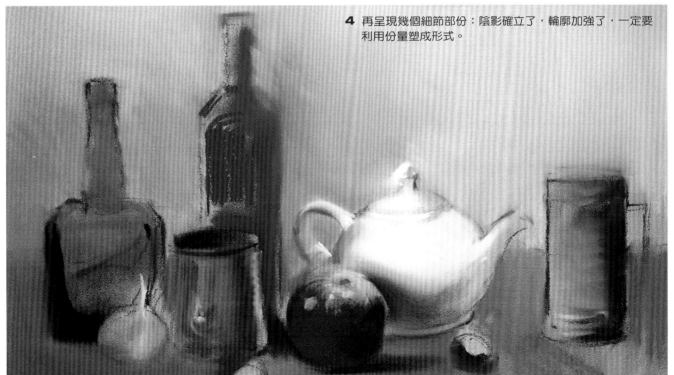

趨 勢

　　每位畫者皆會為其畫作發展出具有個人風格的手法。有的人較喜歡深色調,而有的人卻會選用淺淡的手法。不過明度塑型技巧,在兩種不同的趨勢中同樣都可以欣賞得到。甚至於畫者可依其感覺,或因受到特殊作畫對象而啟發了靈感,進而修訂其手法。

5 在此繪畫中的第二到最後一階段,畫者使用明度塑型手法,展現了加深作品的趨勢。

6 色彩與色調群在所需之處予以潤色及加亮。最後再加上反光及高光。文森貝勒斯達的作品。

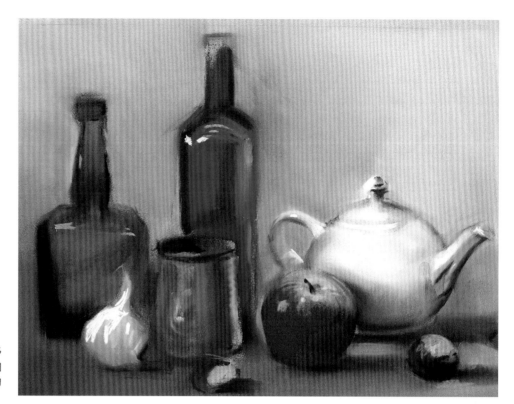

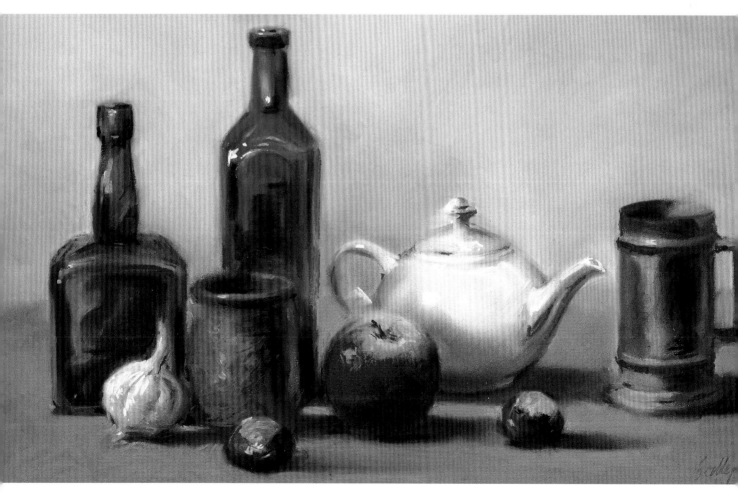

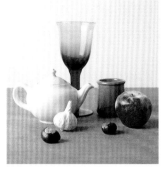

色彩研究法v.s. 明度研究法

相對於傳統的明度研究法，另一種是色彩研究法繪畫。此法中為基本形式塑型的手法，是以純色或中性色緊接著彼此來上色。為了要比較這兩種手法，我們畫了一幅不同的靜物畫，但與前一幅含有相同的元素：如茶壺、蘋果等等。從其中可看到明度法與色彩法明顯的不同處。

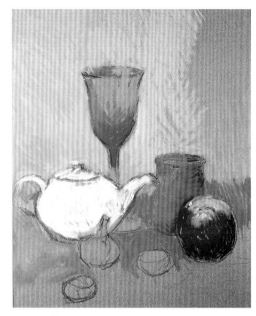

1 使用幾種純粹的色彩與色調上色。

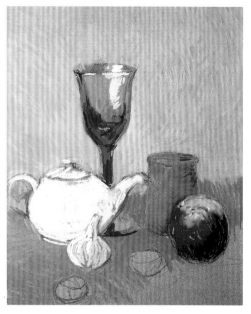

2 大膽的上色手法塑造出輪廓及對比，而不需再更進一步的處理。

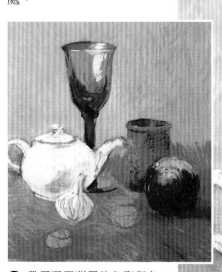

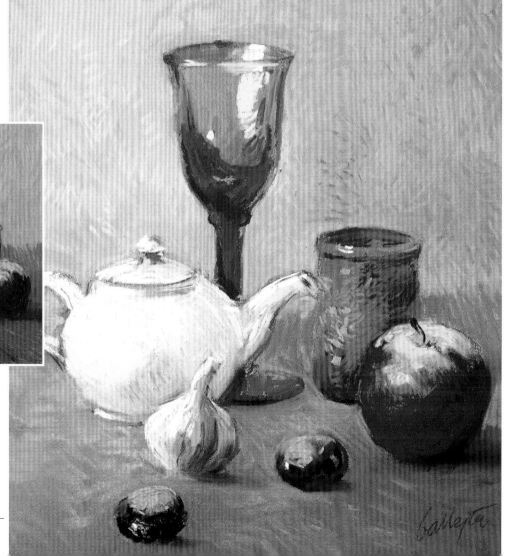

3 我們選用背景的色彩與色調及距離較遠的物體，來創造出堅定與平衡的參考。

4 文森貝勒斯達的色彩畫者研究法中，是以最近的物體與較遠的背景形成最大的對比。

粉彩具有加強個人詮釋風格的功能

在 特殊的風格詮釋上，粉彩(Pastel)提供了許多可能性。色彩畫者研究法善加利用了平塗繪畫驚人的特性，包括輪廓的加深，基本形式的綜合，以及光線的軌跡。當繪畫題材讓畫者有機會同時使用這些特色時，保證會產生極大的衝擊力。

這幅靜物畫中色彩的對比，保證會帶來驚人的結果。

初步研究

正式開始作畫前，熟悉繪畫題材的基本形式，非常重要；亦即本例中的花卉靜物。首先，要找出最合適的入畫格式；最聰明的辦法就是先畫一些初步的草稿，如同下面所看到的幾張。其次，就要是很重要的，試畫幾種色彩組合，好找出這幅畫的最佳粉彩蠟筆色彩組合。經過幾次實驗後，就會找出最能代表這盆植物的基調，也就是這幅圖畫的焦點。

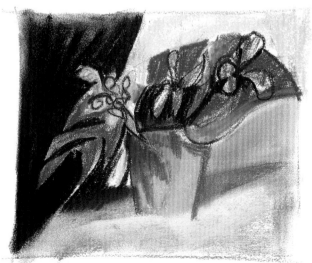

第一次速寫的入畫格式，好像不如其他研究手法的成果來得那樣醒目。

先用鉛筆畫出一些草圖來，是非常重要的，可幫助你對於素描與入畫格式的確定都很有信心。

這是另一幅速寫，整個顏色與外形的構圖就成功了，因其強調了趣味性的中心點。

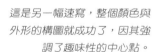

快速速寫所用到的粉彩顏色都在這裡。

1 整個位置與色彩組合確定後，就以淺色線條將速寫畫在白色粉彩專用紙上。

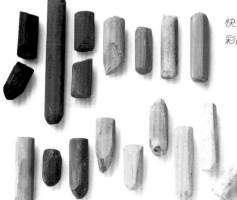

2 首次上色，
　開始將這盆
　植物的基調
　描繪出來。

4 完成其他各
　元素所上的
　色彩，還是
　保持非常清
　淡。

3 布幔部份以極深、接近黑色的顏色來強調。

5 每個部份的顏色都用新
　色層使其加深；寫意式
　的線條處理呈現了對比
　性的輪廓。

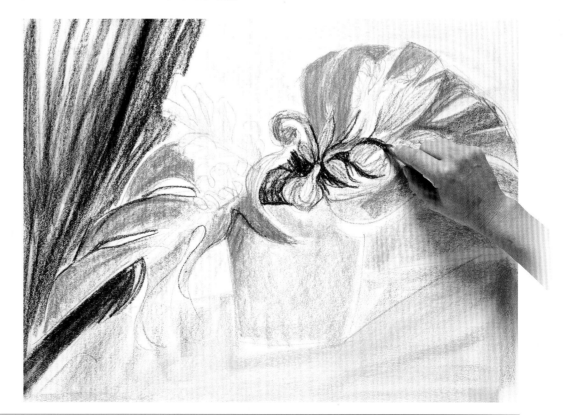

6 將色彩與色調加深後，使得植物的基調成功地顯現出來；注意現在深綠色與鳶尾花所形成的對比。

8 將整個主題處理過第一道程序後，所有的元素都就定位，稍後再來調整其份量。

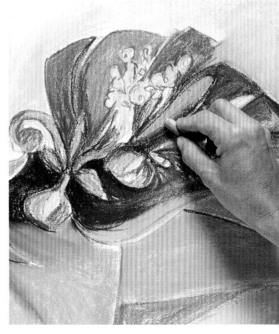

7 幾個黃色都十分明亮，用來強調背景，與代表某些較亮的部位，呈現出一邊的花朵以及葉片最明亮的部份。

9 較深的筆觸與線條使得外形與對比更加清晰。

10 花束後明度最淺的部份是以極淺的黃色與白色畫出；其作用為一對比物，用來平衡互補色間的尖銳感。

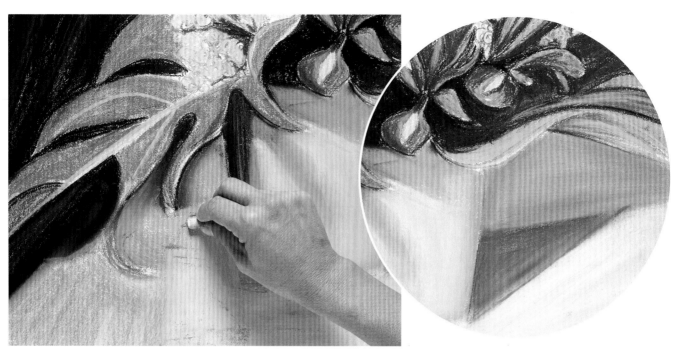

11 我們從一層又一層重疊上色的手法中,探求出最為適合的調子。

12 再調整花瓶的陰影,以達成更佳的深度感。

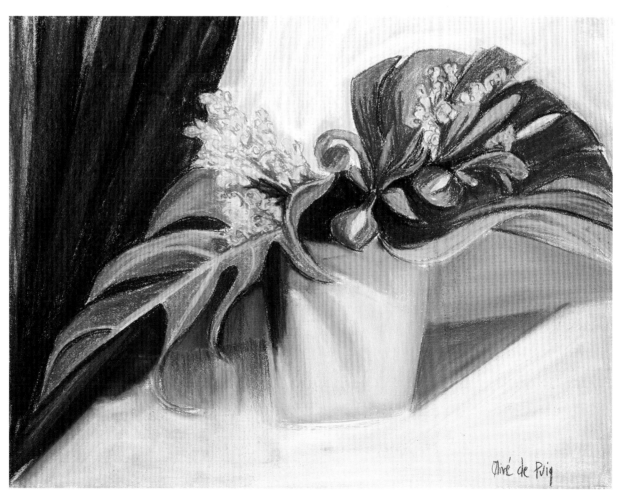

Olivé de Puig

13 再將左邊的陰影,與強調這盆花趣味性的效果予以潤色後,畫者艾瑟奧莉菲迪普(Esther Olive de Puig)認為這幅畫作宣告完成。

粉彩(Pastel)與有色畫紙間所形成的對比

畫者可使用彩色畫紙,與所選用的色彩組合形成一種鮮活的對比。這種素描的基礎,是建立在色塊的塗設與色彩畫者法上。為了要確認此種手法所成立的對比可能性,首先應先以少數幾種顏色在便條紙上進行測試。這是一種釐清所選定的粉彩與各種不同的有色畫紙間所形成對比的方法。暖色系與寒色系畫紙間所形成的對比即為明顯的一例。

當選好粉彩,用來呈現樹葉的顏色(左邊的一盒),與用來呈現樹幹的顏色(右邊的一盒),就在不同的藍色畫紙的兩面上,進行測試。平滑的那面是長紙條,粗糙的那面是短紙條。

一處色彩豐富的景色,為本次對比練習的題材。

選擇粉彩

一旦為了達到強烈的對比效果,而選定了一張有色畫紙,就同時也要選擇粉彩顏色,好創造出相同性質的衝擊力。在畫作主題本身所呈現的色彩中,選用那些會產生強烈對比性的變化,不失為一個好辦法。在藍色畫紙上測試對比會產生的效果,很有意思。畫紙兩面各有不同的質感(分別是平滑與具有紋路的),會展現出不同的效果。

1 此速寫畫在Canson Mi-Teintes(法國製)的特選畫紙上,紋路較明顯的那一面。

2 黃色與藍色畫紙產生強烈的對比。

3 利用橘色與紅色表現森林鋪蓋下來的陰影區域雖說效果較暗,但對比相當強烈。

5 再用亮紅色與洋紅色為亮粉紅色塗設陰影部份。

4 淺粉紅色用來為第二棵樹上光亮的樹葉著色,因其與藍色畫紙產生明顯的對比。

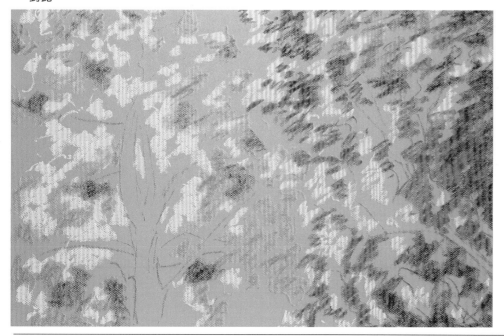

6 以輕盈手法塗設的色彩,與與紙張本身的顏色與紋路會產生視覺混頻效果,創造出中等色調以及不同明度的色彩。

7 第一階段尚包括描繪出樹枝與樹幹的外形。

8 將樹枝上色成剪影的感覺；另一方面，樹幹則以色彩組合中的顏色塑型。

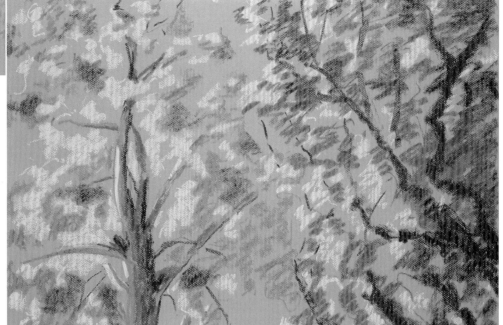

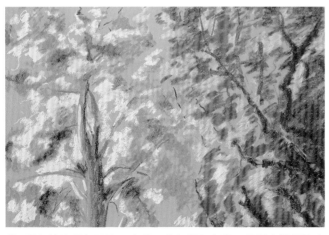

9 現在整片景色已配置完成，也加深了色彩，呈現出樹頂的高光與陰影。

10 現在，樹枝與樹幹皆塑型完畢；重疊上色的色彩代表樹葉的效果。

11 接下來，則是到了運用手指融合混色，來呈現出中度色調以及明度的時候。

12 最後再加強輪廓與某些細節部份。

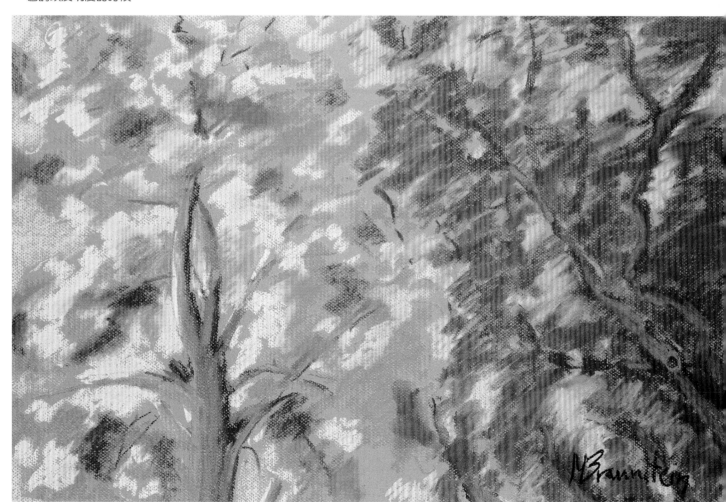

13 在此一練習中，各種暖色調與藍色畫紙創造了強烈的對比；布朗斯坦的作品。

鉛筆媒材組合

本練習將示範，因為想得到的效果不同，而分別運用不同級數的鉛筆(Graphite)。例如，可利用HB鉛筆完成一速寫，而後可再逐漸轉為使用2B，5B，8B與中硬度石墨條；最後所達成的效果，是帶有強烈的深度感與鮮明塑型的畫面。

我們將以這幅簡單的靜物寫生，來說明不同硬度的鉛筆與石墨條如何完成素描。

在下面的速寫中，除了使用HB中硬度鉛筆外，其他媒材尚包括一支6B石墨條，與兩支鉛筆，分別為8B與6B；換言之，基本上都是以軟質石墨鉛筆為主。

1 此速寫以非常淺淡的HB鉛筆線條所畫出。

深度與運用色調漸層變化

學習觀察繪畫題材，發現確認可帶來極強深度感的明度與漸層，相當重要。在板子與物體本身周圍的黑暗相當深邃，特別在其下方處；但自接觸到較高處的灰色背景起，開始逐漸消散。物體深浸於此種調子漸層變化氣氛中，而處於最近與最明顯位置者，則將對比性以及輪廓作更為強烈的處理；如此則與最遠的區域間隔開來，而此部份則以程度較小的對比性以及輪廓作處理。

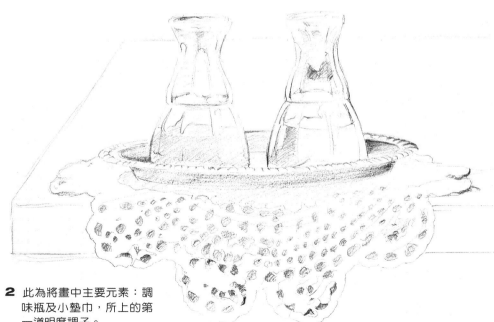

2 此為將畫中主要元素：調味瓶及小墊巾，所上的第一道明度調子。

3 整個背景以石墨條
的粗線條上調子。

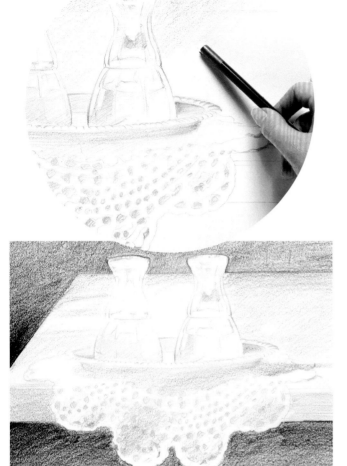

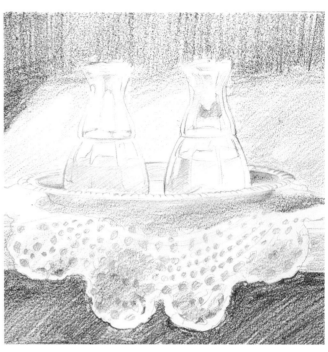

4 背景一旦以石墨條畫好後,其上再用垂直線條與斜線條蓋上
一層加深顏色。

7 在畫細節與某些特殊線條及陰影時,在手下置放一張紙,如
此可避免手在畫紙上擦來擦去。

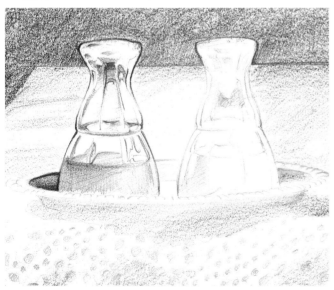

5 然後再加上一層處理成漸層的變化,表現了物體周圍的氣氛
效果。

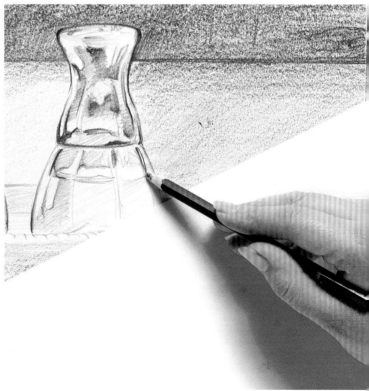

6 利用鉛筆線條描繪出第一個調味瓶的外形,上了影線及調子
的背景與沒有影線效果的調味瓶,桌面,小墊巾等物形成對
比。

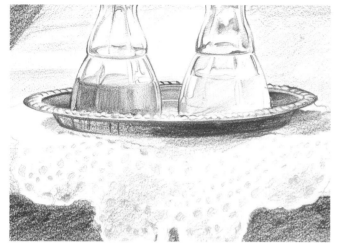

8 金屬盤及其所投射出之陰影以另外兩支鉛筆畫出。

9 利用錐形擦筆創造出桌面質感，同時表現範圍不同的明暗變化。

10 繼續以8B鉛筆加深前景部份之陰影。

11 使用同一支鉛筆加深並調整最遠處的所有調子，增加了畫作深度。

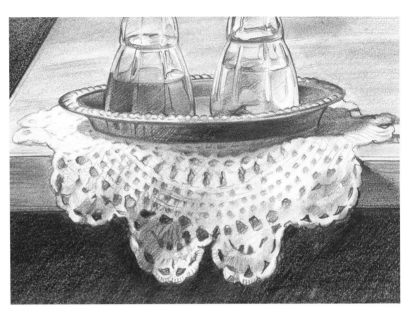

12 小墊巾的細節部份留在最後處理。畫者畫出
映在木板上最深的陰影，來表現小墊巾的鏤
空，且一再重複此一手法，如實地表現出每一
個鏤空的花樣。

13 將小墊巾的整體感呈現出來之後，同時也產生了所有的陰影，包括：垂
掛在桌邊的部份，其立體的質感等。

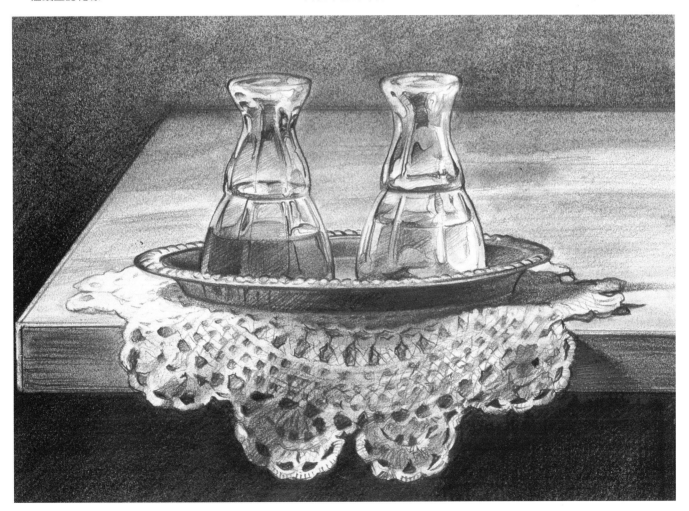

14 待金屬盤與調味瓶在做最後的描繪時，小墊巾的陰影顏色會看來更深。此為這幅極佳練習的最後步驟；在如此寫實的表現手
法下，各種不同的層面都清楚地區分出來了。由麥藍菲朗（Myriam Ferron）所繪。

不用線條所表現的風景與調子

用來解釋不需明顯影線的上調子手法，最為理想的主題非風景畫莫屬。不同的層面需要帶有深度，就是由調子的濃度與使用錐形擦筆所產生的中明度塑造而成。幸虧有8B鉛筆，可以即刻看出成果，且其富有不可思議的活力與諧調感。

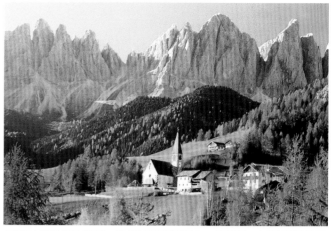

以這片風景作為基礎，我們的畫者將創作一幅素描，以說明不需明顯線條上調子的技巧。

控制線條

不需明顯影線的上調子技巧，必須要能夠精巧地掌控使用繪畫工具（本例中為鉛筆）。一定要能夠畫出淺調子，然後再一層層地向上塗設加深調子，直到想要的調子出現為止。

1 先以6B鉛筆在隨便的一張便條紙上畫出初步的速寫。其中包括這片風景最重要的幾個線條。

2 另用一張紙以HB鉛筆畫出明確的構圖規劃。再將由石墨條刮下的石墨粉末，用錐形擦筆塗設山巒的第一道陰影。

3 用8B鉛筆描繪輪廓，將手置放在木板上，以免弄髒畫紙。

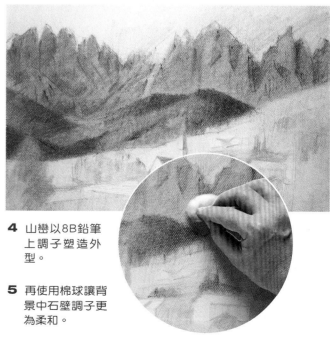

4 山巒以8B鉛筆上調子塑造外型。

5 再使用棉球讓背景中石壁調子更為柔和。

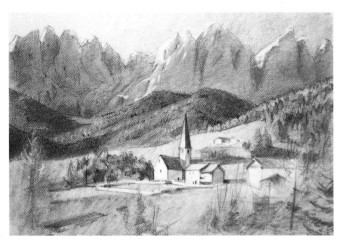

6 我們繼續用8B鉛筆加深中遠距離的陰影,並調整其明度。

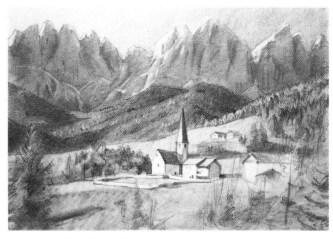

7 要為前景塑型,必須在畫作主題中心及其周圍的自然景物建立起最佳關係。

9 將橡皮擦捏成適當的形狀,可用來使高光產生。

8 錐形擦筆用來使畫面更柔和並加強潤色。

10 直到最後一刻,畫者卡蘭特(Carlant)仍然繼續處理明度與諧調感。非常清淡的素描,沒有明顯的線條,卻立刻顯得十分寫實並有鄉村風味。

彩色鉛筆不用線條處理的上色

雖說其成果非常好看，而一切冗長乏味的工作都相當值回票價；不過使用彩色鉛筆(Colored Pencils)作畫上色，卻不使用明顯的線條，可算是最困難的處理手法。在下面的例子當中，線條技巧只有對比的作用，同時也構成動人心弦的效果。

我們利用彩色鉛筆，適合描繪細節的特性，來表現前景中這片非常亮麗的花景。

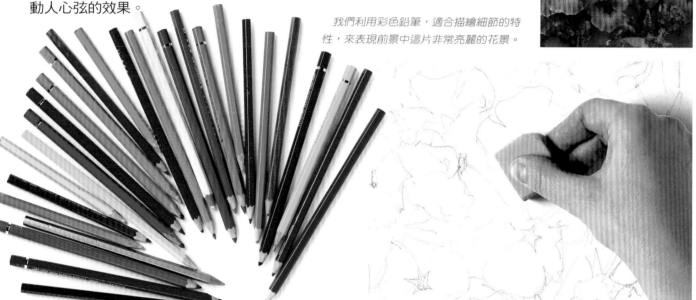

為呈現以下主題，選用了各種不同硬度與色彩的彩色鉛筆。

層層上色的技巧

在使用彩色鉛筆作畫時，強烈的色調明度，是經由數個不同的上色程序，才得以成功地表現出來。首先，繪製背景的手法極為輕柔，直到我們的主題，也就是花朵，其外形明顯地確定出來。接下來再以更深的數種色調處理背景，一直到心目中想要的顏色深度出現為止。

在背景尚未完整的呈現之前，不可開始著手描繪花朵。後續各種不同的色層，以十分寫實且細膩的手法，充分地表現出花瓣的特色。

1 詳細卻清淡地描繪出底稿。為了怕弄髒畫面，有些線條在以透澈明亮的顏色上色之前，就先行擦掉了。

2 這是第一層色彩，形成了背景部份，也幫助了確立花朵周邊的空間；同時對於佈局安排，花朵位置的建立都有助益。

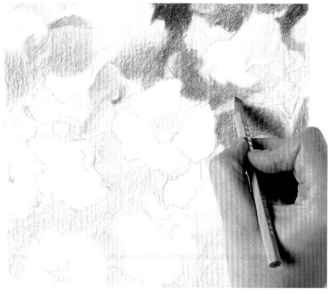

3 只要在第一層色彩上再上一層同樣或更深的色彩，就會立刻使其色彩更濃；畫者同時也在畫紙的白色處，使用淺綠色呈現了植物區的高光。

4 現在外形方面已經確
立，幾個固定的細節
也呈現出來。

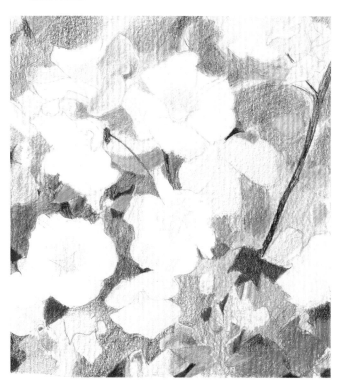

6 要描繪出所有花朵是相當重要的，因為必須在進
行下一步前建立起整幅畫作的明度變化。

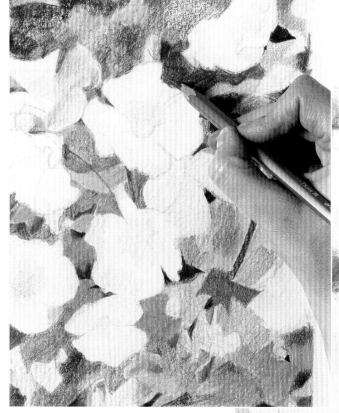

5 再加上深的顏色與色調，標出背景，強調花叢。

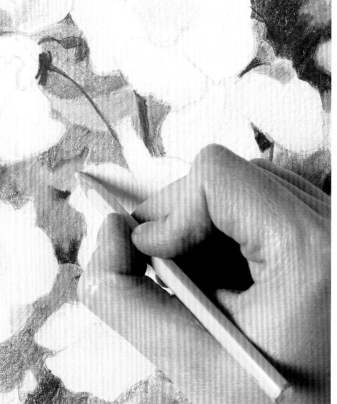

7 最後階段包括增加某些細
微差異，以及此一媒材最
為重要的一項技巧——利
用灰色，使色彩明亮度更
為柔和。

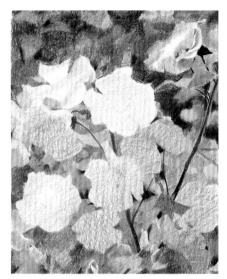

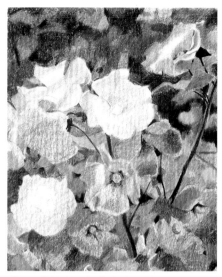

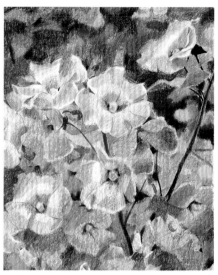

8 花朵塑型是以整體上色過程為基礎，而因此一過程也使得幾種色調明度浮現出來。

9 用我們所選擇的色彩中的洋紅與淺紫色系，將花朵的外形與份量界定出來。

10 暖色調的高光是以黃色，橘色，赭黃色呈現。

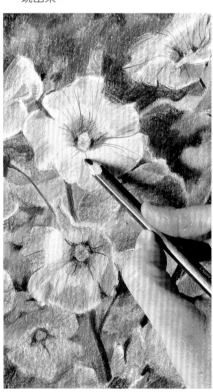

11 現在用較尖的鉛筆畫出花瓣結構，以呈現適切的肌理。

12 這幅色彩繽紛的素描，宣告完成。由瑪莎迪佳士伯(Mercedes Gaspar)所作。加深了花朵周圍的部份色調，使整幅畫看來更為諧調。

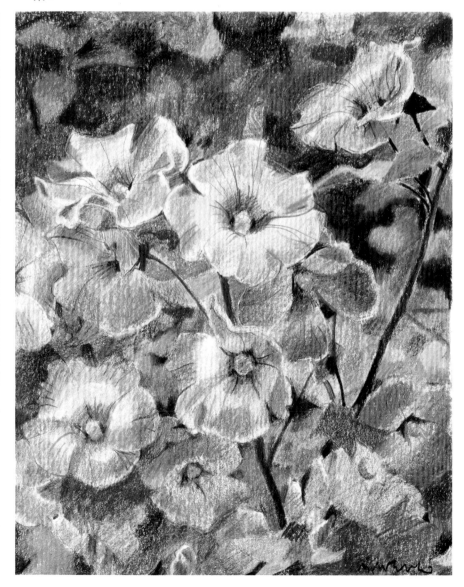

彩色鉛筆與影線技巧

利用彩色鉛筆(Colored Pencils)所畫出的影線線條方向,可以加深輪廓、界定外形,與不同的層或面形成對比。要建立起畫作的色調明度,並且規劃出一連串的作畫順序,是相當重要的。例如從頭到尾刻意保留淺色並維持其乾淨,就如同白色區域始終不能上色一般。

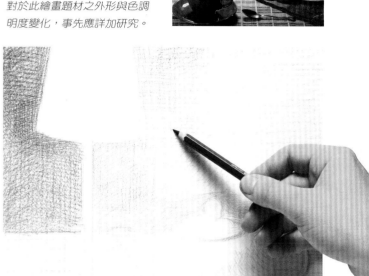

對於此繪畫題材之外形與色調明度變化,事先應詳加研究。

影 線 方 向

聰明的上線影方式是沿著物體的曲線處理。而可順著透視線的方向來作塑型。這種作法不但增加了份量感也為畫作帶來了強烈的深度感。

1 先以很輕的筆觸描繪速寫,然後再同樣以輕盈的手法開始上色,作為第一道基色。

2 以深灰色繪製影線,呈現背景。

3 每種顏色緊挨著彼此上色,可加強其濃度。注意桌子顏色的水平方向。

4 利用有弧形的筆觸塑造出茶杯的外形,也有描繪其份量的意思。

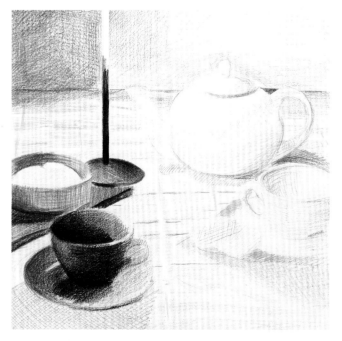

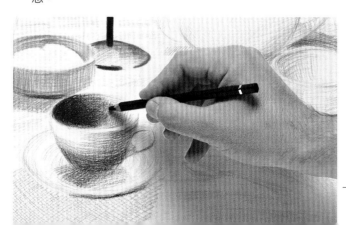

5 我們依序將每樣物體,用較為深色的鉛筆彩色塑成外形。

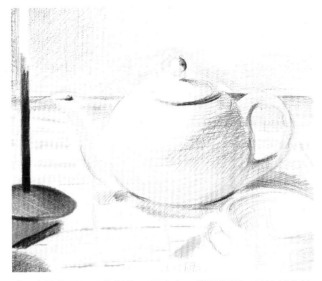

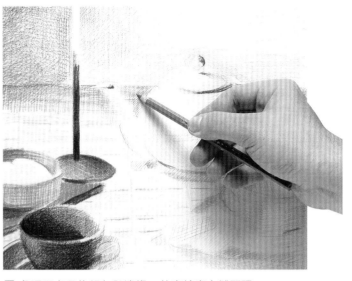

6 將茶壺所必要的對比呈現出來，繼續塑型。以清淡的線
條上調子表現份量時，不要弄髒下面的淺色彩。

7 處理了桌子的顏色與邊緣，茶壺輪廓自然顯現。

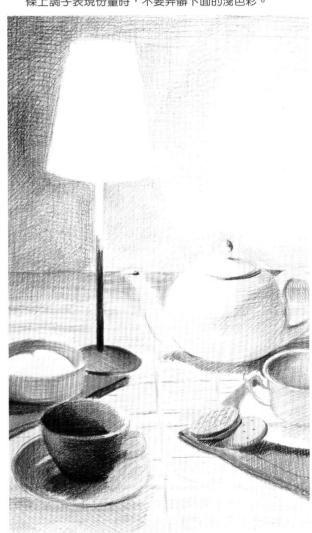

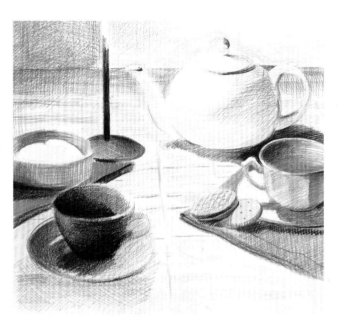

9 色調漸層成功地表現出桌子表面明度，並帶有深感度。

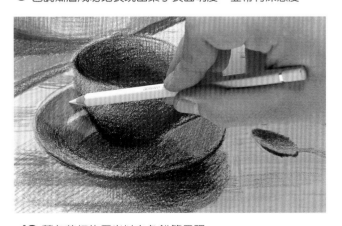

8 將茶壺投射在桌子上的陰影顏色加深後，就產生了一個
與其前面的白色茶杯，形成對比的極佳背景。

10 藍色茶杯的反光以白色鉛筆呈現。

11 湯匙很謹慎地用灰色上調子，同時要十分小心，勿破壞其形狀或比例。

12 僅僅需將背景的色調明度加深，就強調出主要物體。

灰色系與黃色系涵蓋了極廣的範圍。畫茶杯用的是藍色系；而餐巾用的是土色系。至於中性色系與綠色系則用加深黃色，以顯出藍色的反光。

13 大衛山米蓋爾（David Sanmiguel）所作。將每一個層面物體陰影的顏色和色調加深，創造了平衡，也結合了所有色調明度，堪稱為完美的明暗法表現之作。

彩色鉛筆與互補色

用於鉛筆彩色(Colored Pencils)中最為生動的技巧,就是色彩對比。利用互補色影線重疊上色,將外形描繪勾勒出來。而應用此一技巧的挑戰,在於如何將外形合成,以及成對的互補色如何取捨。

此海景為一內容豐富的繪畫題材,極適合用來說明彩色鉛筆使用互補色彩的技巧。

垂直線條背後的因素

在一群垂直線條旁,再上一條他種色彩的垂直線條,會產生同步對比的效果。若所用的顏色互成補色,則此對比的效果會更為強烈。因此,此兩色互補性越低,所產生的對比效果越差。從另一方面來說,此一技巧所使用的特殊垂直方向線條,可產生整體節奏感,但卻會因偶有劃成其他方向的線條而遭受到些許破壞。

1 利用紅色鉛筆在有色畫紙上畫出速寫;有色畫紙為加強最終對比效果的因素。

2 上了紅色與藍色後,船隻輪廓開始顯現。

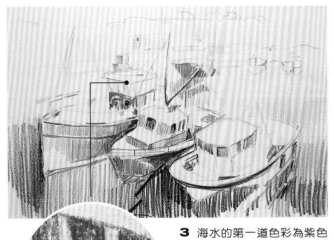

3 海水的第一道色彩為紫色與其深色調,使用大膽的垂直線條呈現。

4 前景中的船隻細節使用了幾種顏色加深,以棕色調為主。

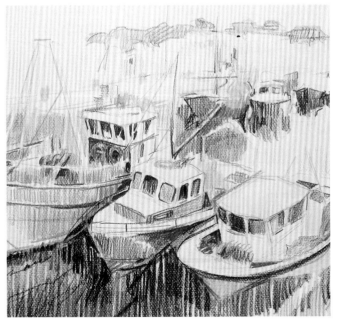

5 再將利用黃色與橘色畫出的垂直影線上色,創造出海水的色彩及其反光,同時使中景與背景保持連貫性。

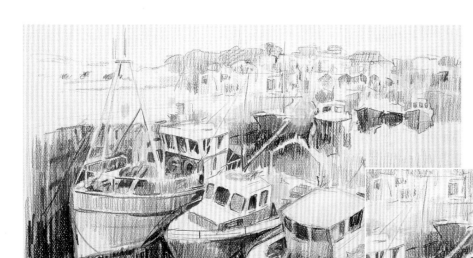

6 另外再上一些垂直影線（紅色、深紫紅色與藍色），使色調與色彩更深，並且更為精確地將前中後三景中的基本形式界定出來。

7 以淺藍色鉛筆畫出的水平方向影線，與畫中其餘垂直線條形成對比，以表現中景中水面上的光波。

8 在所有需要之處，用一層白色帶出整體的淺色調與高光。

9 奧斯卡森奇運用彩色鉛筆為大家成功地示範了對比色技巧。

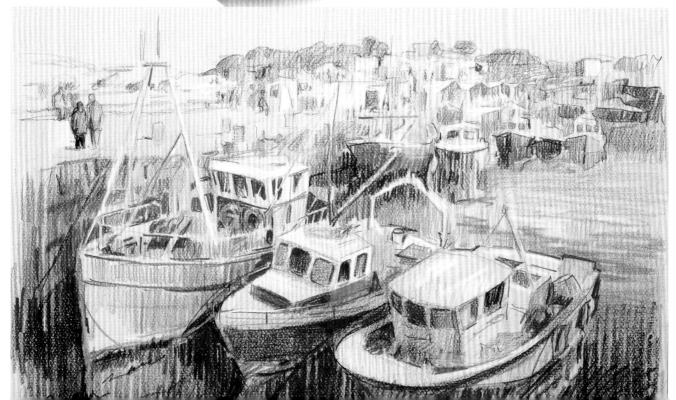

油性蠟筆與色塊

素描創作,其實並不見得一定要從一幅精心刻劃的速寫開始;特別是畫者欲以色塊呈現基本形式時。以油性蠟筆(Wax Crayons)漸次地建立色彩,就能描繪及加深所呈現不同份量的色彩與色調。整幅作品始終持續以此一方式處理,因為根本就不會用到線條技巧。

而底材的紋路也是可加強此類畫作效果的元素之一;其所強調者為視覺混頻效果。

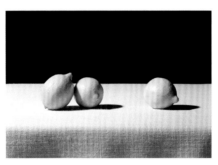

以拓印法加深色調

所有塗設於粗糙材質畫布上的油性蠟筆色彩,會累積在纖維最高處。而在淺薄地上色時,紋路中較低的部位根本就吃不到色彩。不過豪放與濃郁的筆觸卻可將畫布完全地覆蓋住。畫者可利用這一點畫出視覺混頻效果,並以拓印手法在整塊表面上色。現在我們將以一件以檸檬為主的靜物題材為實例,清楚地說明。

1 這三件物體直接以適當的顏色描繪出。

2 整個畫面利用輕淡的上色呈現配置,包括背景部份(黑色蠟筆),以及投射在桌巾上檸檬的陰影(烏賊墨與黃色)。

3 背景顏色以黑色加深,檸檬也利用黃色上色,不過要小心,留下淺色區域,不要上色。

5 檸檬的外形再以深黃色與赭黃色加深。較深的灰色色調用來界定桌巾折痕；檸檬的影子也加深了。

6 再以同樣的蠟筆使桌巾的影子更為柔和，同時也創造出整體的和諧感。

4 垂落在桌邊的桌巾所造成的折痕，以淺灰色呈現。

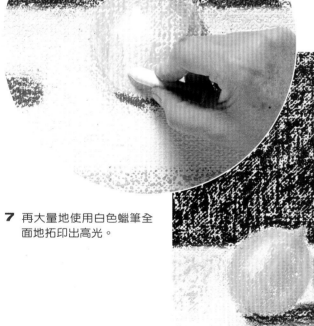

7 再大量地使用白色蠟筆全面地拓印出高光。

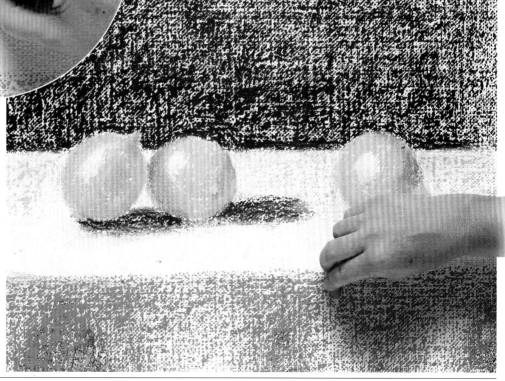

8 背景再以更多黑色加深，而桌巾再另用白色，使其更為明亮。

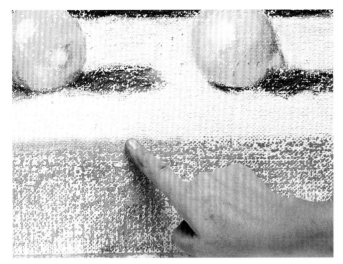

9 拓印僅用於桌巾的呈現；在此例中，將代表桌角的線條予以拓印處理。

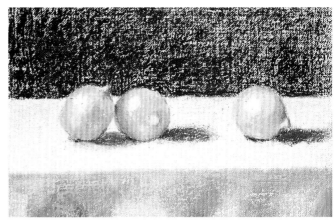

10 拓印處理的效果十分明顯。由視覺混頻所產生背景的紋路，與磨擦過的部份形成強烈對比：桌巾開始看起來像真的布料了。

11 最後再上一次白色，以平衡桌巾明度。

12 再加上少許磨擦及最後幾筆，布朗斯坦將這幅檸檬靜物作了收尾。

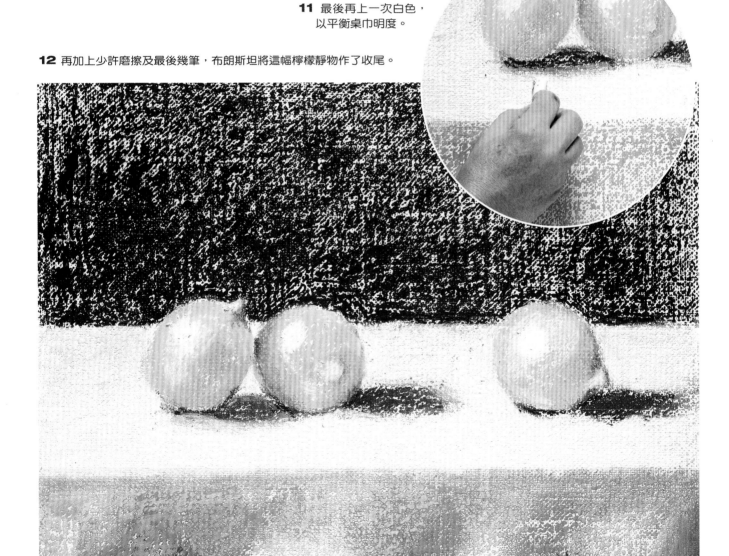

表現特殊質感的油性蠟筆線條

可以利用一條條彼此緊接著的線條，來為大範圍區域上色，也可以運用特殊紋路創造出別具氣氛的效果，塑造外形，或任何畫者想要的事物。這些線條成群結隊地集合在一起，創造出視覺混頻的效果。

產生特殊質感的短線條

許許多多的短線條集中起來，會產生視覺混頻的效果。一般普遍都會為這些線條選擇一個特殊的方向，就像本例中的情形一樣。垂直線條常用在表現天空、建築物、物體反光，等等；而其僅僅會受到建築物少數的水平線條影響中斷。

我們將以西班牙畢爾包市的城市一隅，搭配那維安河面上的倒影，用來說明短線條上色技巧。

1 本畫中最為重要的線條，是以白色蠟筆畫在有色畫紙上呈現。

2 運用藍色與白色蠟筆畫成之短線條組合，呈現出天空。次第呈現的漸層是利用視覺混頻效果所達成的：深色在上而淺色在下。

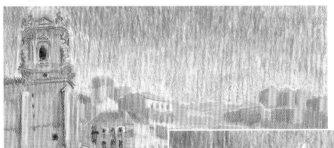

3 同樣使用線條技巧以其各自的色彩，表現出各別結構。

4 畫者加伯列馬丁（Gabriel Martin）之作，其上色並檢視其效果，不斷加深色調，同時調整整幅作品的明暗度。其中反光所呈現的效果，帶有強烈的深度感。

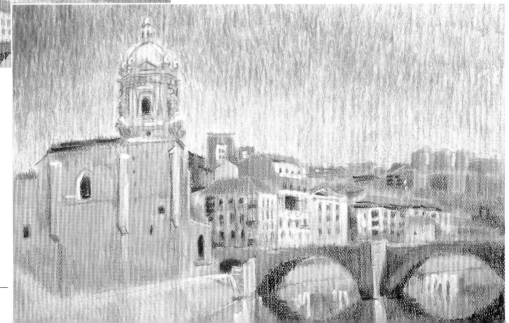

油性蠟筆的特殊潤色處理

即使油性蠟筆(Wax Crayons)具有透明性,還是可以創造不透明的效果。現在我們將舉一實例說明,此一練習會畫在磅數高的黑色畫紙上。最後所呈現的結果十分之獨特。使用白色蠟筆時,必須將其畫得很厚,再畫在上面的顏色才能突顯出來。此法所產生的彩繪玻璃效果,會啟發大家作畫時更多的創意。

上色很厚的蠟筆色彩

要將蠟筆顏色上得很厚,是帶有某種程度的困難。先用幾種不同紙張練習,研究一下每種顏色的效果是很重要的。你可能會發現,有些紙張對於這種厚層上色較別種紙張接受度更高;而有些蠟筆的顏色較別種色彩覆蓋性更高。源自於此項因素的另一項困難是,當蠟筆層層上色時會因受熱而熔解,非但不能加深其色彩,反而會得到反效果。不過也有解決的方法,可利用定著液噴在下面色層。

此處為里斯本的一景,呈現出複雜的都市景觀,可作為綜合色彩練習。

現在將這兩組顏色做個比較,分別是在白色畫紙上塗色以及在黑色畫紙的白色色層上塗色,就可看出後者所產生的特殊效果,與彩繪玻璃有多麼相似。

硬紙板製的外框是用來在作畫時放置手用,這樣畫者在進行創作時就不必擔心會弄髒畫紙。

將即將使用的技巧,先行練習一番,是有好處的。

必先以遮蓋式膠帶將外框黏貼在畫紙上。

1 整張畫紙先用白色
蠟筆塗過一遍。

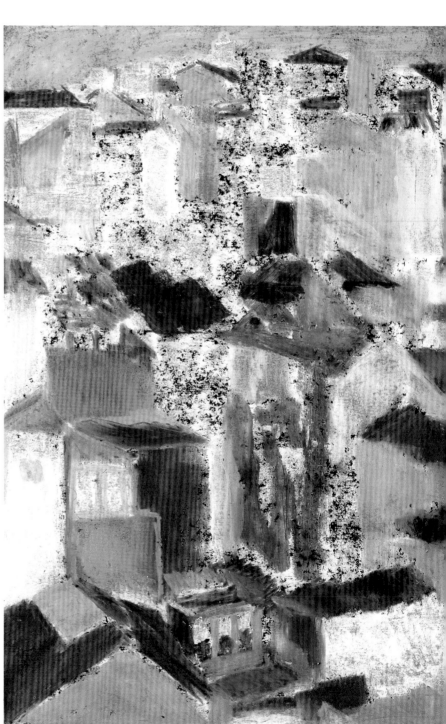

2 從天空開始，畫出大膽的色塊。上色同時，也
進行素描。

3 明亮處與陰影處同
時處理。

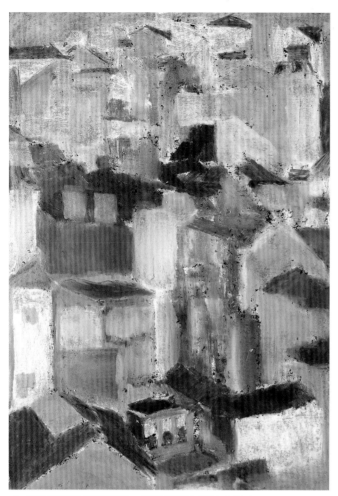

4 所有建築物都已畫出，要盡量將色彩綜合起來。

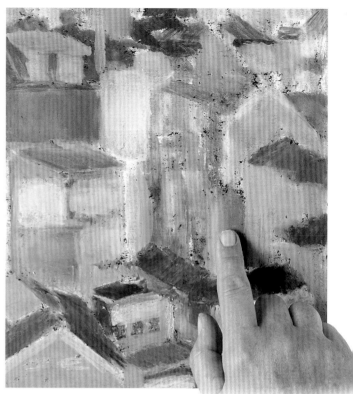

5 用手指磨擦，質感變得更為鮮明，同時呈現外形與透視感。

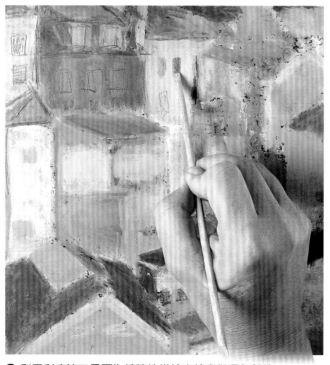

6 利用刮痕法工具更為精確地描繪出輪廓與深色部位。

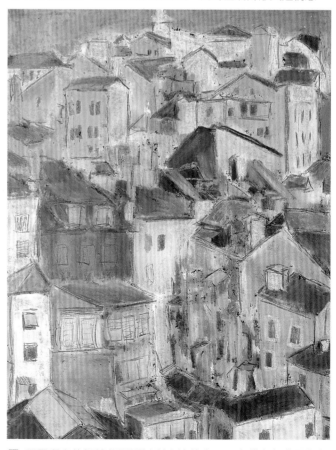

7 不是所有的細節都需要以刮痕法繪出，只有帶有都市景觀氣息者才要。

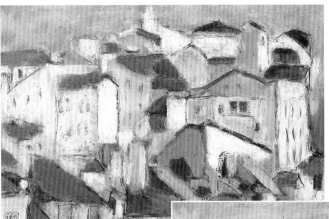

8 接著，畫者可再處理畫作中需要加深或加亮的部份，將畫紙原本的色彩「忘卻」。

10 布朗斯坦的作品。他將刮痕法留待最後再處理，重畫其中一兩扇窗戶，並且將遭到拓印色彩遮掩的某些細節部份，再次強調出來。

9 當色彩重覆地上在相同部位時，則開始會無法再使其附著上去。解決的辦法，就是上一層薄薄的白膠，並靜待其全乾。

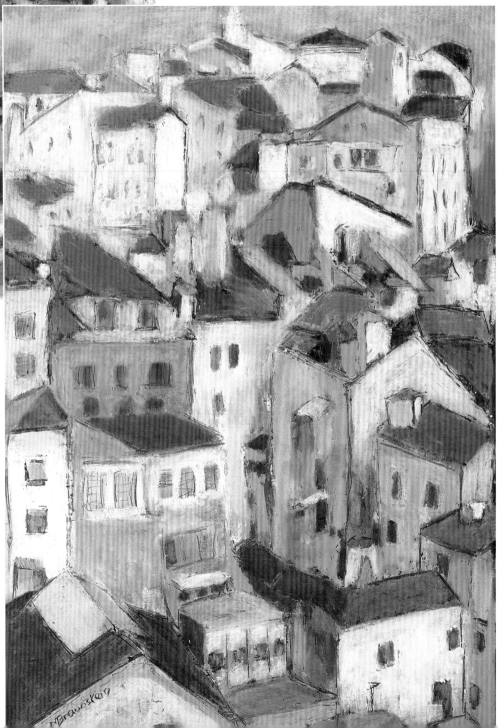

主題索引

校審
王志誠　WANG CHIH-CHEN

職務　台北縣復興商工職業學校 校長
學歷　國立台灣師範大學 藝術研究所碩士
現任　1.台灣水彩畫協會 理事長
　　　2.經濟部工業局 數位內容學院 產學顧問
　　　3.台北國際水彩畫協會 常務監事
　　　4.群生文教基金會 董事
　　　5.永和「藝術造市」推展委員會 副主席

西班牙文原版：Todo sobre las tecnicas secas
C 2004全球版權所有－派拉蒙出版公司
出版：派拉蒙出版公司，西班牙，巴塞隆納

作者：派拉蒙出版公司編輯部
設計製作：派拉蒙出版公司
作品繪者：文森貝勒斯達，瑪莎迪布朗斯坦，卡蘭特，麥藍菲朗，
瑪莎迪佳士伯，艾瑟奧莉菲迪普，奧斯卡森奇，大衛山米蓋爾等
圖片設計：湯尼英格列
攝影：諾斯索托攝影工作室，加伯列馬丁

英文翻譯：麥克布魯奈爾，貝翠斯可它貝瑞
C 2005英文翻譯版版權所有－貝朗教育集團

乾筆技法大全

出版者	新形象出版事業有限公司
負責人	陳偉賢
地址	台北縣中和市235中和路322號8樓之1
電話	(02)2927-8446　(02)2920-7133
傳真	(02)2922-9041
原著	派拉蒙出版公司編輯部
總策劃	陳偉賢
翻譯者	張楊美群
審訂	王志誠
企劃編輯	黃筱晴
製版所	興旺彩色印刷製版有限公司
印刷所	利林印刷股份有限公司
總代理	北星圖書事業股份有限公司
地址	台北縣永和市234中正路462號5樓
門市	北星圖書事業股份有限公司
地址	台北縣永和市234中正路498號
電話	(02)2922-9000
傳真	(02)2922-9041
網址	www.nsbooks.com.tw
郵撥帳號	0544500-7北星圖書帳戶
本版發行	2006 年 6 月　第一版第一刷
定價	NT$520元整

■版權所有，翻印必究。本書如有裝訂錯誤破損缺頁請寄回退換
行政院新聞局出版事業登記證／局版台業字第3928號
經濟部公司執照／76建三辛字第214743號

國家圖書館出版品預行編目資料

乾筆技法大全：藝術家不可缺少的隨身手冊
/派拉蒙出版公司編輯部原著；張楊美群翻譯.
--第一版.-- 台北縣中和市：新形象，
2006[民95]
　　面：　公分--（繪畫技法系列：1）
　　譯自：Todo sobre las tecnicas secas
　ISBN 957-2035-76-2（精裝）

　1.繪畫-技法
948　　　　　　　　　　　　　95005660